U0095259

主编 鲁 虹　　　　　艺术主持 刘子建

中国当代美术图鉴

1979—1999

水 墨 分 册

湖 北 教 育 出 版 社

序 鲁 虹

鲁 虹 1954年生，祖籍江西。1981年毕业于湖北美术学院。现为国家二级美术师、中国美术家协会会员、任职于深圳美术馆研究部。其美术作品曾5次参加全国美展，多次参加省市美展。出版著作有《鲁虹美术文集》、《现代水墨二十年》。曾参与《美术思潮》、《美术文献》及《画廊》的编辑工作。有约50万字的文章发表在各种图书及刊物上。近年来，参加了多次学术活动的策划及组织工作。

改革开放的20年，是美术创作大转型的20年，也是美术创作空前繁荣的20年，在此期间，一些艺术家创作的优秀作品已经构成了现代艺术传统中的重要组成部分。关于这一点，学术界早已达成了共识。为了系统介绍改革开放20年来中国美术创作取得的巨大成就，湖北教育出版社在慎重研究了我的建议后，决定投资出版系列画册《中国当代美术图鉴1979－1999》，因为这与该社"弘扬学术、传播新知、服务教育"的出版方针正好吻合。《中国当代美术图鉴1979－1999》共分水墨、油画、版画、雕塑、水彩、观念艺术6个分册。每个分册分别辑录了不同艺术种类的重要艺术家从1979至1999年20年间的重要作品。可以说，这套大型画册不仅是学术性、资料性、文献性、直观性很强的美术图录史，也是广大艺术爱好者了解美术创作情况、提高艺术修养、增强审美感知能力的良师益友。在"读图时代"，本图鉴的确不失为一种适应各方面人士精神需求的高品位的美术读物。

当然，出版一套反映改革开放20年来中国美术成就的大型画册是有着相当难度的，其一是它离我们太近，使我们很难站在合适的高度上，冷静客观地把握它；其二是由于改革开放形成了多元化的创作局面，我们不可能像"文革"时期，按单一的艺术标准挑选艺术家与作品。因此，在编辑本画册的过程中，我们一方面努力把作品的选择与特定的文化背景结合起来，即在注重各种不同的价值追求与创作倾向时，更注重作品对艺术新发展方向的影响、在同类作品中的独创性以及在艺术文化的一般潮流中的代表性——正是从这样的角度出发，那些虽然在运用传统标准上惟妙惟肖，但由于未能与当代文化构成对位关系，且缺乏新意的作品不在我们的挑选范围内。另一方面，我们比较注重"效果历史"的原则，即尽可能地挑选那些在美术界已经产生广泛学术影响的画家与作品。如同迦达默尔所说，"效果历史"的原则已经预先规定了那些值得我们关注和研究的学术问题，它比按照空洞的美学、哲学问题去挑选艺术家与作品要有意义得多。我们认为：只要以艺术史及当代文化提供的线索为依据，认真研究"效果历史"暗含的艺术问题，我们就有可能较好地把握那些真正具有艺术史意义的艺术家及作品。遗憾的是，尊重"效果历史"的原则是一回事，如何具体掌握真正具有艺术史意义的艺术家与作品又是一回事。因为编者的视角、水平及掌握的资料都有限，难免会挂一漏万，特敬请广大读者谅解。

在这里，还要作出几点说明：

第一，由于20世纪90年代的美术创作成就远比20世纪80年代的美术创作成就高，故每个分册在20世纪90年代的分量上难免会重一些。

第二，为了便于大家清楚地了解艺术家的创作意图及作品的意义所在，我们在大量作品的图片下都配上了一定的文字说明，文字力求通俗而不失学术水准。但因篇幅有限，不可能作深入细致的解说，如果有读者希望深入了解某位艺术家与某件作品，还需查阅相关资料。

第三，按照我们的初衷，每一作品的出场时间段应依照艺术家的艺术活动与突出表现来考虑，这样可以使艺术作品构成历史的顺序，进而为建立艺术的谱系学和编年史作一点积累的工作。事实上本画册中的大部分作品也是按这一原则编排的，但由于一些资料很难收集，另外也由于部分作者的要求，我对一些作品的出场时间作了调整。比如在《水墨》分册中，"新文人画"作为对"85美术新潮"过分西化倾向的反拨，其作品本应出现在20世纪80年代末与90年代初，但因个别作者更愿意发表近作，加上他们的创作思路、价值追求与艺术风格并没有太大的变化，所以我们认可了他们的要求。这种情况也可以见于其他分册。

第四，由于少数作品的图片是从画册与刊物上翻拍下来的，所以会出现印刷质量较差及没有标明创作时间或作品尺寸的问题。

第五，本分册共收了104位艺术家的177幅作品，每位艺术家分别录入作品一至三件。

第六，作品都是按创作年代来排序的，同一年创作的作品则按艺术家的姓氏笔画为序。

第七，艺术家简介按姓氏笔画排列。

最后，谨向所有提供资料及作品照片的艺术家、批评家以及湖北教育出版社的领导与编辑们表示谢意，因为没有他们的大力支持，是不可能顺利出版此画册的。

2000年11月 于深圳东湖

主持人语

刘子建

异质并存：中国画开放的标志

对水墨画来说，把1979年看成是一个分界线，实在是因为没有更好的理由用别的年份代替它。此时，史无前例的"文化大革命"已结束3年，为了建设现代化，国家变闭关锁国为向西方敞开大门。西方成了我们不容置疑的参照系。这是以往所有的创新运动都不曾遭遇过的处境，传统水墨画由此失去了君临中华画苑的一统地位，诚如有人指出的那样，水墨画作为中国人观照世界最有效的方式现在退居于与外来画种共享天下的多元局面之中。然而，对水墨画的创新和发展来说，这不啻又是一个机遇。

正是顺应了这无法逆转的趋势，水墨画这个古老的画种呈现出从未有过的开放态势，花样百出的结果是制造了一个杂呈纷繁的局面。

水墨画坛正是因了异质或相互消长的力量才形成张力，构成潮起潮落的动感，并靠它才不断转换诡秘和富有戏剧性的场景。20年间水墨画坛最重要的改变是强调笔墨规范的水墨画、学院水墨和现代水墨三足鼎立格局的形成。延续传统的水墨画完成了对传统最大程度的温习与补课，其中不乏有填补传统缺失之功；学院水墨出于对指令性创作的反拨，接受了石鲁的主张，无论是笔墨还是造型都不再固守惟妙惟肖的戒律；现代水墨受现代主义推动，以实验的态度，把水墨还原为基本媒材，通过新的语言规范，实现了水墨语言的现代转换。仅此一点，既证明这个由本土出发的艺术的现代化运动一开始就具有开放的前景，亦证明由异质共存所体现出的中国画坛的开放性必然带来水墨画空前的繁荣。

谁都认为艺术上的异质并存是一种合理的要求，但这只是表面上的，要将之变成现实，对一个长期缺乏自由思想和行动的民族来说，并不是一件轻而易举的事情，花20年的时间，并为之努力，而且人们把艺术看得这样重，在艺术史上也是少见的。就这层意义说，这20年人们在精神、才情、热情、时间和人力上所付出的，都是空前的巨大，因此才有目前这异质并存的三足鼎立格局的实现。创造一个历史上不曾有过的现实，最能证明这个时代的特征与价值。它的意义还在于，这是一个大背景，20年间任何其他局部的成就，离开了它都将无法说清楚。

迄今为止，我还没有看到哪一本画册如我手中的这本画册般，对在时间上离我们最近的事物和存在于边缘的艺术尤为关注和心怀敬意，这本是一种客观的态度，艺术和时间都在往前走，评价艺术的标准理应不断作些改变。1979年到1999年，对个体生命而言，是肉身的退化与精神成长的过程，这是一种比黄金还要珍贵的代价。真正的艺术是从心灵滋生出来的，这本画册生动地记录了特定历史时段中艺术家们的心路历程。

图鉴看重时间的作用，着眼于艺术史的线索，我们希望尽可能把事情做得公允一些、好一些，这种愿望已体现在了对作者和作品的慎重选择上。以图为鉴。图鉴就只能是这个样子，它应该给人提供清晰的、合乎事实的水墨画发展的线索和信息，否则，就是对历史的不负责任。

蜕变中的突破

鲁 虹

1979—1999年
水墨创作20年回望

一

正像五四以来，每当政治上发生重大变化，都会引发水墨画改革的大讨论、大变化一样，中共十一届三中全会以后出现的改革开放局面，再度引起了水墨画界对这个敏感话题的讨论。显然是由于在特定的文化背景里，经济与科学的现代化成了全社会关注的中心。因此，在好长时间里，"现代性"都成了相当多水墨画家坚持的一个基本理念。而所谓水墨画转型的事实正是以建设现代社会和呼唤现代思想为前提的。

不过，并非所有赞成改革的水墨画家，在具体改革的方案上都意见一致。从近十几年水墨画发展的整体情况来看，占主流的方法一直是：立足于传统水墨画[1]和写实水墨画[2]的艺术体系，对水墨画的某些属性，包括构成、造型、设色、入画标准及意境表达方式进行现代化改造，这就使近十几年来的绝大多数水墨画，如新山水画、新花鸟画、新人物画，无论在文化内涵上，还是在艺术表现上，都明显不同于传统水墨画及改革开放前的写实水墨画，具有鲜明的时代特征。这一类水墨画学术界称之为主流水墨，其广泛地出现在由各级美协与画院——也就是官方艺术机构举办的各类画展上，在当代水墨画坛占有中心、主导的地位，其艺术趣味也深刻影响着广大艺术爱好者。

相对而言，还有一类水墨画则处于比较边缘的地位，这一类水墨画不仅完全超越了传统水墨画及写实水墨画的艺术框架，形成了相对独立的艺术体系，而且在很大程度上参照的是西方现代艺术的范式，其结果是彻底打破了固有的文化秩序，导致了本土画种的裂变。它就是所谓现代水墨。客观地看，现代水墨在近十几年的艺术探索中，一直充当着对经典表现规范进行反叛的角色，带有强烈的前卫色彩。但因为由传统水墨向现代水墨转换存在巨大的障碍，所以现代水墨在20世纪80年代不仅为主流水墨界所忽视，也为前卫艺术圈所忽视，例如在由高名潞等人合写的《中国当代艺术史：1985—1986》中对现代水墨的描写是很少很少的。

二

从事主流水墨创作的生力军是20世纪80年代初正处于中年的一批画家，这批画家大多毕业于国内各专业美术院校，一方面曾下苦功研习过传统水墨画，另一方面又受过徐悲鸿式写实水墨体系的严格训练。因此，当水墨画界通过拨乱反正突破题材或表现上的单一化倾向，开

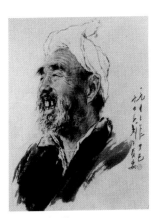

《长安老农民》
王子武　1977年

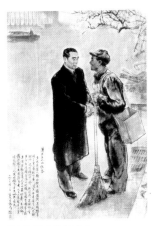

《清洁工人的怀念》
周思聪　1977年

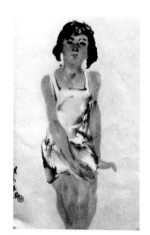

《女孩》
李世南　1979年

《"召树屯"交响曲第二乐章》
刘绍荟　1980年

始强化艺术个性与追求形式多样性时，他们大多能根据个人的学术背景与追求的不同，提出各自的水墨画创新方案：比如立足于传统水墨画体系的人，主要走着借古开今的艺术道路，但由于他们能以现代观念过滤与提升传统，更由于他们能有机融入西方及民间的一些艺术处理手法，所以他们很好衔接了传统与现代，使简体、半工半简、工笔诸种传统语体，在新的历史时期里，得到了崭新的发挥；又比如立足写实水墨画体系的人，则主要是从更新的角度走着融写实因素与传统水墨于一体的艺术道路。事实证明：无论是新的写实山水画，还是新的写实人物画，都较好地突破了写实造型及光影表现对笔墨的限制。在艺术探索上，既有人开始去掉光影，从而以更简洁、更灵动的线条表现客观对象，也有人尝试将光影、造型转化为线条与笔墨来表现本身，当然，更有人在创作中掺入了变形及改变时空的处理手法。总之，新的写实水墨画在新的历史时期里得到了长足发展。需要说明的是，还有不少艺术家在追求以上两个艺术体系的融合，结果使他们的创作处在了写实与写意之间。这时期的主流水墨不仅呈现了多元化的局面，还形成了影响以后发展的基本艺术格局。此外，画家们基于切身感受，对题材、境界、符号均有极大的开拓，总体倾向是：由出世趋向入世，由隐退趋向进取，由无为趋向抗争。

三

出现于20世纪80年代末、90年代初的新文人画，既是对85思潮中一些青年人过分西化的反拨，又是对解放以来一直占有主流地位的写实水墨的反拨。大多数新文人画家虽然在艺术观念与艺术表现上主要参照的是传统文人画，但也融入了西方现代艺术的表现因素，有些人甚至融入了民间艺术及漫画艺术的表现因素。相比较而言，南方的新文人画家更重视对线的运用，题材也多是借古代文人的特殊生活方式来强调淡泊、宁静、与世无争的价值观，这在物欲横流的当代社会，具有一定的现实意义。而北方的新文人画家更重视对皴法的运用，他们那以宿墨层层堆积而成的灰暗山水画，充分流露了现代人的怀旧心理。对于新文人画，学术界一直存在着争论。有的人认为，新文人画家在横看世界之后，又回过头来看历史，在近百年来被忽视的文人画传统中，终于找到了建构本土性现代美术的一个重要参照系。但也有人认为，新文人画是中庸审美心理的外化，是一种变态文人画。更有人称其为新市

民画。

四

就在写意画艰难转型的时候，一向处于冷落地位的工笔画却得到了突飞猛进的发展。几个最能说明问题的例子是：第一，在有关方面举办的大型美术展览中，工笔画获奖的数额远比写意画高；第二，从事工笔画创作的艺术家越来越多，特别是一大批有才华的青年艺术家的参与，使工笔画面临着空前发展的远景；第三，题材广泛、形式多样、现代感强，使工笔画日益为美术界和广大群众所重视、所欢迎。

以上事实正好说明：由于工笔画包容性强，受材料的制约也没有写意画大，所以在画面构成上、物象造型上、色彩处理上、更容易借鉴古今中外的种种艺术成就。这也使其成了表达现代中国人新感觉、新意识的好形式。可以毫不夸张地说，现代工笔画无论在表达现代生活的信息量上，还是在表达现代人的审美情趣上，都走在了写意画的前面。在一些写意画家大搞"即兴表演"的时候，工笔画的振兴在一定程度上维持了水墨画的生态平衡。另外，新时期的工笔画虽然呈现多元化的趋势，比如，有的从传统工笔画的基础上探索新发展，有的从民间艺术中寻找灵感，有的把写意画的技法用到了工笔画中，有的还大胆借鉴西方现代艺术、日本艺术的绘画理念，但在整体上无不强调对写意精神的抒发，这一点是非常不简单的。

五

中国现代水墨画起始于20世纪80年代，成气候于90年代中期。它是既不同于古典水墨画，又不同于写实水墨画的一种新艺术传统。在中国现阶段的水墨画创作中占有十分重要的地位。主要成员是85时期正在美术院校就读或刚刚毕业的青年艺术家。如果说，在现代水墨画出现之初，曾有人指责它是在割裂水墨画悠久传统、盲目模仿西方现代艺术的话，那么，时至今日，人们已经能够平静地接受它了。它不仅频繁地出现在从国家到地方各级艺术机构主办的水墨画大展中，而且得到了相当积极的回应，它所创造的学术成果已被众多画家所援用。实践证明，在特定的历史时期，大多数现代水墨画家对西方现代艺术的借鉴，乃是为了突破呆板、僵化、陈陈相因的水墨画规范，进而找到艺术表达的新途径。在具体的探索过程中，他们不仅在对西方现代艺术的批判吸收、改造重建和促使其中国化上做了大量工作，同时利用现代意识重新发掘了传统艺术中暗

《丛林老树》
吴冠中　1982年

《王道乐土》（局部）
周思聪　1982年

《巴基斯坦农民》
林　墉　1983年

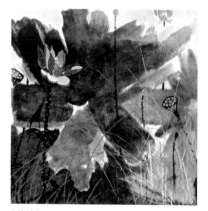

《荷塘》
袁运甫　1983年

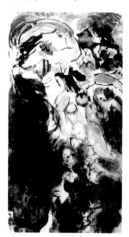

《巫山梦》
李世南　1985年

含的现代因子。而这对促进水墨画的现代转型，并为水墨画创造出全新的可能性，具有无可估量的作用。

六

由于传统水墨画的表现方式及艺术追求都较容易与西方表现主义对接，如强调用笔的自由、个性的表现、情绪的宣泄、意象的造型等，所以，早在80年代中期便有一些艺术家通过借鉴西方表现主义的观念、手法来改造传统水墨画。他们的具体方法是：在尽力保持笔墨及宣纸本性的同时，选用新的艺术符号及画面构成方式，这样，他们就为发现自我、表现自我找到了一种可行性办法。表现水墨的出现扩大了水墨画的关注及表现范围，为水墨画带来了一股清新的活力。批评家离阳认为表现水墨是传统水墨画的致命敌手，从根基上动摇了传统水墨画的立脚点，的确很有见地。[3] 一般来说，表现水墨在造型上比较夸张变异，在空间处理上比较自由灵活，在笔墨处理上比较激烈动荡，在题材处理上则较多涉及私密性的内在经验。表现水墨到90年代才形成比较大的气候，例如在1994年、1995年连续推出的《张力与实验》展就推出了一大批很有成就的表现水墨画家。

必须指出，虽然表现水墨画家在创作时都很强调线性结构以及线条本身的书法性，但从整体上看，表现水墨画家的作品逐渐显示出了由书法性向书写性转化的倾向。据我了解，在表现水墨画家看来，为了画面的整体效果与内在情感的抒发，有时降低笔墨的独立品格和超越传统笔墨规范是必须的。比如，一些青年艺术家常用破笔散毫作画，所以他们画面上的线条便具有传统线条所没有的破碎美、含混美、重复美，而且十分自由，毫无造作之感。此外，还有一些艺术家已经在使用网状线、秃笔线、方形线以及一些尚难以命名的线纹。他们画中的线条都呈现出了一些新的审美特征。看来，从书写性入手，水墨画的线条领域还是一个需要继续探索的领域，人们不应把传统的笔墨标准当作评价当代水墨画优劣的惟一标准。

七

以上介绍的表现水墨画家多遵循"水墨为上"的原则，其中有人即便用色，也没有超越"色不碍墨、墨不碍色"的传统规范。另有一些艺术家则不然。他们从表达当代人的视觉经验及内在需要出发，在借用西方表现主义的艺术手法时，承继林风眠先生开创的艺术传统，将色彩大规模地引入了水墨艺术之中。在90年代中期，在这方面取得比较

突出成绩的艺术家可谓多多,其中,画人物、画山水、画花鸟的都有。仔细比较这些艺术家的作品,我们可以发现,尽管他们的图式来源各不相同,如有的来自民间、有的来自敦煌、有的来自西方,风格也不尽相同,但他们的共同特点是:解构传统笔墨的表现规范,使水墨与空白构成的特殊关系,转变成了由点、线、面、色构成的新关系。另外,在强调色墨交混的过程中,他们已在很大程度上改变了传统水墨画的一次性作画方式、使画面具有很强的厚重感和力度感。他们的艺术经验告诉我们:色彩大规模进入水墨画,就打破了由宣纸、毛笔、水与墨构成的超稳定结构,从而为水墨画赢得了一种新的可能性,其意义是深远的。

八

传统水墨画讲究用笔用墨,但因为墨随笔走,故历来有处处见笔的要求。这也使得传统水墨画一向重视对线条的运用,而忽视对墨块的运用。抽象水墨画家们的突出贡献就是:他们虽然也强调对线条的运用,但同时,他们还把墨与笔分离开来,当作一种独立的表现因素与审美因素加以扩大化使用,并大量使用了泼、冲、洗、喷等新的艺术手段。

抽象水墨画家的改革为水墨画寻找到了一种新的支点,他们给广大艺术家巨大的启示性在于:水墨画放弃了笔墨中心的入画标准,将会另有一番表现天地。我们看到:到了90年代中期,活跃于画坛的一批抽象水墨画家已经把上述想法变得更极端。他们充分利用喷、积、破、冲、拓印、撕纸、拼贴、制造肌理等技巧,创造了极具视觉冲击力和现代意识的新艺术语言。这种语言强调对力量、速度、张力的表现,强调对主体心境的表达,十分符合现代展场及现代审美的需要。

当然,也不是所有的抽象画家都彻底抛弃了笔墨,因为有少数抽象水墨画家一直努力把传统笔墨表现在十分抽象的结构中,但他们画面中的笔墨已经远远超越了传统文人画的"笔情墨趣",具有极大的表现性,倘若人们依然用传统的艺术标准去看他们的画,肯定会处于失语状态。

九

水墨画如何进入当代,现在还是一个值得争论的问题。有一种观点认为,现代水墨画能够完成语言上的重大转换,本身就是具有当代性的表示。受其影响,一些现代水墨画家的作品虽然越来越精致,却日益走上了风格主义的道路,加上

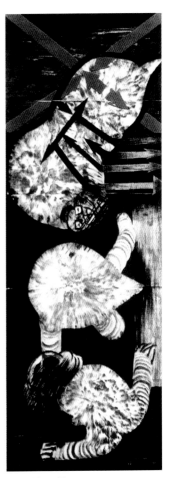

《沉默的门神》
谷文达 1986年

7

《人头》
刘进安　1987年

《荷》
周思聪　1990年

与现实生活的距离越来越大，他们的作品也失去了原初的活力。另一种观点认为，当代性并不限于风格、语言、形式上的创造，还应当包括思想和精神的价值。具体说，就是要用作品对历史和现实的社会文化问题、对人的生存状态进行深刻的反思。如果把反传统、语言转型以及内在情感的宣泄当作终极目标，而不把社会改革的大背景纳入水墨画改革的大背景，就会进入一种由现代主义"精英"观念筑起的新封闭圈。人们不应当忘记，现代水墨画从兴起之初，便融入了一个以西方现代艺术为参照和目标的运动，尽管在进入"后殖民"的国际文化语境中，有现代水墨画家声称他们的艺术是体现民族身份或反"西方中心主义"的边缘性艺术，但这并不能掩饰现代水墨画至今不过是传统水墨画对立话语形态的事实。因此，现代水墨画如果希望具有当代性，还必须在当代文化语境中进行新的转换，也就是说，它必须努力使具有现代主义特点的个人性、形式性的话语转换为反映当代文化与现实的公共性话语，并体现出现实关怀的价值追求来。

我们高兴地注意到，受西方当代艺术和观念艺术的影响，一些现代水墨画家在语言转型取得一定的成功以后，已经开始进入当代文化的探索。而且出现了三种趋势，这就是新状态表现、符号化表现与装置化表现。

例如一批以现代都市为创作背景的水墨画已经做出了成功的探索，他们的作品也日益受到学术界的重视。可以说，他们以非语言的方式更好地完成了语言转型的工作。与他们的前期作品相比，一个很显著的特征是：他们把注意力对准现代都市中的人的生存状态时，已经把描绘的重心从对内心的体验转移到了对现实和社会问题的关注。在艺术表现上，他们从水墨的材料特点出发，比较注重对生活的"意象性把握"，即不去描写具体的场景和事件，而是强调现代都市的整体文化气氛，透过这种气氛，他们以水墨的方式表达了对社会问题的个人观点。例如1999年由深圳美术馆与广东美术馆联合举办的《进入都市》展就推出了一些有成就的艺术家。参展的艺术家用作品说明了这样一个道理：水墨画的写意性(非写实)特点并不影响体现现实的价值。相信随着时间的推移，他们的工作会越做越好。

还有一些年轻水墨画家，受西方当代艺术的影响，已经在采用组合符号的方式提示观念，在具体的

作品中，他们反对对象化、反对风格化、反对趣味化、崇尚智性与理性，突出的基本是与大脑概念联系在一起的含义机制。虽然眼下他们的作品在符号的选择和艺术处理上，都存在需要改进的地方，艺术影响也不太大，但他们的作品却足以证明：水墨画在利用符号表达观念上是大有可为的。它不仅不比其他艺术种类差，反而更容易体现民族身份。问题是现代水墨画家不仅要掌握水墨画的历史属性，还必须掌握当代文化中最有价值的问题。在这方面，中国的现代水墨画家与中国当代油画家尚有一定的距离。

　　应该强调一下，利用水墨来做装置的实验，早在20世纪80年代就开始了，这些作品都力图从当下文化中去寻找问题，进而探讨水墨的更大发展前景。④ 但作者们并没有意识到，他们已经将水墨画的概念扩大到了水墨艺术这一概念。在后一种概念里，水墨可以理解成民族身份、民族仪式的象征，至于水墨能否进入当代文化，显然不是要"写"还是要"做"的问题，而是文化价值取向的问题。其到底有没有前途，我们可以拭目以待。

2000年11月于深圳东湖

注：
①特指传统文人画。
②特指由徐悲鸿等人创立的水墨艺术样式。解放后，由于官方艺术机构以及学院教育的大力提倡，其逐渐成为一种新的艺术传统。
③见《当代中国画的类型》（离阳）载于《江苏画刊》1996.1
④一些水墨画家所做的装置作品，可见于《中国当代美术图鉴1979—1999观念艺术分册》。

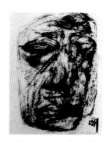
《远古的幽灵——头像系列》
杨　刚　1993年

《西域风和月》（局部）
石　齐　1996年

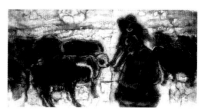
《牧羊女》
石　虎

目 录

中 国 当 代 美 术 图 鉴
1979-1999
水墨分册

中 国 当 代 美 术 图 鉴 1979—1999 水 墨 分 册

谁都认为艺术上的异质并存是一种合理的要求
但这只是表面上的,要将其变成现实
对一个长期缺乏自由思想和行动的民族来说
并不是一件轻而易举的事情
花20年的时间,并为之努力,而且人们把艺术看得这样重
在艺术史上也是少见的。就这层意义说
这20年人们在精神、才情、热情、时间和人力上所付出的,都是空前的巨大
因此才有目前这异质并存的三足鼎立格局的实现
创造一个历史上不曾有过的现实,最能证明这个时代的特征与价值
它的意义还在于,这是一个大背景
20年间任何其他局部的成就,离开了它都将无法说清楚

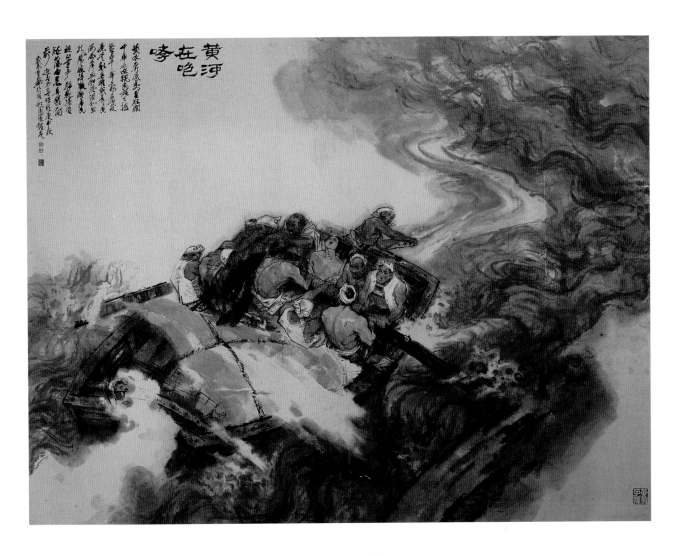

　　《黄河在咆哮》以气吞山河的恢宏气势，彗星一般出现在中国，显示了新一代画家撼动河山的功力。它与列宾的《伏尔加河上的纤夫》相映生辉。

　　黄河船工铁锻铜铸般的脊梁，如磐石，不可撼动；如硬弓，力满弦上。若无大气魄不足以驾驭《黄河在咆哮》这般大题材，无此大题材不足以表现如此大气势，无此大气势不足以表现我中华民族博大之精神。船夫与激流搏斗的惊心动魄的场面，象征着中华民族的伟力，它并非仅仅暗喻着人与自然的永恒冲突，更重要的是它展现了这条大河与人民血肉不可分离的关系。大河就是他们的生命线，大河就是他们的魂与魄，他们与大河祖祖辈辈已经融为一体，大河的怒吼就是他们的怒吼，大河的咆哮就是他们的咆哮。在这里，天与人合一了，汇成一股不可抗拒的伟力，成为中华民族的象征。这伟力撼天动地，这伟力浩瀚无边。(李起敏)

竹影　　纸本水墨　97×65cm　1979年　　　　　　　　　　　　　　　　　　　　　林　墉

　　自画人物，十分兴趣。偶作花鸟，点缀而已。40岁前时有巨幅问世，多作历史画，自持有素描功夫。40岁后多作抒情小品，亦制人体画，自信唯美、唯写实。一直想把水墨与重彩结合起来，一直想把前辈与外人的特长融合起来，自己却是迷醉于线的张扬，更兼热恋色彩的组合。几十年来固守南粤潮汕、珠江两大平原，沉溺于水乡海滩景色，未登名山，未涉高原。画暇爱看书，看完即忘，偶然想起，写成文章，时有变成铅字的乐趣。画集文集10本有多，良师益友10人有多。平素懒写信怕电话喜聊天，凡木雕，刻意收藏。拾民间艺术钟爱有加，盖父辈为抽纱设计师傅，实出身民间艺术也。

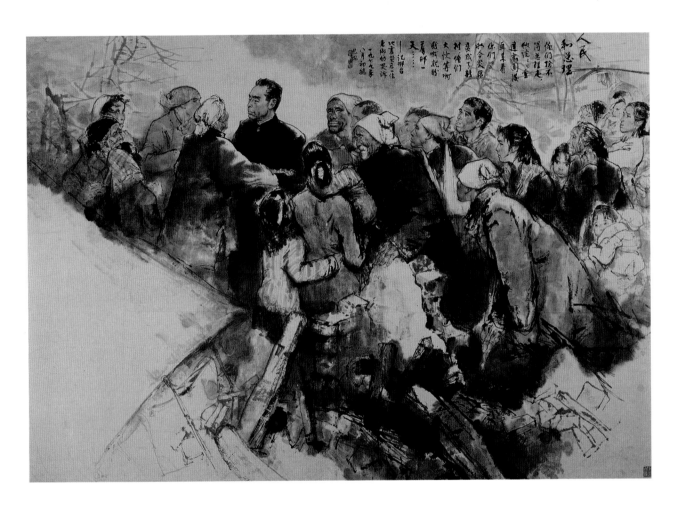

　　可以这么说，造成20世纪中国水墨人物图式上发生变化的关键原因是在于西方（写实的）造型观念的介入。早期以这种观念创作的作品中有我们所熟悉的如徐悲鸿的《愚公移山》、蒋兆和的《流民图》，而且，解放后，在中国的艺术院校将这一造型观念确立为正式的教学手段后，这种写实的手法成为了流行的创作样式。《人民和总理》一画虽然仍旧采用写实手法，同时强调瞬间情节、焦点透视和准确的人物造型，但《人民和总理》的意义不止于此，创作于1979年的它还对"文革"以来主题性绘画的创作模式和艺术格调有其突破性的进展。《人民和总理》反映了周思聪卓越的水墨写实能力，即在保证人物形象生动传神的前提下，突出强调了笔墨的渲染效果及表现力，其不俗之处还在于情感表达的真实可信，是对泛滥于当时画坛虚伪、粉饰现实的假现实主义的有力反驳，对领袖与普通人的关系的重新认识以及对普通人和客观现实的关注，在当时画坛上具有重要意义。（王子蚰）

重新演绎这业已远去的历史，不是作者对沉重具有先天的嗜好，引领观者去读这宋金对抗中苦涩的章节，经受正邪失衡的极度无奈和愤懑去承受人的窒息和灵魂的逼迫。公道何存？历史在这里遭遇追问，这苦涩和沉重，遗憾的是不只属于历史。

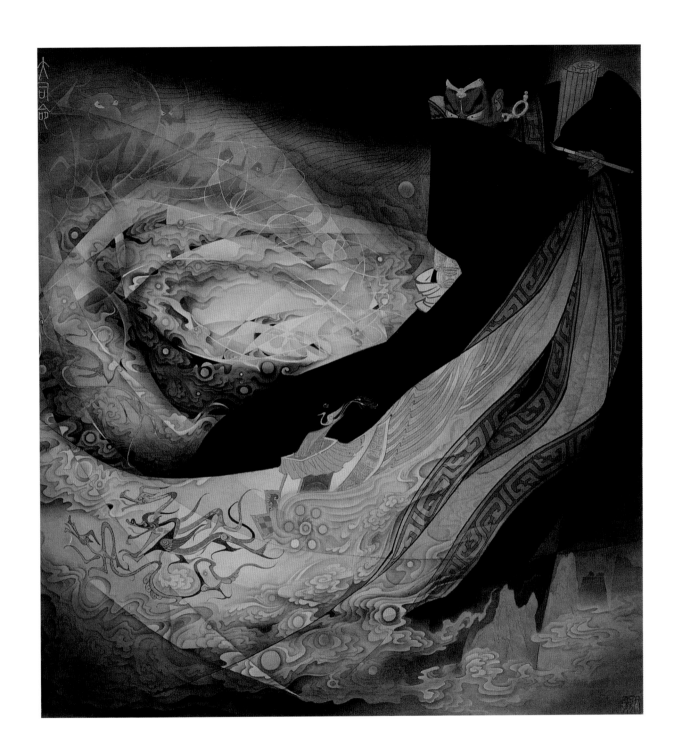

　　在作品《九歌》中，画家李少文追寻诗人屈原那盘旋环绕于天地宇宙间的心灵轨迹，把《九歌》诗篇中所描述的那个神奇的灵怪世界全景式地展现出来了，使人们经过了两千多年，直到今天才看到了这个无限瑰丽的时空一体的四维世界。在这里，时间的序列转化同时并在，物象不再是某一瞬间的静止形态，而是运动的连锁和层次的叠加，有无相生，时空一体，形神幻化，情景交融；少司命的乌发如此神奇而又自然地化为茫茫黑夜和滔滔江水，古战场上的激烈格杀升腾为充斥天地间的精魂映象，山鬼时近时远，时哀时怨……作品《九歌》组画一经问世，就在社会上激起了巨大反响。人们惊喜地发现，在流行已久的国画界，突然升起了一颗耀眼的新星。李少文组画的完成，给民族传统绘画注入了新的生命力，促进了它的嬗变过程，更新了它的气质与节奏，同时也把民族的审美意识提高到一个更高雅的层次。（李　文）

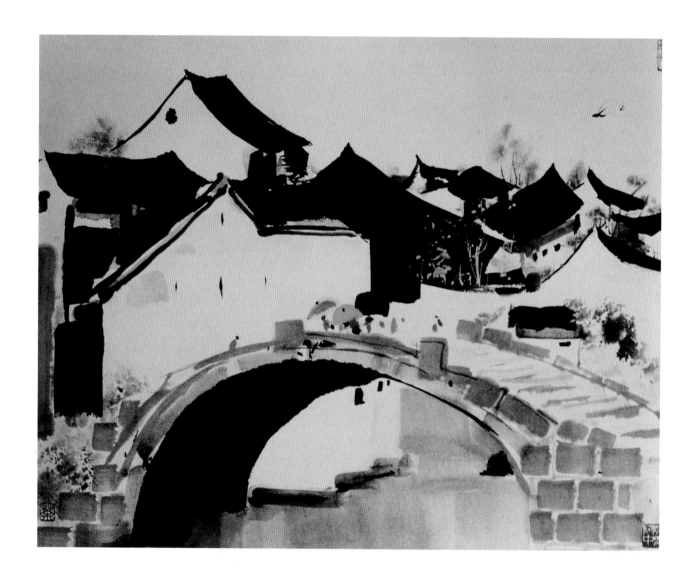

　　在人们的印象中，江南水乡总散发着一股淳淳的韵味，吴冠中迷恋江南独特的人文积淀，他探寻银灰的色调用以表现"杏花春雨江南"的情调，诗句"似曾相识燕归来"中的双燕成了画家提炼江南水乡的图式符号。《江南小镇》是吴冠中20世纪80年代初致力于风景画探寻的典型作品，画家通过写生"抽象"出江南小镇参差变化的构成，其手法虽简，但表现的意象却非常之足。曾钻研过传统水墨画的经历延续着画家对水墨材质的兴趣。不过，传统笔墨的线性思维方式显然已让位于画家对江南水乡的块状观察效果。或许画家以为，只有水墨才能表现江南水乡的这种淳淳韵味，而留学海外所取得的图式经验才足以概括它的黑白灰关系，有趣的是，水墨材质本身的流动性与画家块状性的用笔总产生着一种矛盾的意味。(王子蚰)

天狼星的传说（之五）　　布面水墨　　85×110cm　　1982年　　　　　　　　　　　　　　任　戬

以狼为符号，表达生命力、野性。面对"小白兔"的温顺，民族性格更需要"野性"的原创力。
20世纪 80 年代初，中国正处于转型初期，作者感到民族性格中应注入一种强力。

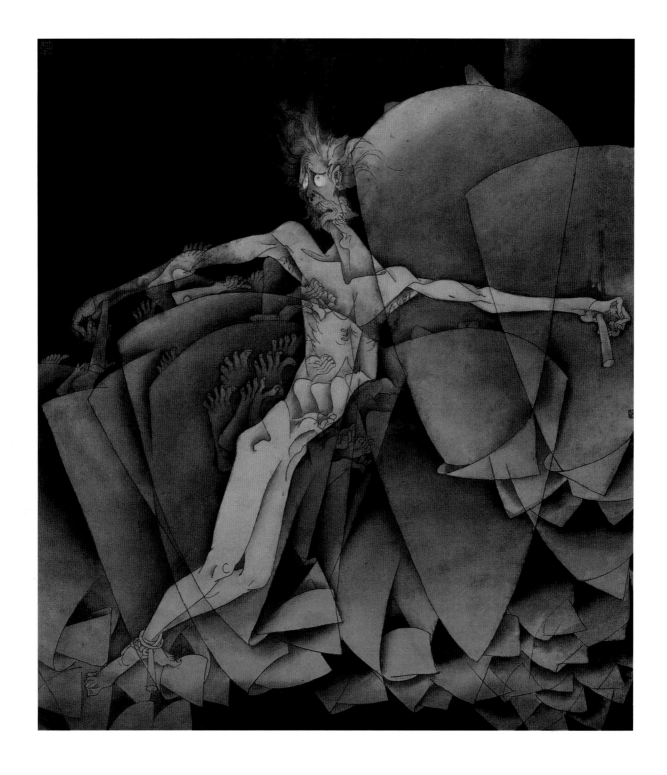

　　《神曲》传到中国，将近一个世纪，但向无中国画家为之插图：20世纪40年代王维克散文译本和20世纪50年代朱维基韵文译本所采用的，均是多雷的木刻。这一长久以来的寂寞，而今已由李少文打破。从此，在名花竞放的《神曲》画苑中，增添出一朵光彩熠熠的东方奇葩。此一举，即为《神曲学》中的佳话，也是我们可以引以为自豪的。更何况，李少文的作品风格卓异，非但敢与历代名家名作颉颃，甚至大有后来居上之势。他的全部插图画于绢上，以中国传统绘画的工笔重彩技法为主，适度融入西方绘画的透视、明暗、构成、分割等手法；构思时讲意境，构图上求气势，造型状景则不惮精细入微，但又工而不板，不拘泥于陈法；中国绘画以线造型的传统被发挥得淋漓尽致，线的轻重缓急、转折顿挫，无不随形而定，信手而出，力度与节律兼有，形象与神韵具备；在设色上，更是突破了传统工笔重彩的程式，不仅在以矿物颜料为主的基础上加用了水彩乃至少许荧光色，尤其是用渲染法使传统的随类赋彩与西方的明暗结构结合得天衣无缝，在烘托气氛和传达感情方面收到极佳的效果。（李　文）

黄河魂　　纸本水墨　70×85cm　1982年　　　　　　　　　　　　　　　周韶华

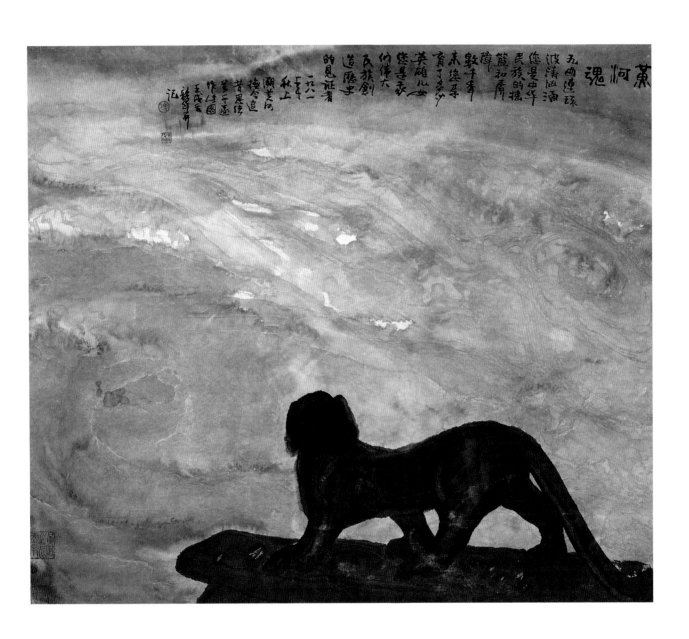

　　1980年我到西安碑林博物馆参观古代石雕时，深深被汉唐石雕艺术所震撼。尤其看到一对辟邪石雕，萌生了艺术灵感。紧接着去参观茂陵霍去病墓石雕，被汉代艺术那种整体性的、战无不胜的民族精神所激动。当时产生了创作冲动，但未马上动笔。因为这只是我的《大河寻源》作品中一幅灵魂性的作品，我还需要对黄河文化、黄河的自然风貌作深入考察，才能创作出丰满的、以黄河为母题的系列作品。于是我开始了黄河万里行之旅，对黄河的头、中、尾作了三次实地体验，于1982年完成《黄河魂》的创作。该作品1983年首次在中国美术馆与观众见面，它是我个人艺术生涯中带有标志性的转折点。此后若干年曾多次再画《黄河魂》，但都不及第一幅那样元气饱满。

　　《雪山与杜鹃》是吴冠中1983年的作品，这里的松干、松叶已不再套用传统画松的程式，画家挥洒的方式极其自由，枝干的行笔有急有缓，线条亦不再讲求太多的起伏变化，而任由水墨自然渲透，其手法类似抽象画家波洛克(Jackson Pollock)的作品，松针是用排笔轻扫而出，再以淡彩泼洒画面，意在打破单一的墨色关系，寻求一种墨色交融的视觉效果。或许，在艺术家个人看来，再恪守古人已经演绎得极其完美的笔墨功夫已失去了当下的意义，而讲求画家个人的艺术灵性及画面本身的视觉张力才更有其艺术课题上的严肃性。其实，中西绘画在最高层次上的评判标准是同一的，而中国传统绘画中强调的"天人合一"的艺术境界也本同于西方人文传统中的"艺术个性"。(王子蚺)

卖花姑娘　　布面工笔　140×98cm　1984年　　　　　　　　　　　　　王玉珏

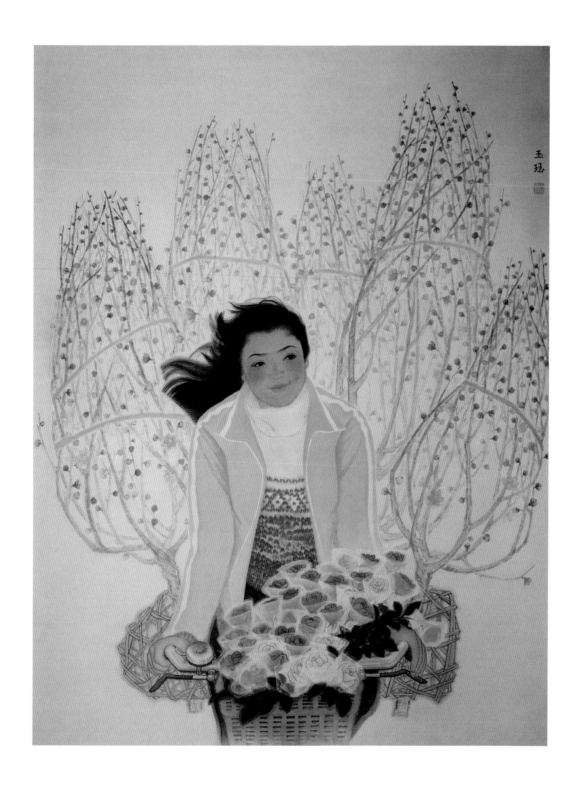

　　改革开放的春风率先吹遍岭南大地，珠江三角洲的农村很快发生了变化：乡镇办起了三资企业，农村的大片鱼塘、鸡鸭养殖场好不繁荣。过去下乡都是访贫问苦，而今却是访富问甜，电视、电话、电冰箱进入农民家庭，这是以前做梦也没想到的，农民再也不是黑衣黑裤黑头巾的服式，再也不光着脚丫满街跑了。城乡差别几乎消失。新面貌的出现，使我越来越爱这块土地，结交的农民朋友也越来越多。荔枝熟的时候他们把我们请去，各种节日也把我们请去，其中春节前的花市场景令我难以忘却。农民要把自己栽培的鲜花送往市场，公路两旁摆满了鲜花，年青人一拨一拨骑着单车运送桃花，行列里伴随着笑声和歌声，这一幕幕新鲜的情景就像春风袭面而来，使我的心久久不能平静，特别是运送桃花的姑娘们已深深地印在了我的脑海里。

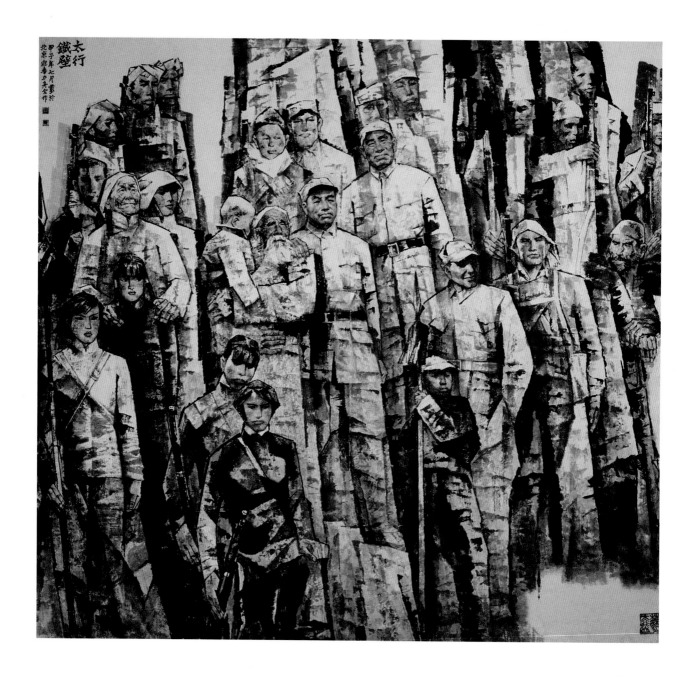

　　在第六届全国美展获得金奖的《太行铁壁》，是杨力舟、王迎春成功的合作。该作品抛开了历史事件的具体性，从现实主义转向了象征性表达，它以"纪念碑"雕塑的宏大形式，来象征中华民族坚不可摧的伟大力量和精神气魄。它使这种力量、精神和气魄永存于山岳般的肃穆，并凝结于冥冥的宇宙之中，成为通天撼人的警示。在这里，历史已经凝固成永恒，透过历史，画家在寻求超越的意义。艺术不再是传统的乌托邦，不再是怀着乡愁寻找家园。（李起敏）

华而实　　纸本水墨　100×59cm　1984年　　　　　　　　　　　　　　　　　冯今松

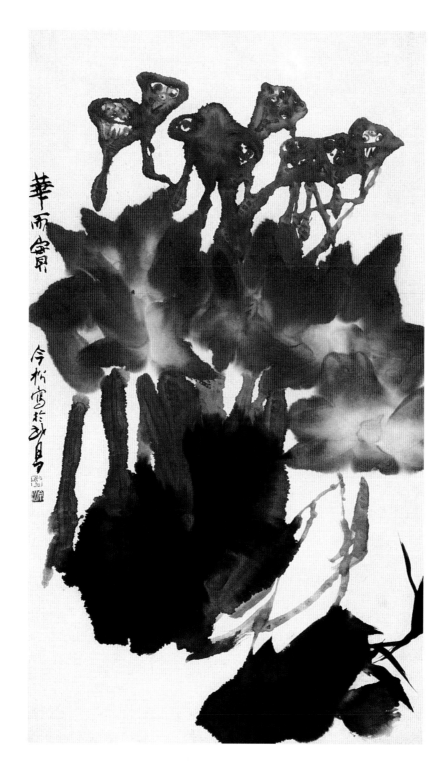

　　自唐末开始，经宋、元、明、清到如今，千百年来，花鸟画形成了一个独立的大画种，产生了许许多多杰作，同时也积累了极为丰富的艺术经验。它是民族绘画艺术的宝贵财富，可又是花鸟画发展创造的沉重负担，今天的花鸟画家们常常感到，似乎无论怎么画，也难以摆脱前人已有的风格面貌。

　　但事实并不如此。冯今松就证明了这一点。由于他的创新并没有脱离民族审美心理的根基，所以他找到了花鸟画创作的正确方向；由于他的绘画修养全面并以其为基石，所以他找到了自己创新的基点；由于他具有较高的美学修养和艺术修养，所以使他有开阔的思想情怀驾驭花鸟画来反映时代人的审美心灵。即以荷花为例，从唐人《簪花仕女图》中出现荷花以来，迄今有多少人画过？今松的《华而实》，画荷的题材是旧的，意境却是新的，手法形式也是新的。他既发展了传统的泼墨写意技法，又充分运用了水色积淀交融的手段，大破自古以来一笔一画、一枝一瓣的表现方法，取得了花实叶茎浑然天成的整体效果，不似之似，神颜丰足。被人称为不像中国画又是中国画的一支奇葩。(陈方既)

　　李津以水墨手法来揭示人与动物、自然的奇特关系。他的《西藏组画》多是一个人与一个动物并列。在这里动物被拟人化，人却被动物化，从而使动物性升华为人性，人性复归于动物性，但同是原始气味浓厚的自然性。暗示人与动物、人与自然仍处于混沌合一的状态，也表现了作者让生命返璞归真的热望。(高名潞)

开采光明的人　　纸本水墨　200×200cm　1984年　　　　　　　　　　李世南

　　《开采光明的人》是李世南多年探索以泼墨表现现代题材的具有总结性的作品。在此作品中，线条被削减到最低程度，或是被纳入到体面中，还有泼墨和破墨所体现的浑然与厚实，既是写实性主题的需要，更是作者欲借水墨直接表现人的直觉和情绪的需要，配合矿工铁塔般的躯体、豪迈的步伐，显示出一种阳刚之美与朴实的风格。在红、蓝、黑三色象征性的构成中，红色象征白天，蓝色象征夜晚，黑色则写实地再现了一群从黑暗的地下走出来的被炭灰染黑的"煤黑子"。真实而大胆的表现，一改长期存在于艺术作品中对现实的美化与粉饰。此作品一出现，立即引起很大反响，是20世纪80年代中期最有影响的作品之一。（刘子建）

十九秋　　 绢本工笔　110×170cm　1984年　　　　　　　　　　　　　　何家英

　　"写实"的方式尽管从形式上讲没有什么超前，也没有什么独到，但它能够与人沟通，也能够传达出时代所赋予你的主观感觉、主观愿望和主观情感！我认为，中国水墨的写实表现并没有走到头，也没有过时，可挖掘的东西太多了！能够不断地挖掘新的内涵也就能够不断地表现出当代性的特征。

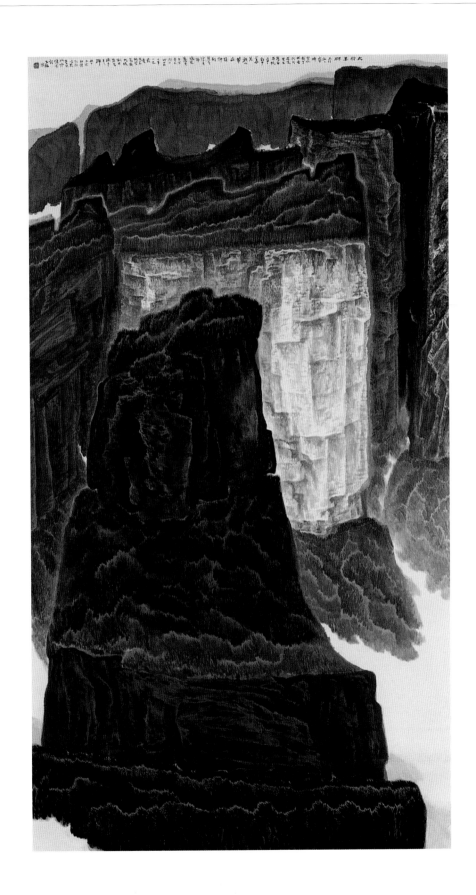

　　太行山，山山皆碑，她记载了中华民族世世代代生存、发展、抗争的历史和顽强奋斗、追求光明的坚忍精神，她永不磨灭，万古长存。

太阳组曲　　纸本水墨　68×68cm　1984年　　　　　　　　　　　　　　　　　　　阎秉会

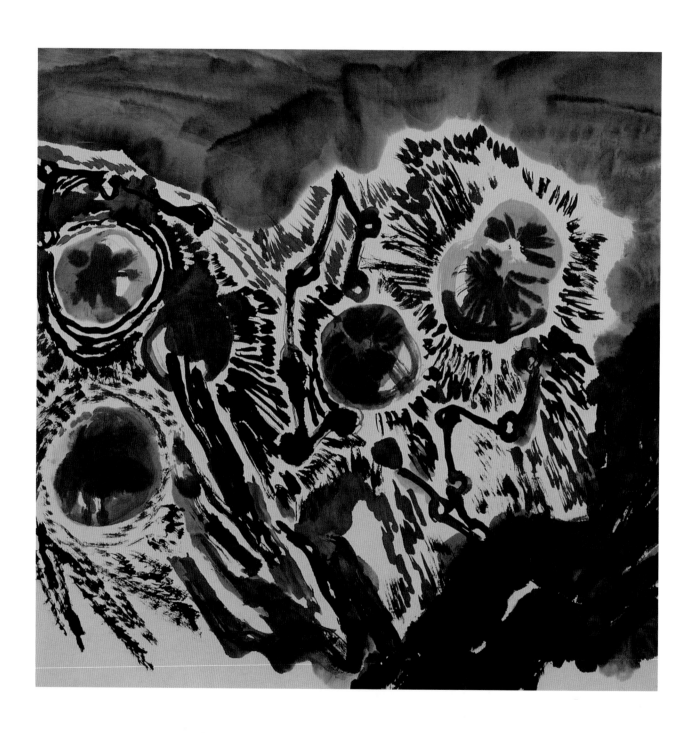

　　《太阳组曲》是用奇妙的中国画笔墨谱写出的生命和力量的颂歌。这些躁动不安的点和线洋溢着青年一代的活力，也凝聚着他们对未来的憧憬和渴望。(皮道坚、彭　德)

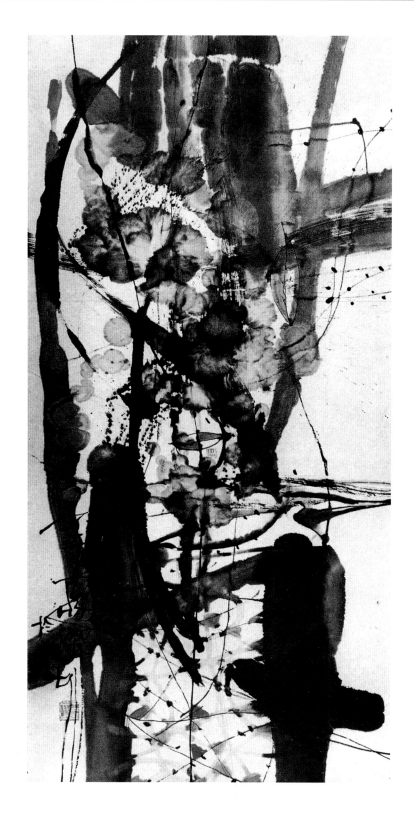

　　1985年11月的一个晚上，王川在等人的时候，随手画了一张水墨画，画面并不抽象，但他却意外发现，水墨媒材的敏感性、偶然性与随机性非常适于他的艺术个性，同时他发现，有形之外便是无形，如果用纯粹的笔墨来构成画面，他便可以超越世俗表象的约束，直接追踪内心的踪迹。随后，王川画了一批明显超越传统笔墨程式的水墨画，画面上没有可视的物象，只有抽象的笔墨结构，从中我们可以感受到王川希望将现代构成意识与传统笔墨相嫁接的尝试。王川的聪敏之处是，他在两者之间找到了一个适当的点，这就使他的画面不仅有着强烈的冲击力，还有着水墨画的特殊韵味，题为《女人》的画，实为一幅抽象水墨画，那保留在构图中央的嘴唇的形象或女人其他部位的形象联想，在这个构图中显得无关宏旨。（黎　川）

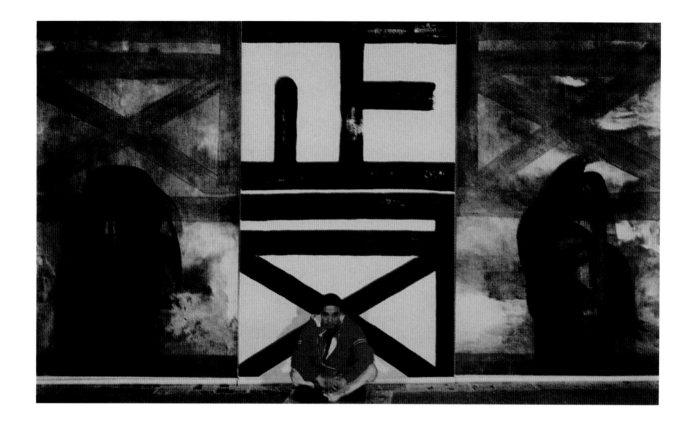

　　到了1985年下半年，谷文达由于发现许多青年艺术家在做着与他一样的工作，即以西方现代艺术的观念与手法冲击中国画，深感有必要避开这一主流，于是他把自己的文化策略调整为"向西方现代派挑战"。具体的实验方案是：用传统文化中的象征符号，尤其是书法的文字符号来修正前一阶段用得较多的西方现代派图式。在与费大为的讲话中他明确指出，"在1981年到1984年之间，我基本上是用宣纸在画西方画，从湖北《中国画邀请展》以后，我的观念有了转变。我感到纯粹学习西方现代派的东西，虽然在中国有价值，但在世界上来说还是在重复西方的老路，这是我的第二个转折点。"他还说，"我用文字的分解、文字综合等等，因为文字在我看来是一种新具象，抽象画一但和文字结合起来，从形式上看是抽象的，但文字却是具有内容的。这种结合使画面内容不是通过自然界的形象传达出来，而是通过文字传达出来，改变了原来的渠道，同时也使抽象画的内容比较确定了。"谷文达在这一时期的作品中，一方面让抽象的水墨团块与已被肢解组装的汉字构成一种审美意象，一方面又把水墨的特殊效果，如浸染、互渗，渍迹发挥到了极致。画面除了既有的雄浑感和神秘感外，还增加了一些荒诞的、调侃的、反文化的、反理性的意味。作品《正反的字》由三个"正"字与三个"反"字组成，每个字约有三平方米，它们或者被正写，或者被反写；中间是白底，左边与右边分别用水墨渲染，左右两边的"正"字都被污染过了。该作品造成了一种矛盾的意向，是对中国现代文化的深刻反思。(黎　川)

乾坤沉浮　　　纸本水墨　516×172cm　1985年　　　　　　　　　　　　　谷文达

　　传统水墨画对用笔用墨是极其讲究的。因为墨随笔走，故历来有处处见笔的要求，这既使得传统水墨画非常重视对线的运用，也使得墨块在水墨画中一直是辅助性手段。在《湖北中国画新作邀请展》中最引人注目的创新画家谷文达对水墨画发展的突出贡献就是：他从新艺术表现的需要出发，不但大胆将笔与墨分离开来，还把墨块当做了一种独立的表现因素加以扩大化使用。《乾坤沉浮》就是谷文达当时的代表性作品，该作品在技法上，以大面积的泼、冲、洗为主，喷枪主要是起塑造具体形象的作用。图式基本上采用的是达利式的超现实主义。他的这一作画方法还被专题电视片《中国画的新开拓》作为片头用过。据谷文达讲，他当时试图运用传统(主要是宋代)水墨的材料来表现西方现代艺术的观念，以构成对传统的挑战。谷文达的改革为水墨画的表现寻找到了一种新的支点，他给艺术家的巨大启示性在于：放弃了"笔墨中心"的入画标准，水墨画另有一番表现天地。不可否认，这一点对后来的抽象水墨画的发展影响甚大。(黎　川)

　　或许周思聪天性中就有一种悲剧意识。从《人民和总理》、《矿工图》到后来的彝女系列和荷花，无不体现了画家对社会以及人生的忧患心态。自《矿工图》后，画家从主题性创作转向了对彝族妇女日常生活的关注。一方面，画面的表现形式依旧是画家倾注巨大心智去探究的艺术课题，另一方面，画家选择彝民的生活是为了寻求一种精神上的融洽 ——长久以来政治运动造成的压力，家庭生活的操劳以及社会上人与人的关系都在画家的潜意识中留下了不可拭去的伤痛。观周思聪画，我们能够感受到那么一丝淡淡的忧伤，她没有表现彝民载歌载舞的欢快生活，而是选择了她们日常劳累的一面。《卖酒器的女人》一画即是一例，画中的人物形象神情忧郁，对生活劳累的无奈正是画家精神伤痛的反映，此外，简洁优雅的人物造型反映了画家意在强调平面化的艺术意味，地上酒器的布置及侧锋皴擦出来的画面空间既强化了画面的构成意味，亦有效地平衡了画面的黑白灰关系。(王子蚰)

　　《赶场》是作者20世纪80年代早期的一幅水墨作品，描绘了一个苗家少女去赶集的情景。但作者无意于表述赶集的具体场面，而是在追求一种现代的构成形式。这在当时是具有代表性的，其意义在于：作品跳出了题材决定论的窠臼，而寻求挖掘艺术自身的形式规律，这使观者把视点集中于画面本身的形式美上；其二是作品的人文表述，它从文革中那种高、大、全的人物表现模式中挣脱出来，而把视点转向一个乡村少女，这种对泥土味、人情味的追求，在当时具有文化意义。

　　作品在结构安排上，极为用心，疏密得当，少女头巾的大块空白与脸部细节的对比，使画面重心自然集中于那双面对观众的眼睛，这眼神给整幅作品增添了画外之味。房屋的符号化处理、空间的平面化分割，使作品具有现代艺术的特质。而大胆运用民间的品红、品绿与传统水墨画的墨色相结合，则创造了一种化俗为雅的范式。在融会现代艺术与地域特点的风格取向方面，这一作品具有很强的代表性。(蒲　菱)

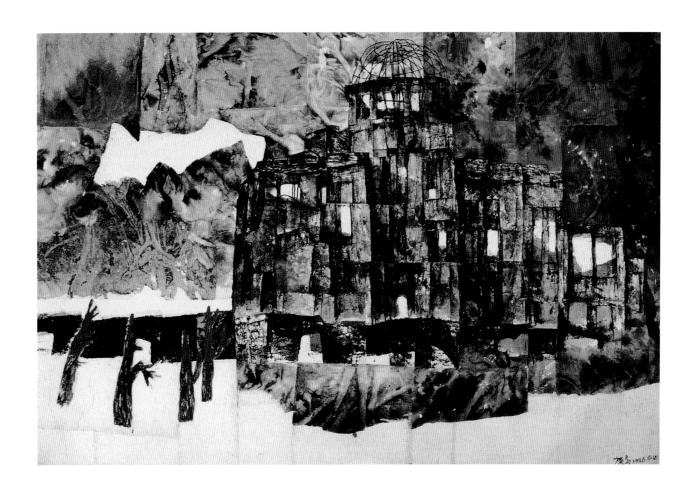

　　1986年创作的《广岛风景》集中体现了周思聪的艺术创造才能，在作品中，画家使用了拼贴、泼洒、皱纸等手法，并将广告黑、丙烯和中国画墨色混用，主体建筑以水墨皴擦技巧结合富于装饰意味的手法构成，背景利用皱纸、泼洒颜料制造的自然肌理有效地烘托了令人无法忘怀的广岛被毁时那悲惨、恐怖的一幕，拼贴手法的使用同样强调了画面的空间关系以及黑白灰的安排。更重要的是《广岛风景》的艺术表现形式在冲破"文革"时期单一的表现模式方面获得了成功，打倒"四人帮"之后，长期受到压抑的、追求艺术创新的热情从画家心底迸发出来。或许正是由于这种特定的历史原因，所以周思聪的艺术形式探索才会显得如此可贵。(王子蚪)

　　儿子出生在"文革"时期，在他还没满一百天的时候，领导找我去谈话，说："北京调你去画画，任务很重要，这也是组织对你的信任。10月6日出发，回去准备一下。"这命令式的谈话一下子让我不知所措，心情也非常矛盾，不知如何向家人说。当我向家人表白后，没想到我伟大的母亲说："你放心去，孩子由我给你抚养。"爱人也支持我去。就这么简单，我含着泪离开了母亲、儿子和家人飞到北京。一去就是3个月，完成了不少任务。当我回来见到又白又胖的儿子时，我无法用言语来表达对母亲和家人的感谢之情。当我抱起儿子亲他的时候，那心上涌起的内疚日后多少年来都无法抹去。为什么当时我就不敢说个不字呢？我的儿子还很小啊！

　　《小溪》画于1987年10月。这件作品以人是自然、自然是人的思路，来造型和表现笔墨。我曾带学生下乡，乡下农民就像大自然一样朴素、亲切，这种感觉使我借助水墨的文化感，把笔墨的自然流动和笔墨与生命体验的状态融会起来，使笔墨的表现始终以生命表现为主题，所以在这幅人物的造型和笔墨上我运用了意象的方式来传达我对人物画的一些理解。

元化　　**布面水墨**　150×300cm　　1987年　　　　　　　　　　　　　　　　　　　　　　　　任　戬

　　"《元化》构想出一个宇宙发生的假说，并使其在作品中得以形象显现，它既是科学的，又是艺术的；既是建立在东西方文化基础上的构想，又是超越东西方文化的把握。"(《中国当代美术史》)
　　《元化》的观念内涵：1.进入整一：元为一、化为生，元化是一的派生；2.抹去地平线：世界化的派生需要抹去地平线，克服对立、差别；3.超现实的过渡：旧的尺度坐标失了度、困惑与不安；4.新现实：合时代、合意识、合形象。《元化》的形式外延：1.整体时空形象；2.局部形象的转化；3.生命态复合形；4.情感定向。《元化》的构架：三大部分组成，每部分30米，共90米，高1.5米。每个大部分为三个小部分。三个大部分连接，一起形成一个大循环。

九龙奔江 纸本水墨 96×178cm 1987年 周韶华

　　《九龙奔江》系在屈原故里的长江段获得灵感。在长江的枯水季节，位于秭归县的长江中一道道曲折蜿蜒的暗礁浮出水面，像一条条巨龙奔入江内，形成一道风景线。……这一景观作为表现长江这一母题，也具有灵魂性意义。因为屈原是长江文化(楚文化)的杰出代表。我的初衷是以楚文化流观宇宙、物动气流、想像自由为特征，创作一组《魂系长江》的作品，而《九龙奔江》无论从形式语言，还是文化内涵都是这组作品的灵魂。1987年完成的本幅作品，经历了从具象到抽象，最终找到了楚艺术的基本语言符号特征，即行云流水、物动气流的基本特征。

仙都人家　　纸本水墨　68×68cm　1988年　　　　　　　　　　　刘二刚

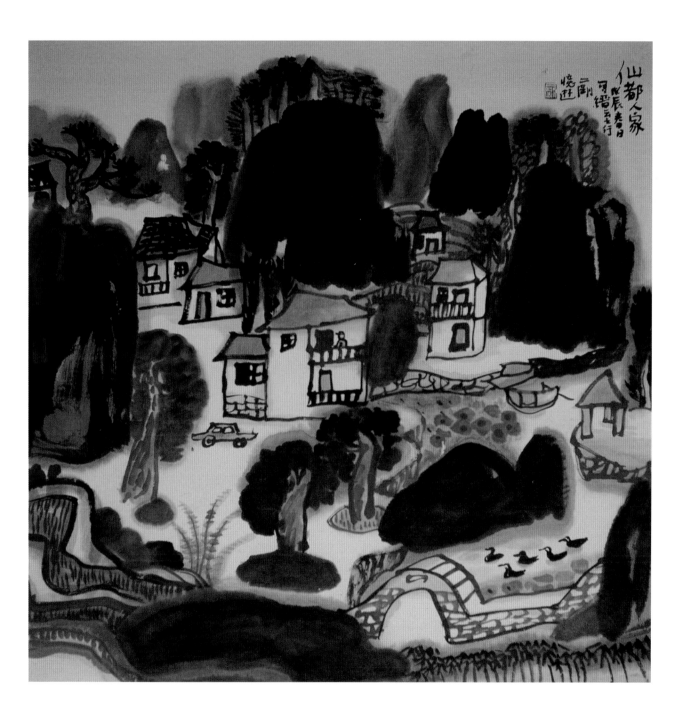

　　二刚的画大致属于"曲高和寡"一类。他吸收了文人画以学养为根基的治画方法，从传统绘画"野逸"一派中延伸其美学上的现实意义，使其在新的文化情境中显示野逸派与正统派在审美上的顽强的抗拒力。虽然它没有被庸俗化了的"新文人画"所挟持的商业化的气势，却以其微弱的声响表现了纯正的文化内涵。董欣宾说二刚的画"亦庄亦谐"，我以为这是二刚的艺术特色之一，"庄"者，二刚秉承了正宗文人绘画中需要深厚的文化学养维系的严肃的文化特质，保持了绘画在文化层面上所应具有的一种学者风范；"谐"则是他将俗文化中的幽默因素纳入文人画的书卷气中，给了正襟危坐的文人艺术以现实的生活体验。(陈履生)

天空中一朵大玫瑰。一只虎从玫瑰中爬出，巨虎视海中航行的大船是猎物，还是迎来满天玫瑰？任你自由想像。

石鲁广元落难图　　纸本水墨　138.5×68.5cm　1988年　　　　　　李世南

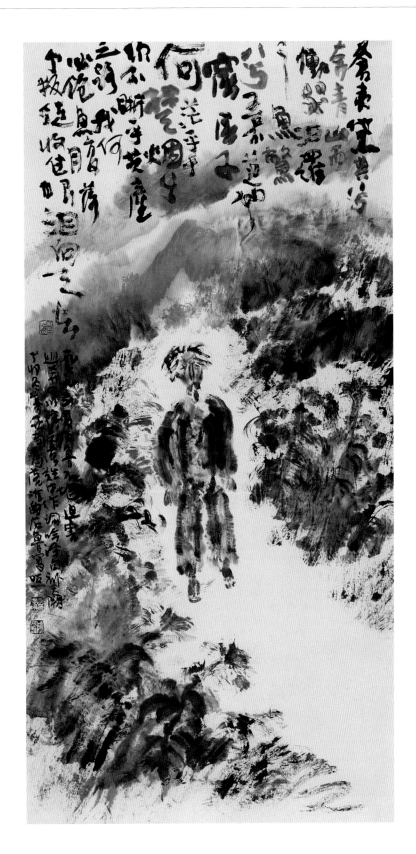

　　《石鲁广元落难图》以淡墨渴笔为基调，就墨韵的效果看称得上苍润秀滋，但这并不能掩盖水墨粗砺的情势。笔触的短促、粗率与渴墨的肌理，给人的感觉是苦涩、滞重、生涩，这与作者此时的心情有关。这幅作品除了远山，很少地方是一遍完成的，淡墨破笔再以破笔焦墨破之，使画面更显破残凋零，正是这种从局部到整体的破残特征，使作品远离了轻灵秀润而倾向苍凉凄楚。白花花的玉米地对神智恍惚的石鲁来说是噩梦之境，响着令人心寒的苍白的声音。一代天才，只落得"收住泪眼朝天去"的悲惨命运。李世南用水墨哭祭他的恩师，也是在哭祭一个时代。（刘子建）

　　燕柳林的写作(诗)和画画都是私人宣泄的方式而已。正如他自己说的：我的画，发着灵魂底蕴的感受，是一种由内向外的、含混的、不可遏制的进发。内中充满了生命的悸动，莫名的惊骇和不可言语的恐惧……画画就是在诉说(摘自燕柳林给笔者的信)。画画成了他的"白日梦"(他通常是在上午或午后，晚上很少作画)。以梦画梦，梦到哪画到哪，以恐惧"说"恐惧，以焦虑"说"焦虑，从而使他的心灵、情感和无意识，得到一次又一次的释放或者说是稀释。所以，我更倾向于把他的这些"软表现"水墨称之为"心理影像"画。

王川的作品基本上可以被看成是用水墨的形式对美国抽象表现主义的一种诠释，应该说，在中国的前卫画家中，对于西方的现代艺术中的形式主义理解，王川是最深刻的一位。作为具有形而上的、精神流亡倾向的艺术家，他的多重视野使他看到了传统水墨画在运笔上的丰富性和细腻感上的不可逾越的极限，他不追求"一波三折"那些细小的趣味变化，强调画面的整体感染力和震撼力。他鄙视"新文人画"那种"妩媚、煽情、做作的颓废情调，以及笔墨趣味之中的雕虫小技"，他深信，水墨画的传统身份已丧失殆尽，建议同行们不要在水墨画的当代问题上再去为"传统"价值多作诠释和辩护，而是要直面时代。不过，他的画面并非那种无教养的"宣泄"。他所画出的线条总是命定地带有一种特有的东方情境，他没有采用中国人固有的装饰化的手法，在墨色的浓淡和枯湿对比中，那些看似平铺直叙的线条，却给人留下隽永的寻味之处。他的这种选择，多半被年青一代的画家视为冒险，因为在他们看来，用如此直接和简洁的手法创造自己的风格、并且使西方的学术界得到认可的概率几乎是零，但王川却在 20 世纪 90 年代的后期，得到了意外的成功。

（吕　澎）

彩墨之道，于有法中立无法，无法中创有法。以丰厚之象肌，玄动之奇想，取象外色，色外色。

用色以少胜多取其重，以多相加取其灵。"有密更有其动，有肌更有神，其厚更有其重"，为善赋色者。

做纸制"肌"，以心中玄动之象，相印纸上迹痕；异想天开，立形于自然天成。以奇制胜，不失灵活机动，不失严谨法度，为善用形者。

画面耐看，满而不塞，厚重中透出"肌智"虚灵，其形忽隐忽现，其色碰撞纠缠；隐而昌明，藏而妙生，引观众去找，令画面去喊；于"笔精墨妙"之中显色调，显肌理，显线条，显节奏。

我由画水墨到重彩十余载，不知足，不安分，于变化多端中吃尽苦头，也尝到了甘露；开放而不封闭，常变而不确定，任痕迹自由表现，求无羁无绊之美，我今日之重彩画面貌，是不期然而然、不期至而至，自然渐变的结果。

河原嫁女　　绢本工笔　210×190cm　1989年　　　　　　　　　　　　　　　　　　孙本长

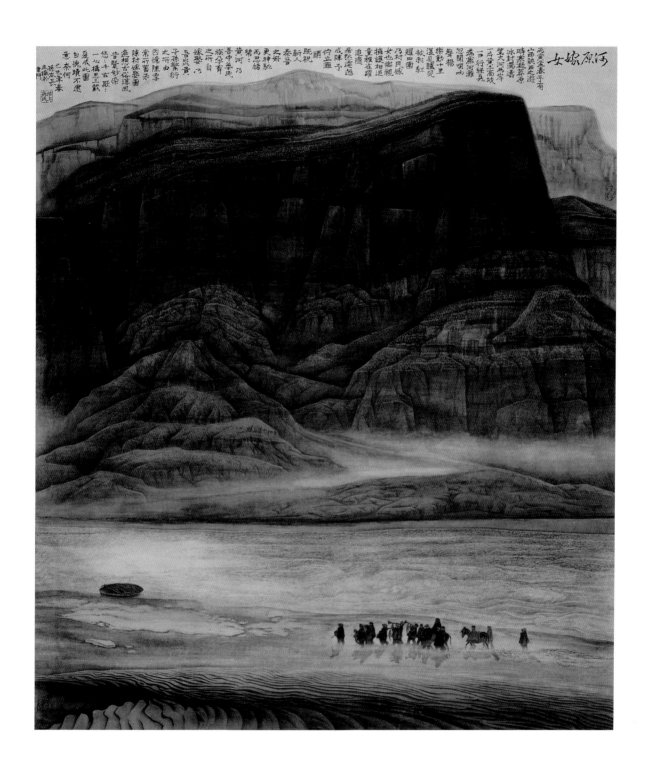

　　1986年正月去陕西写生，我被天是黄的、地是黄的、人也是黄的、水也是黄的这一场景所震惊，加上那天送亲的场面更加激起我创作的冲动。

　　在画面构图上我吸收了传统中的圣景法，联系到宽银幕电影中大视角的艺术效果，把黄土高原中高大而又层层叠叠的山峦横画在画面中，有一种顶天立地的感觉，给人一种身临其境的效果，我没有沿用传统的勾皴点染的顺序，而是以染为主，先用墨色淡染，再皴出时隐时现的纹路，并点出高原上密集的树木，最后再染，直到染画出黄土高原的凝重特色。黄河水既运用了传统画水法，又吸收了外来构成主义变异的手法。除了对人物动态作了生动刻画外，还着意让山河的壮大和人物的渺小形成鲜明对比，静中有动，寓谐于庄。在用材上我选择用绢，它既可泼染又易于精雕，画面达到了变化无穷的艺术效果。

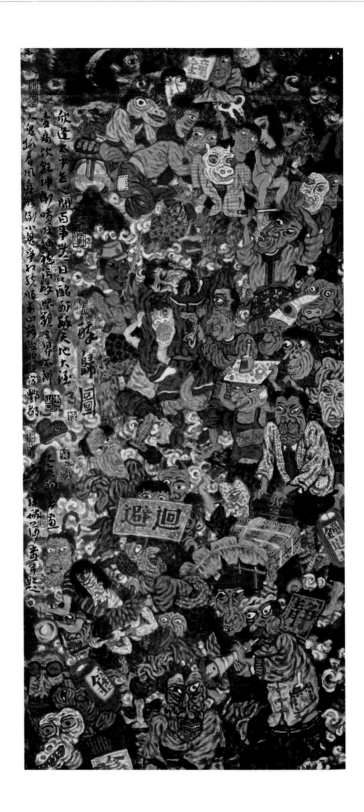

　　老十之画鬼，旨在嘲人，其爱其怨的哲理是"平常心即造"，因而其画鬼也是颇具人情味的。鬼与人相通、人时如鬼，鬼带人性，旨在众鬼之外。"鬼打架"系列是他的巨作，风格缠绵密丽，众鬼搅成一团，纷纭穿披，构成了视觉性刺激，又是具有"现代感"——解构意味的作品。

　　艺术语言变化的背景无疑是文化观念的更迭。作为在青年一代艺术家群体中较为富于"传统"意识和能力的画家，李老十极有代表性。画好中国画，要因情生意，因意待气，借气造形。李老十的"画气不画形"并不是真的画气，李老十真人真艺所有的是一股郁屈不挠的"老气"；这股气弥漫于秋季，他因此爱画所爱之景与所爱之境。只是，他的"老气"绝少肃杀的因素，而纯然乎多是沉静与肃穆的境界。(梅墨生)

残荷　　纸本水墨　141×70cm　1989年　　　　　　　　　　　　　　　李老十

　　李老十的《残荷》，诗意盎然，然而那诗意是萧条中的蓬勃、是荒凉中的桀骜、是深沉成熟后的一缕幽思与希冀……风雨与秋同来，老十的残荷是风雨中的生命，它们的浓艳苍郁恰恰迥异于娇羞欲滴的春夏淡妆之荷。老十艺术语言的变化与发展贯穿于他的荷花系列中。(梅墨生)

1985-1989年因为创作环境的限制，我未能作大画，故所作以花鸟为主，山水、人物兼而有之。《天地之灵》的组画就是这一阶段的作品。这一阶段我在考虑两个问题：一个是如何使所学技法尽可能宽泛地得到研究和应用；二是如何在众多的艺术模式中找到属于自己的精神和风格的依托。因此，这一阶段我画了非常多的带构图性的速写以及色稿，在创作中，我把所学所临技法在创作中活用，不计成败，同时兼及色调气氛的把握，从单纯折枝的画法中游离出来，用截断法和大景法处理构图，局部的造型研究则以鸟、动物、花叶、石水为重点。注意技法的衔接和避让，从双勾、分染、撞水、撞粉到肌理制作及收拾的方式都作了试探，因此在熟纸上基本上做到了材料的熟练掌握及技法的应用自如，尤以用居廉、居巢画局部枝叶虫草的办法扩大到画面空间的使用时，手段的多变趣味便得以显现，辅以双勾、分染的技法而变得丰富而鲜活。精神上我一直崇尚老庄境界，故从构图风格到精神追求都力求平淡中出真意，在宁静、悠深、淡远的境界中游弋。

群山一如惊涛滚滚，又似万马奔腾，黑夜即将逝去，天际可见光明。

秋水图　　　纸本水墨　68×270cm　1989年　　　　　　　　　　　　　　　　　顾震岩

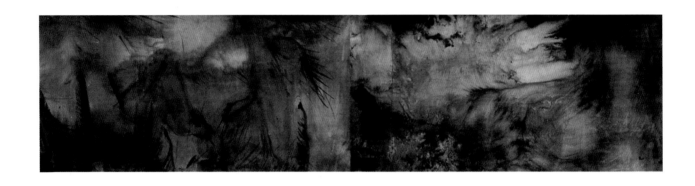

　　秋水时至，百川灌河，泾流之大，两涘渚崖之间不辨牛马。于是焉河伯欣然自喜，以天下之美为尽在己。顺流而东行，至于北海，东面而视，不见水端。于是焉河伯始旋其面目，望洋向若而叹曰："野语有之曰：'闻道百，以为莫己若'者，我之谓也。且夫我尝闻少仲尼之闻而轻伯夷之义者，始吾弗信；今我睹子之难穷也，吾非至于子之门，则殆矣，吾长见笑于大方之家。"——《庄子·秋水》
　　是以以水渗墨，以墨渗水之法造此《秋水图》，可有自然泾流秋水之情景否？

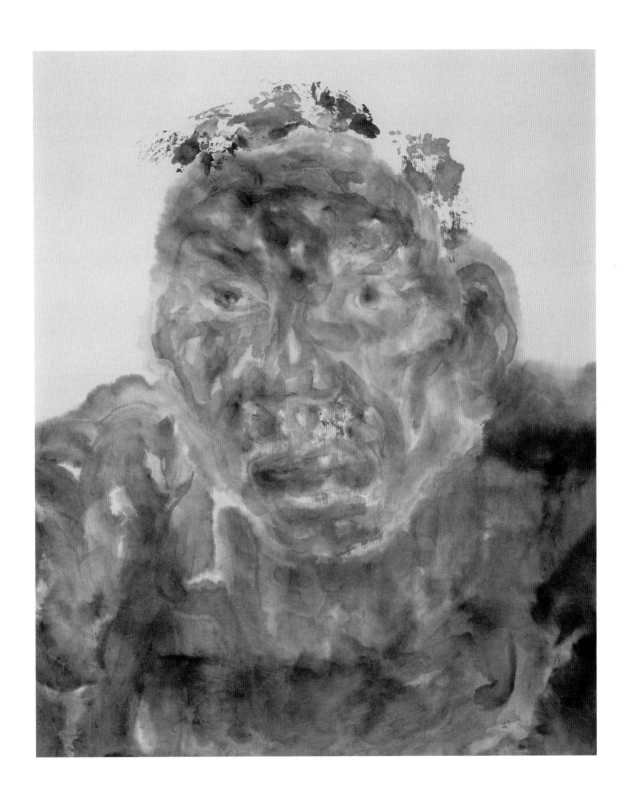

　　晃海把农民当作山岳、土塬、天宇来画。在他的画中，造型和笔墨组成了大宇苍茫般的画面结构，行笔则构成了苍宇中运动的精气，这精气是实用的，但终归又是虚无的，正是这种终极意义上的虚无观，使笔墨和整个画面趋向了苍凉淡泊。

　　就笔墨而言，它既是苦涩心绪的宣泄，又是超大灵魂的表达；既是痛感的表现，又是正气的抒发。痛感表现需要粗厉、狂野、破坏性；正气的抒发需要秩序、控制、庄正感。晃海对任何一极都不肯放弃，由此，形成了笔墨的两极同体性——控制中的狂乱和粗野中的庄正。(刘骁纯)

回声　　纸本彩墨　30×40cm　1990年　　　　　　　　　　　　　　　　　　　王彦萍

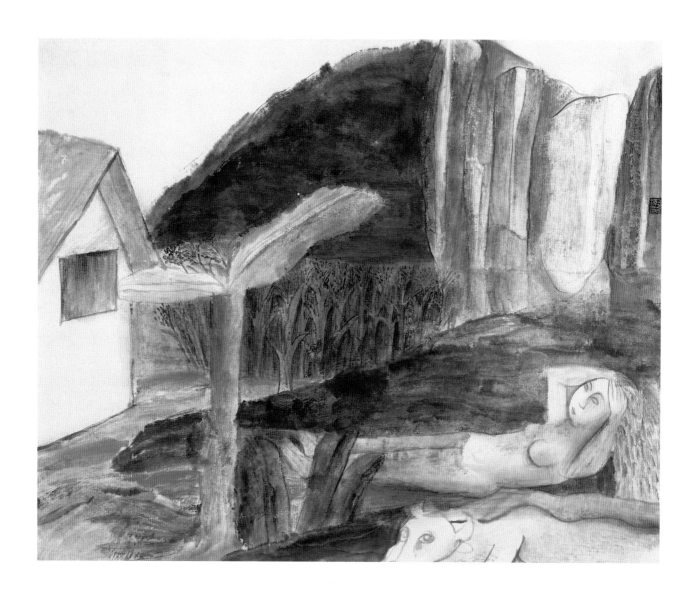

　　《回声》属于我 1989—1992 年的作品。此时，我更多的是关注内心，寻找和谐，向往和沉浸在勃拉姆斯的音乐与深远的自然之中，似乎是在从自然的深处唤回生的意义，反省人生，洗涤生之茫然中的灰尘。画面中不染世尘的人物与动物、植物为伍，共同倾听和享受着自然。

　　画面使用了黄宾虹的积墨办法来加厚起伏的山峦，用不同于传统的满构图处理画面，并在此时开始在水墨中使用对比色彩与墨色互相衬托辉映。有时也以纯色代墨，为的是表达和谐与对田园的内心向往。

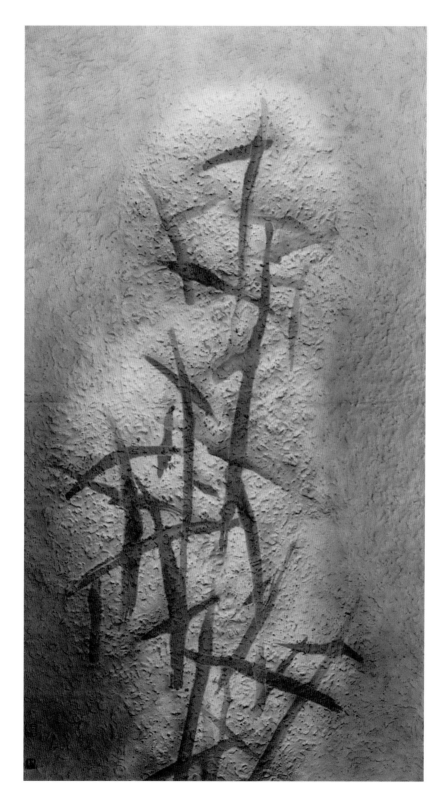

　　在我的艺术创作生涯中，1990年是最重要的一道分水岭，我的创作理念从此退出了意识的社会群居地，开始游荡在无意识的荒野里。我记得在最初的一批"团块"形态作品中，我经历了前所未涉的心理路程，泥版拓印技术以及笔墨的肢解阻断了以往在传统水墨程式中的习惯性思维，我可以不做"胸有成竹"的预先设想，如果有什么熟悉的形象在眼前出现，我就停手不画，直至空虚将殷实驱走……殷实总是要顽强地卷土重来，"有"比"无"更有力量说服人。但是空虚之无毕竟大大削弱了殷实之有的习性，最终的图式胶着凝固了意识与无意识反复刻划磨擦的痕迹。

　　在《团块 No.8》的图式中，柔软的柱形团块在朦胧的灰色中生发着，交叉的笔迹是刻痕又似骨架。"残象"并不就是死亡，它有它的意志、它的无意识生命力。我藉此方式充盈我个人主义的精神能量，探索个人的形而上学。

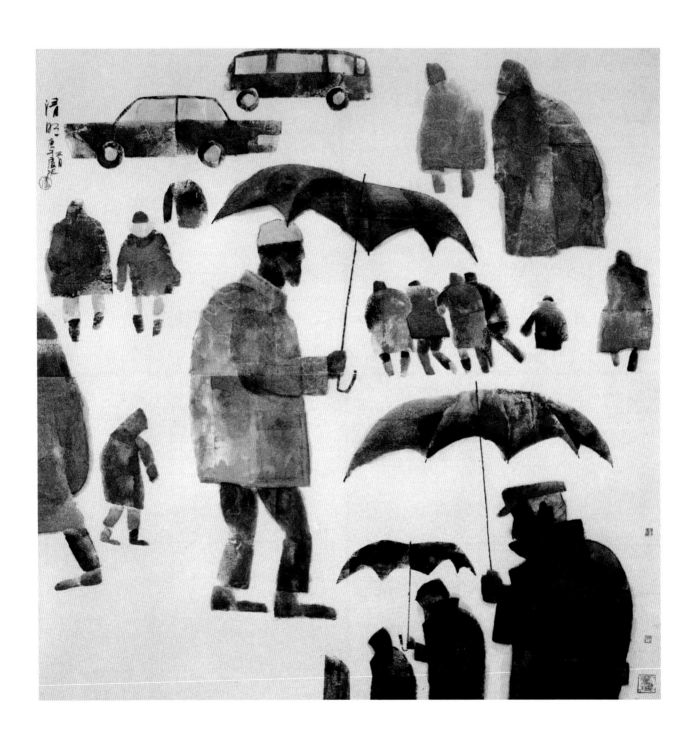

　　画面用黑白来表达，没有用毛笔，而是采用拓印的方法，用的是广告黑，这主要是为了整个画面气氛的需要。
　　画面有意识地运用了构成效果，人与环境不分前后地并置在画面中，主要是通过画面空间来表现主题（而不是自然空间），广场的感觉通过人的大小来反映。（武　艺）

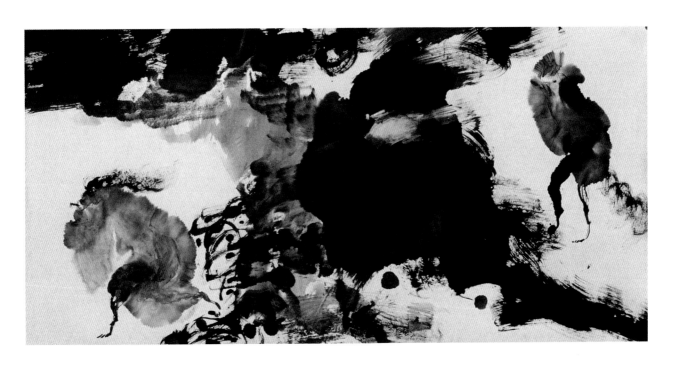

　　20世纪90年代前后，我以魂灵为题材画了一批作品，基本上就是这种样子：画中的魂灵总是在跑，显得惊慌和无助，没有由来的大墨团堵塞空间，造成视觉和心灵的挤迫，横亘在魂灵之间，又像一个深不可测的黑洞，我画这批画时的心情十分低沉，敏感的心灵一旦感到绝望就觉得无路可走。20世纪90年代新潮美术降下帷幕，人头攒动的新水墨阵营已作鸟兽散了。《逃遁》是在惶惶然中唱响的一支苍凉心曲。
　　排刷涂抹黑块在边缘带出飞白，浑然间沉淀下去的矿物质和外渗的水渍更是表现出墨和水的细腻与韵味。魂灵的原型来自楚漆器上的纹样，省去上肢不画，使其作鸟兽状。想像着鸟的轻灵与孤单，如果魂灵有形，我想就该是这种模样。

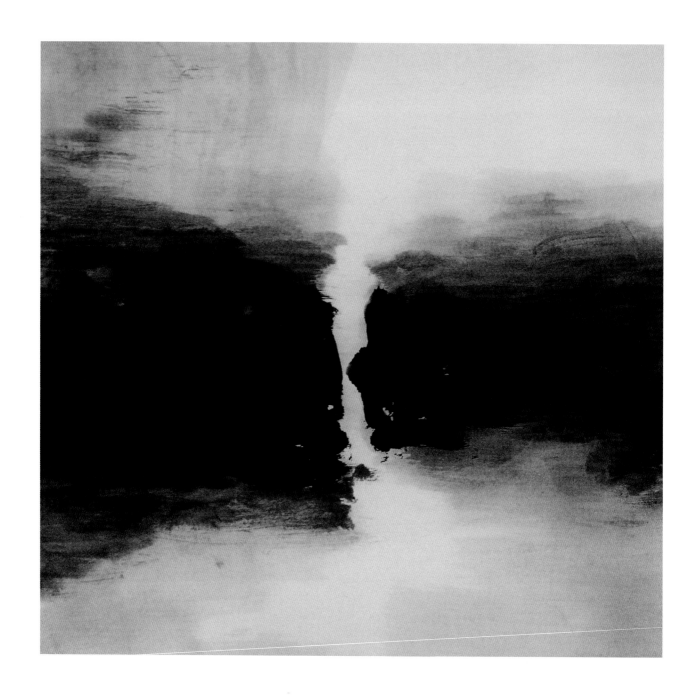

　　这些作品是"无可言传的自身和体验的储存器",何谓"无可言传"?解释是"一不可言,二不能言,三不应言者"。或用宣纸泼墨,或在画布上用水墨泻染,或用油画颜料,或用综合材料,率情而为,不拘一格,画面图式介于抽象与表现之间。(陈孝信)

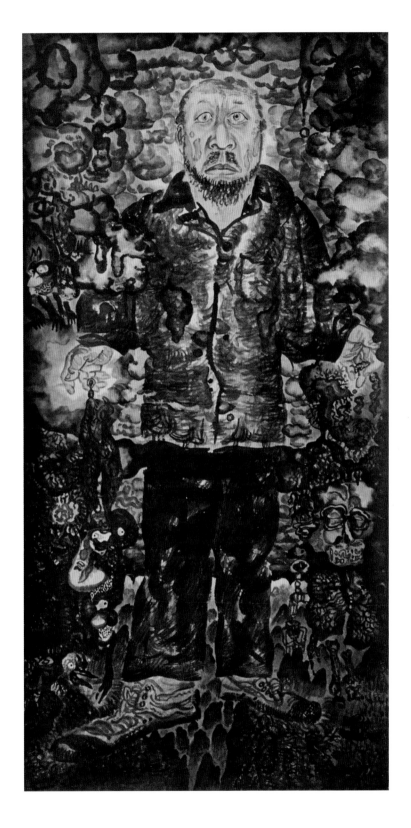

　　其创作的精神背景来自给父亲的一次迁坟。当我面对父亲那具完整的尸骨和手捧着父亲头骨的那一刻，竟把死看得是那么的平淡，死乃是人生的重大事件，一个未曾感知过死的人是怯懦的，肯定也不知怎样活着，同样只知道死的人更是可怜虫。只有跳动的肉体并无灵魂相伴的生命不过是一具僵尸。在目视亲人的白骨于伤情、伤感的感叹中，我惟有的梦想是有一种神力能够重新赋给我的亲人们血肉之躯。在这幅作品中我试图追记大脑中的东西，即灵魂。灵魂是抽象的，我把它设定为气体，于上升和下降中撞击人心灵，让它变成黑云悬在半空，预告着某种死亡，在刻画人物的麻木和惊蛰下，追寻那种似乎置身于生死临界的感受。

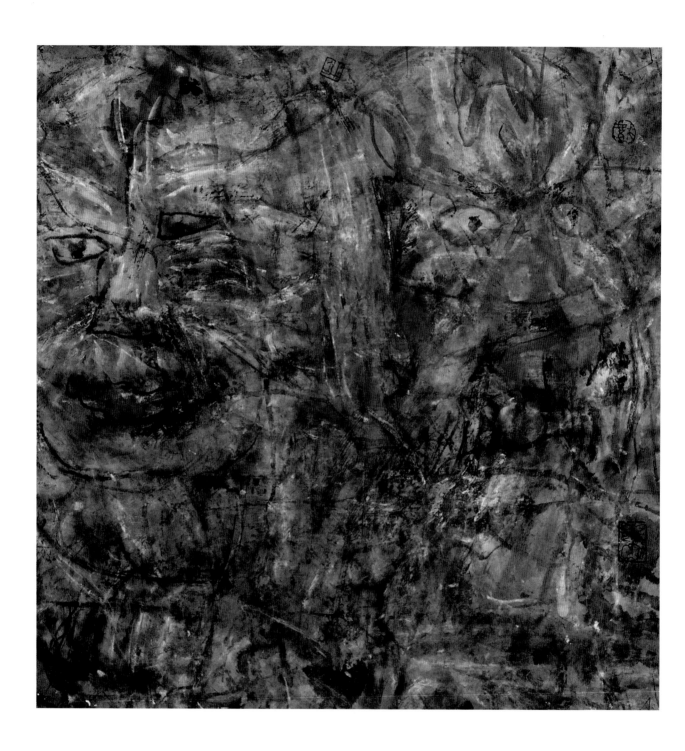

　　我选择"脸谱"作为绘画题材，是因为我在戏曲界混了20年，并由此而闯入了民族艺术的迷宫，那些形形色色的"脸谱"，像"精灵"一样在我胸中遨游，似乎他们也要获得新生，沿着祖先的足迹向前奔跑。

　　我的画从线转面，从水墨进入重彩，就像肚饿了要吃饭那样必然。作画时面对色彩，我才会提神、动心。

　　我的创作是在完全松弛、自由的状态下进行的，画面上的形与色、虚与实，都顺其自然，一旦出现雕琢痕迹，我将立即破坏它，使之重归自然。从艺与做人一样，自由与自然是最基本的品德。

荷塘月色　　纸本水墨　35×46cm　1991年　　　　　　　　　　　　　　刘二刚

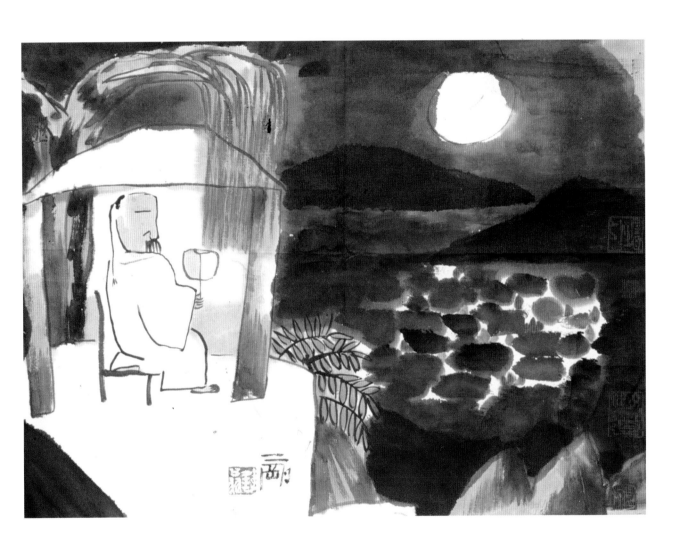

　　二刚的画回避了现实生活中的喧闹，以传统的文人画及思想弥补了现实生活中文化的空虚。虽然他的画有着较浓厚的古代文人气息，但他的现代意识又驱使他的笔墨形式打破了习见的文人画程式，将被世俗化了的文人画笔墨由甜俗转为朴拙，使艺术语言在常理之外作出令人惊叹的表现，从而把沦为技术层面的笔墨观念重新定位到文化观念之上。因此他又不脱离现实的审美理想，在中国画里被视为紧要的空白处独富奇想，往往是萧疏数笔，或山或云，迷离空濛，于中国画的外在核心笔墨的理解上突破前人蹊径。（陈履生）

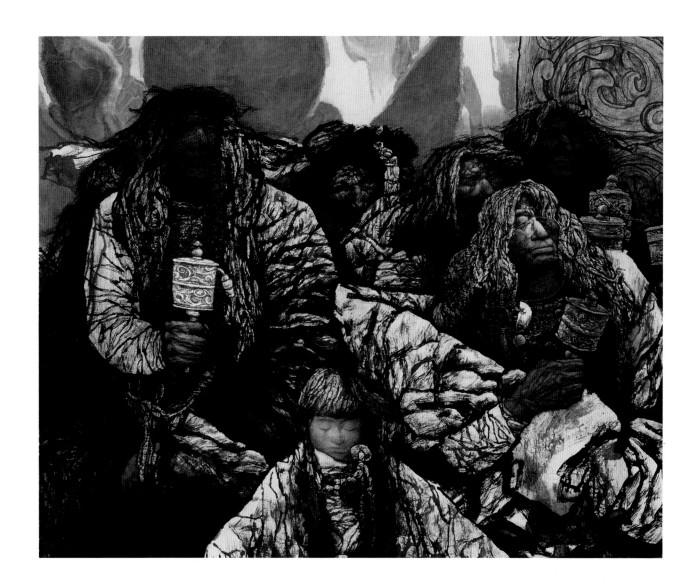

　　《走出巴颜喀拉》以中华民族的母亲河——黄河为创作的构思依托，用群像式的构图，从黄河之源圣山巴颜喀拉山画起，通过一组组苍茫凝重的艺术形象和浩然大气的节奏安排，寄寓了大河东流去的万古豪情，表现了中华文明得以诞生、成长和延续至今的伟大力量，用民族艺术的形式展示了中华民族顽强的生命力和悲壮的历史命运。全画以迫近观众视野的近景为结构的基本框架，横向展开的气势连绵不断，排山倒海。这是一幅多年来未见过的经典之作，是一幅划时代的作品。

　　李伯安广采博纳融汇中西，对人物画艺术语言的许多层面都有突破性的成功尝试。例如：对素描造型的运用与中国画传统线描的结合；对个体人物形象的塑造与长卷式群体人物组合与展开的关系；对人物的具体刻画与水墨语言的恰当结合；对整体描绘的厚重与笔墨灵动性的恰当结合；对西方造型观念与中国传统造型形式的恰当结合等方面，《走出巴颜喀拉》都是成功的范例。它不仅打破了中国画既有的传统模式，打破了"笔墨"狭窄概念的局限，创造出一种适宜于表现气势与力量的新型的现代感十足的中国画形式语言，并以其特有的形式和语言创造出一大批可触可摸风格独到的人物群像，把中国画人物画的表现力提高了一大步。（黄天奇）

秋冥　　绢本工笔　203.5×151.5cm　1991年　　　　　　　　　　　　　　　　　　何家英

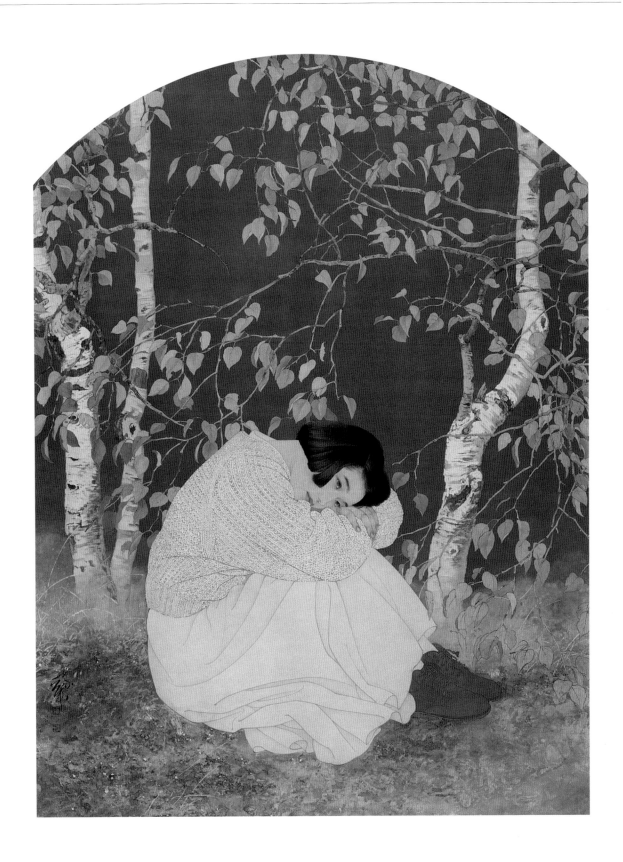

　　何家英是当代工笔人物画中以写实表现见长并有突出成就的画家。自20世纪80年代初起，他一直以工笔人物画从未有过的敏锐和深入的程度塑造出一批来自于现实生活中的典型"活人"，他一改工笔人物画与概念的年画混为一谈的局面，为工笔人物画由传统型向现代型，由概念型向生活型的转换做出了可贵的探索。《秋冥》是何家英的工笔表现语汇走向成熟、深入的标志。（郭雅希）

变墨法为术，借墨于思而变墨法为艺。墨终无界、无法又何妨？

我的作品只注重与心理的对应及特定情境下对水墨因素、其他同等非水墨因素的调拨，不再考虑作为单一形式的水墨的形式演变；只借助包括墨与各种因素，完成特定的心理过程，拒绝风格与样式。

在制作技术上大量运用多层叠加、复合等手段。

画面追求力度、透明和高度真实。抵制弱态、抵制大面积飘浮及"文过饰非"。

材料为墨和"非宣"纸本及各种随意性、抑制性行为所必需的辅助材料，比如排刷、手指、布、海绵等。

用水性墨对坚硬的纸进行"挤压"，产生抑制性外渗和渗透，出现特殊痕迹。这些痕迹对心理具有牵引作用。对它进行理性破坏和引导，将促使视觉与精神、心理与行为的互动直至平衡。这个过程可以分为下意识行为（也称原发材料行为）、心理行为（也称材料感应性行为）、理性行为（也称驾驭材料行为）三个阶段。

风雨近重阳　　纸本水墨　140×140cm　1992年　　　　　　　　　　　　　　　　　　卢　沉

　　此画主题跟《清明》有些相似，但画面采取的表达方式不同，《清明》属无言和凝重的感觉，而《风雨近重阳》则表现的是动感。此画继续强调画面构成的方式，而不是叙事十足的创作思路，是画家当时的心情和想法的流露。(武　艺)

门神　　纸本水墨　136×136cm　1992年　　　　　　　　　　　　　　　　陈向迅

　　构思这组画时并没有想很多，只是看了一些神的石刻拓片后，觉得还有点意思就画着玩玩。作画的过程中对题材并不很看重，感兴趣的还是水墨渗透的韵味与白色勾线的排列，以及画面黑白的对比与平衡。

　　在这幅作品里，我试图以民间的风趣来构成现代风格，并以大块的色和大块的墨构成画面的形体。

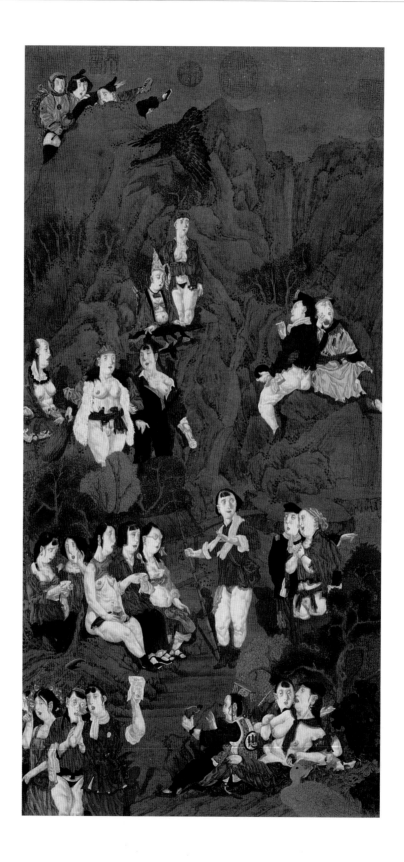

　　出生于"文革"最艰难时期的魏东，在其画作中所展现的是针对现今社会现实的一种独特新颖的反应。在这个经济、社会及文化形势不断变化的时代，魏东以其敏锐的观察力、非凡的技艺和过人的才智对周遭万物（世界／环境）提出了引人争议的评论。通过并置于画中光怪陆离的人物与传统山水，魏东的画既带出了强烈的对比，又巧妙地把两种截然不同的传统及价值观念，糅合于同一个画面中间。（梁思淑）

秋语 绢本工笔 176×77cm 1993年 李乃蔚

　　工笔人物画为中国画艺术创作形式的一种，20世纪以来在众多工笔画家的努力下，出现了继唐宋工笔画创作鼎盛时期的又一高峰。这是在继承传统的基础上，广泛吸收外来艺术，开拓创作思路，潜心创作的结果。
　　在对工笔人物画创作的实践和审美特征的把握上，我既强调保留传统绘画手法与技巧，又强调吸收西方古典油画写实、厚重的画面效果，探索中西绘画间的共通点，以达到在追求"写真"的基础上中西绘画技法的自然融合。我的作品体现了我的这一追求。

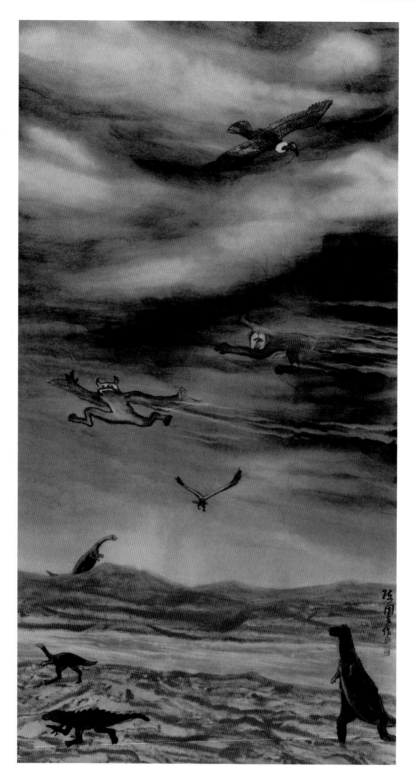

　　青原惟信禅师有一次上堂说法时讲："我在30年前未参禅时，看到的山是山，水是水；到了后来，经过老师的帮助，对禅有了入手之处，遂看到的山不是山，水不是水；如今我的心里又有了一块静地，便和以前一样，看见的山还是山，水还是水。"以上三种境界的同与不同是因为孩童天真无邪，老人安泰恬然，两者有相似的境界，但其间度过了一个漫长的中年，毕竟升华了，此三种境界使我们领会了"返璞归真"的波浪式进程。

　　因此，在创作此画时有意把历史推前到恐龙时代，并在梦中设想当时的中原大地、黄河流域，还是一片混沌未开的世界，各种走兽飞禽在奔驰跳跃中进化、生存、优胜劣汰，画面呈现的是东边太阳西边雨。作者用了看似简单的上下分割式构图。以花青为主色调表现天空的混沌，朱砂表现大地的神秘。各种动物则用了比较写实的手法，有些动物还进行了夸张的描绘。天空占去了画面的四分之三，这样使整幅画既平稳又神秘，这是作者一种特有情感的真实而美妙的写照。静观此画，便会强烈地感受到作者从内心深处发生的呼唤——到大自然去，因为众生皆佛。

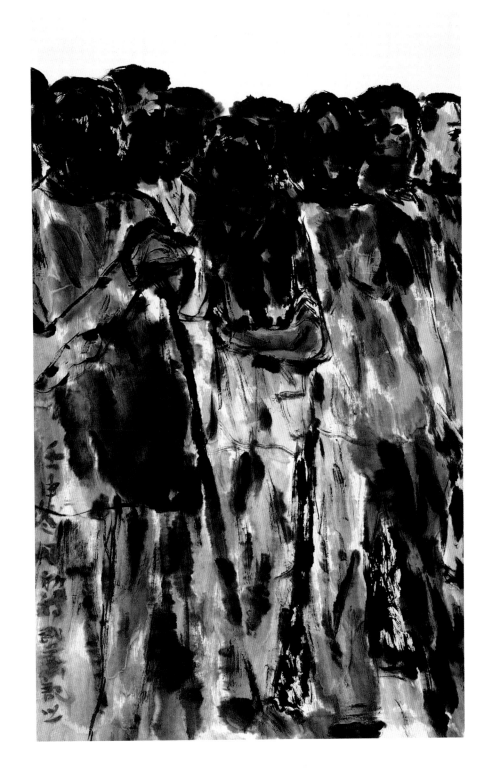

　　1992年10月下旬，为了完成研究生毕业创作，我来到辽宁东部的南芬。村东一位老人的葬礼激发了我的创作冲动和表现欲望。老人的葬礼是在清晨，我随着人流走到村外。当时还没到冬季，这一天却飘起了雪花，老人的亲人们的恸哭与纷飞的雪花一起在山谷中回旋、飘荡……只有面对死亡，才能让人感到实实在在的生。

　　我决定直接用笔墨去表现。

　　这批作品都是在没有草图的情况下，在当地一举完成的。我喜欢这种方式，它能够使我尽可能全身心地和现实融合，而且它可以最大限度地保留画面中最有生气、最具活力的部分，我觉得这才是真正意义上的完美。画面采取了向外伸展的构图，这同我的精神世界是相吻合的。当时我在笔记中写道："我无法将画面中的某个人或场景独立出来，而它们甚至包括我，都是一个不可分割的整体，这是一个笔墨的整体，更是一个精神的整体。"

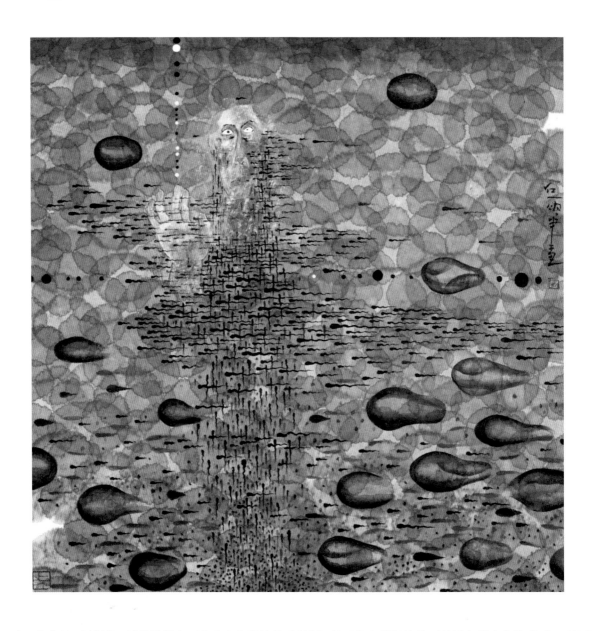

　　张羽的作品《随想集》清楚地提出了艺术和宗教的关系问题，然而张羽所阐述的不是社会学意义的关系，而是人的存在意义的关系，他认为宗教和艺术虽然在行为方式上很不一样，但在精神方式上，在至纯、至善、至真的追求上是一致的。也许张羽认为物欲把人的能力和才智引向深渊，引诱人迷恋于短暂的事物和利益，于是人应该努力于精神生活，并提升它的意义，给予它以永恒的价值。

　　张羽以作品显示了他以艺术为"道"的心愿，他的生命与艺术是联系在一起的，在艺术的创造中他更加充实地感觉到了生命的价值和存在的价值。

　　于是，很自然地我们在张羽的作品中看到他对终极问题的关注和思索——我是什么？我从哪里来？我到哪里去？——有意思的是，艺术、科学、宗教在终极问题上是各以不同方式指向真理的。宗教认为灵魂永恒，科学认为生命是以遗传的方式达到永恒，而艺术家则以形象的创造来表现生命的价值和永恒；宗教是信仰的方式，科学是验证的方式，艺术是情感的方式，他们只是在某个时候交叉、汇合，而艺术家思索和焦虑就正好在这个交叉点上。

　　艺术是人类的一种目的性行为，张羽通过艺术来思索生命，表现生命存在的价值，矛盾和疑虑。

　　《随想集》是张羽的心象。

　　张羽的作品《随想集》很显然是基于对笔墨的现实理解而创造的，在张羽那里，构成是大于笔墨的。张羽在构成上建立现代作品宏大的时空意象，在他的作品中物象时空交融，古今相汇，并使绘画作品与现代科学认识具有某种沟通。

　　张羽在视觉符号上比较巧妙地汲取了米罗和克利的因素，并且较为成功地将他们与水墨融合在一起，创造了一种现代的、中国式的，极具张羽个人性的视觉符号。张羽在建立水墨画的现代规范时，很自然地将色彩作为一个重要因素，他试图将水墨痕迹与强烈的色彩融于一体，他在《随想集》中使用的一些看似孤立而强烈的红色块、红色条、色块的规整（几何形）与水墨的随意，形成了鲜明的视觉张力，它们既是冲突的，又是融合的。显然，画家的目的是想以视觉的冲击力来充实画里面的现代意味，在这里它们既是形式又为内容。（邓平祥）

太行神·覆盖　　纸本水墨　272×272cm　1993年　　　　　　张　浩

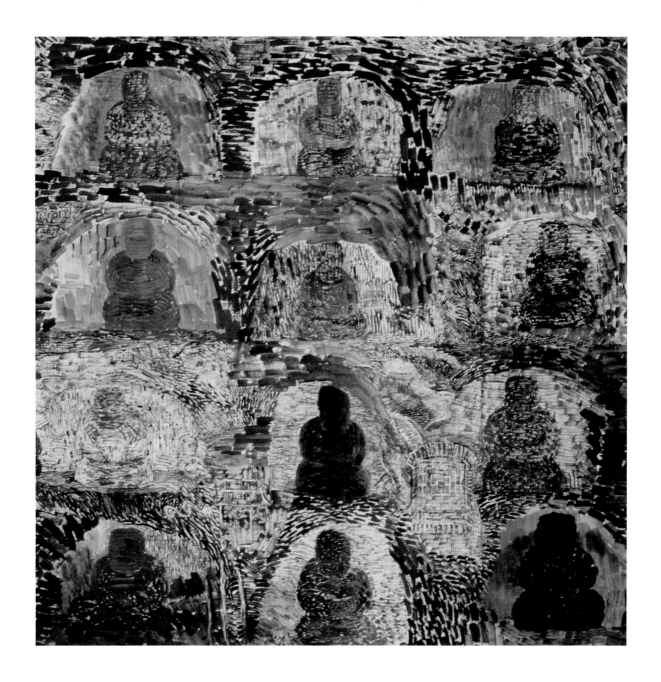

　　关于太行山主题的系列作品，是来自于我对太行山的真实感受。苍朴的自然环境与沉厚的历史文化对于现代人来说，必然生发为强烈的精神。艺术精神与艺术形式是一体发展的，水墨形式的现代变革不同于传统形式的原因，是现代精神需要现代形式的结果。

　　这组系列作品，仍然坚持使用毛笔和宣纸材料，重视笔与纸之间的接触感觉，尽可能地表达自己的现实体验，而用笔的方式与结构完全不同于传统。通过直接用笔的方法，以物质生成般的感觉，把握用笔的过程，对速度和力度进行控制，在造型上采取平面化手法，以有限的、清晰的形状组合来表达真实。用墨上减少水融效果，使黑与白、笔迹与空底、墨中湿质与少量的湿润相互对比，或以大面积的墨色与少量的颜色对比，形成画面视觉整体，并凝聚为视觉力量。

　　1992 1995年时期，我在水墨的基质上，使用了宣纸或书画过的废宣纸以及其他现成材料，将其揉搓、撕折之后，再粘贴在画面上，整个过程强调手触摸的感觉，最后再根据需要画上一些笔迹。有的作品是画与制作同时进行的，用浸上墨的纸团，或将浸湿的宣纸粘贴干后再画，或在画的上面再粘贴等手段，表达了水墨形式之外的视觉强度。

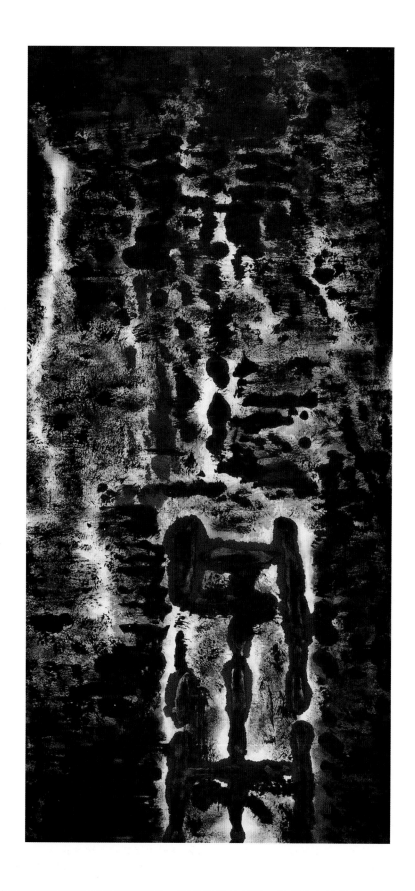

　　　阎秉会像个修道者，画画对于他不是渲染情感　，而像修道的过程；他把内心的焦虑、渴望等各种生存感觉，以缓慢的用笔，凝聚成干枯、滞重的墨的笔触，而成为一种沉重的生存意象。（栗宪庭）

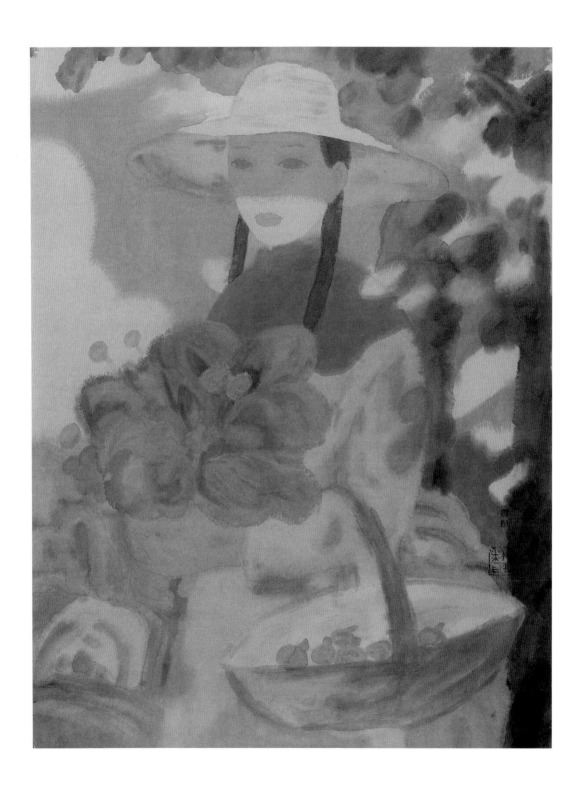

　　借助一个村姑的形象把朴素的外形转换为一种朴素的美感，这是中国文化所蕴含的一个自然方式。古人说"天地和气，万物自生"，我本着人是自然、自然是人的审美意识，将人物与自然融为一体，从1986年至1990年，我先后摸索出融染法、连体法、围墨法为一体的表现方式。融染法是一种大水墨的方式，连体法是先画淡墨留出浓墨的位置，再画浓墨，它既可见笔触，也见墨块，我又称之为连体皴，它带有骨法用笔的意味，围墨法是以光点的空间与主面背景空间相呼应，既加强了光的感觉，又协调出画面的平面空间，它与传统的空白有着内在的联系。

人中鱼　　纸本水墨　230×120cm　1994年　　　　　　　　　　　　　　　　朱艾平

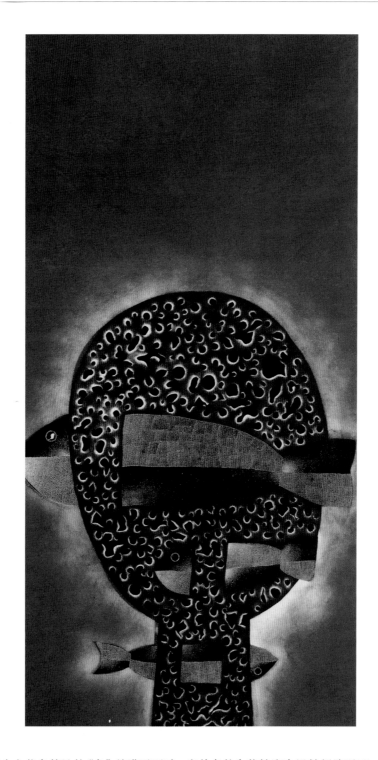

　　当我把几条带有我个人信息符号的"鱼"放进画面时，它外在的生物性和食用性便隐退了，仅剩下了一个似曾相识的图形；当我把一张人脸浓缩处理成一张扁平的"芝麻大饼"时，它的人性已荡然无存，仅剩下了一片不好解读的"洞蚀蜂窝"。此时，一个值得思考的问题出现了——水墨的表达方式居然可以像机器人一样重新"编码组装"。
　　我在"组装"画面时，首先进行一番逆向思考：比如将鱼的形状嵌入人形之中，使不合理的因素纳入设想的空间，两种不相干生命态的相互咬合，让每寸空间耐人寻味且充满情趣。无数排列重组的点、线、块、面丰富了画面语言，大面积的"空白"，强化了画面形式感和空间感。那些类似逆光效果的"白光"，十分柔和地弥漫在人像的周围，使人产生虚幻和神秘的感觉；同时，强弱虚实的对比因素自然出现了。画面中摒弃了传统水墨画的随机性、流动性和书写性表现，代之以色彩、白粉的介入与运用东方绘画中那含蓄、单纯的效果；画中密密麻麻的"黑点"，是点的扩大化重复运用，它可以在仅有轮廓的人形或鱼形内自由排列成"蜂窝状"，像细胞（或病毒）样令人产生意想不到的惊奇、疑问，将一个非常简单的基本绘画元素提升到哲学、生物学概念中"打理"，我想提醒大家：并非一味的"写意"乃水墨画的出路，在此之外的"边缘"，还有许多可以实验和尝试的课题。

美人图　　纸本水墨　53×66cm　1994年　　　　　　　　　　　　　　　　　　　朱新建

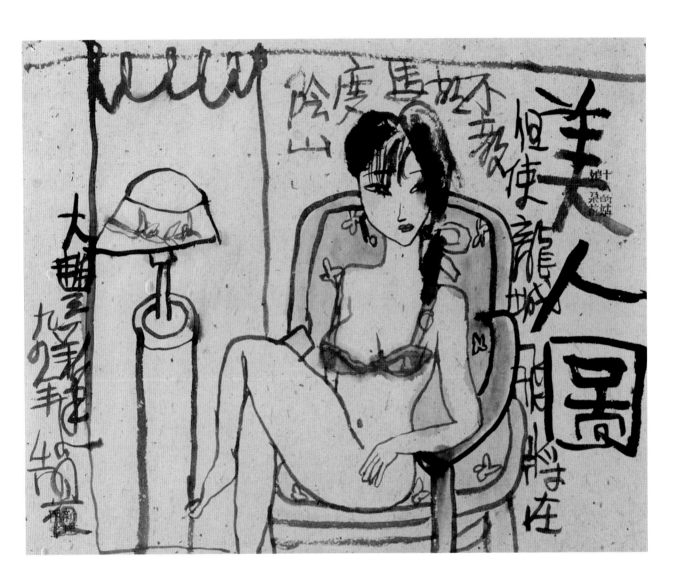

　　朱新建的艺术魅力在于他的纯粹性，即对女性软玉温香的痴迷。它可能是色情的、调侃的、幽默的，自嘲的、反讽的、庸俗的，还有对晚清陈腐文化气息的自我浸泡反映出来的没落性。朱新建的书法在他的画面上起到的作用也是极大的，无论是所占的比重还是字形的特征，因为他总用粗鄙的、没有经过训练和文化培养的笔法来书写。可以说，他的书写是平面化的，是没有历史感的。朱新建与安迪·沃霍尔有些相似之处，就是在以自我的献祭换取文化的警视之时，却被公众所误读。在此意义上，朱新建的反文人文化，也能够穿越现代文化，并被抛入后现代的泥淖之中。(张　强)

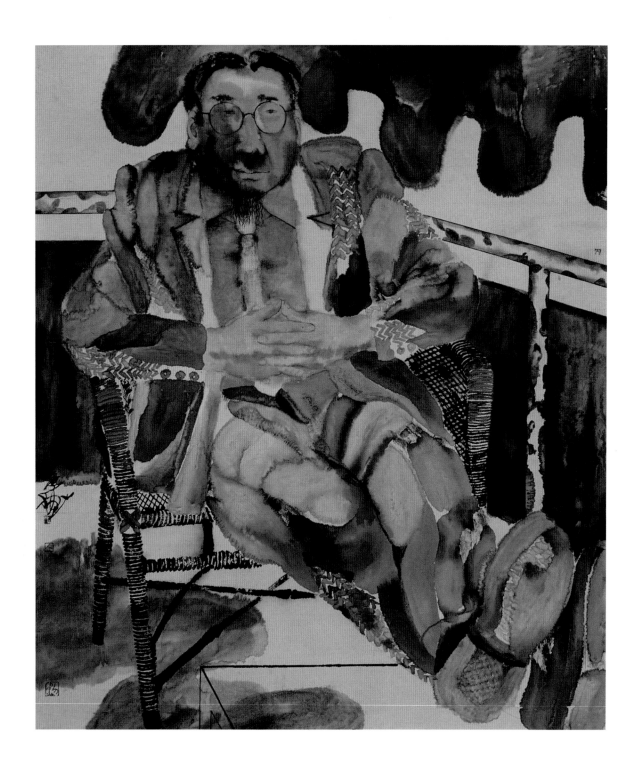

　　此幅作品是想塑造一位踌躇满志、事业有成的现代都市人，而这种肖像式的刻画，又会勾起我们对于身边某种现象的回忆。透过主人公眼镜后的一双狡黠的目光和一副自信的神态，表达出一个追求效益和实惠的时代人的神思。画面中尽可能精练地使用背景道具。但避免琐碎、过火。基本采用没骨法，注意黑白、点面的对比关系。显示出对于传统水墨样式没有必要回避、犹豫，完全可以直接、正面表达。

鸡冠花　　纸本工笔　96×89cm　1994年　　　　　　　　　　　　　　　　江宏伟

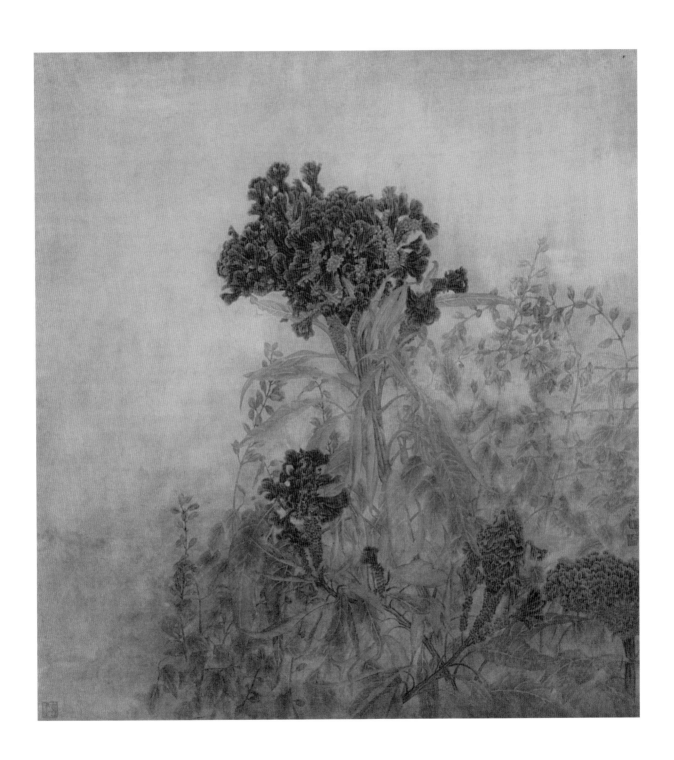

有许多批评家把江宏伟的艺术风格的渊源定格在宋代的工笔花鸟画上。在那个时代，因为一个帝王的爱好和参与，使得这一画种成为许多画家趋之若鹜的时尚。江宏伟也的确在他的言谈、书信和文章中经常情不自禁地表现出对宋画的偏好，他的许多作品也的确透射出宋人高雅的审美情趣。但事实上，简单地认为江宏伟的作品是对宋画的模仿，并未触及到画家的艺术核心。其实，江宏伟对宋画的认识与理解是基于这样一个逻辑起点：宋代花鸟画的现代审美价值的真正创造者是宋人再加上时间。在这里我们至少认识到画家关心的不仅仅是宋画原始的图式和意趣，他还对原本不属于宋画的时间痕迹予以了特别的关注。而且这种关注始终贯穿于他到目前为止创作的所有作品之中。（漠　及）

花依人　　纸本水墨　130×65cm　1994年　　　　　　　　　　　　　　　　李　津

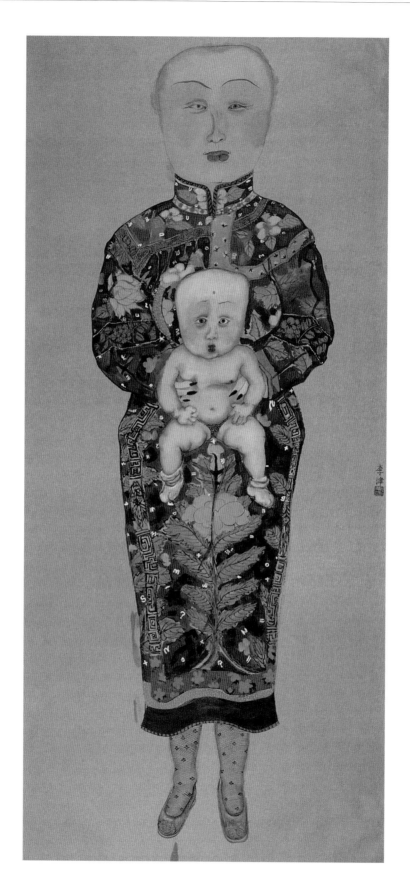

　　《花依人》从表面看远离现代都市，但实际上又是现代的，它显现了那种动荡、变幻的时代女性，同时揭示了她们在当代社会发展中的精神裂变与人性变化，所以它能引起现代人感情上的共鸣。（郁　人）

独行者　　纸本水墨　154×84cm　1994年　　　　　　　　　　　　　　李世南

　　李世南独有的艺术品格，很容易就使人在他的作品中感受到一种强烈的孤独感。像这幅《独行者》，只人孤舟的单薄与浊浪排空的肆虐，这是怎样一种视觉和心理上的反差，一边是铺天盖地势不可挡，一边如螳臂挡车本不可为却偏要为之。人啊，你显得多么的执着、渺小、无助！李世南总是将毁灭和坠落中的抗争与升华作为艺术的主题，把自己放逐到一个生与死的交错时空里，去体验人生的大悲极苦。应该说，这就为孤独意识寻找到的最恰当的表现形式：不再是嘤嘤自我的痛苦、恐惧、恍惚，而是具有悲壮、崇高的精神光环。

　　此画作于病中，作者刚从生死门坎上回来，这一次他品尝过了生命的又一番滋味。（刘子建）

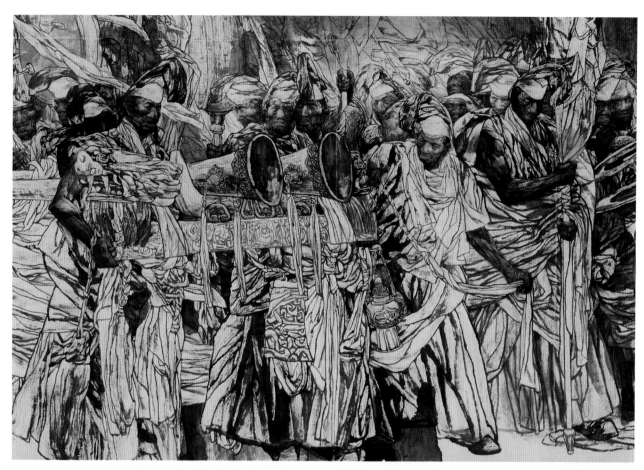

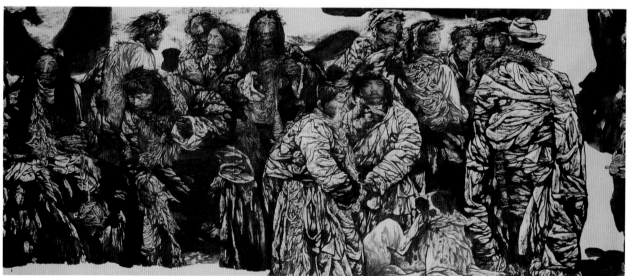

　　吴冠中先生说："李伯安是20世纪中国最好的画家之一。"罗工柳先生说："《走出巴颜喀拉》是我们这个伟大国家在这个伟大时代所涌现出来的伟大画家的伟大作品，是国宝。"冯骥才先生……感叹："在20世纪终结之时，中国画诞生了一幅前所未有的巨作，在中国画令人肃然起敬的高度上，站着一个巨人。"杨力舟先生激情澎湃地说："我们愿向中宣部打报告，收藏李伯安的全部作品。"刘大为先生以李伯安画卷问世为契机不失时机地号召画家们"重建我们繁荣兴盛的画坛。"……郎绍君先生深感中国美术史"在画卷上刻画人物而能使观者萌发一种巨大的审美意识进入崇高，始于这卷《走出巴颜喀拉》……如果说，20世纪水墨人物画以徐悲鸿、蒋兆和周思聪为代表的话，那么，李伯安《走出巴颜喀拉》的出现，把写实水墨人物画又重新推到了一个新的高度。（黄天奇）

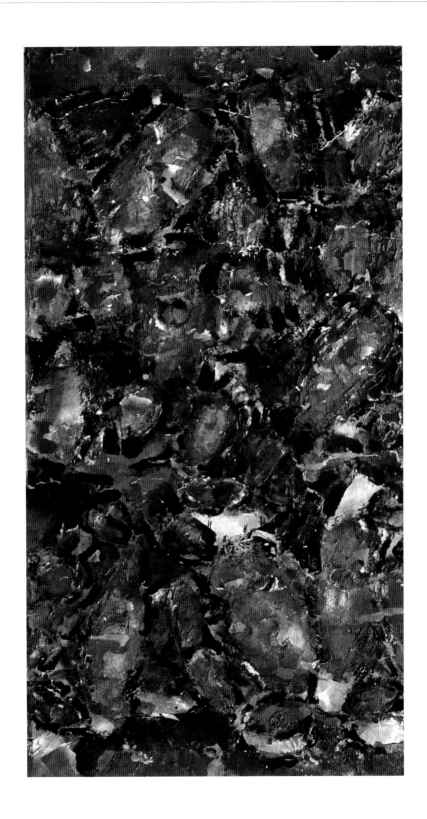

　　画面上猩红、焦黑、撕纸、拓贴、水泥、纸浆、麻布，制造出一种恐惧、焦躁、嘶哑、激怒的心理感觉。1993年11月陈铁军的一只"心爱的猫咪"被惨杀了，这件事对他的影响太大了，事隔几年之后，他仍念念不忘此事，多次在笔记中谈起。

　　人类有时是莫名其妙的残酷，当我们回想人类的战争史，真为这种残酷惨烈而感到震惊、感到无地自容。陈铁军为自己"心爱的猫咪"被惨杀而感到一种彻骨的残酷和恐惧，并嗅到生存空间中空气的血腥味，从而发出震耳的呐喊和抗议。一个堂堂八尺之躯的男儿对一只"心爱猫咪"感情如此之深，对这种残酷感慨如此之切，可见，此人是颇具生命张力的艺术家。(王璜生)

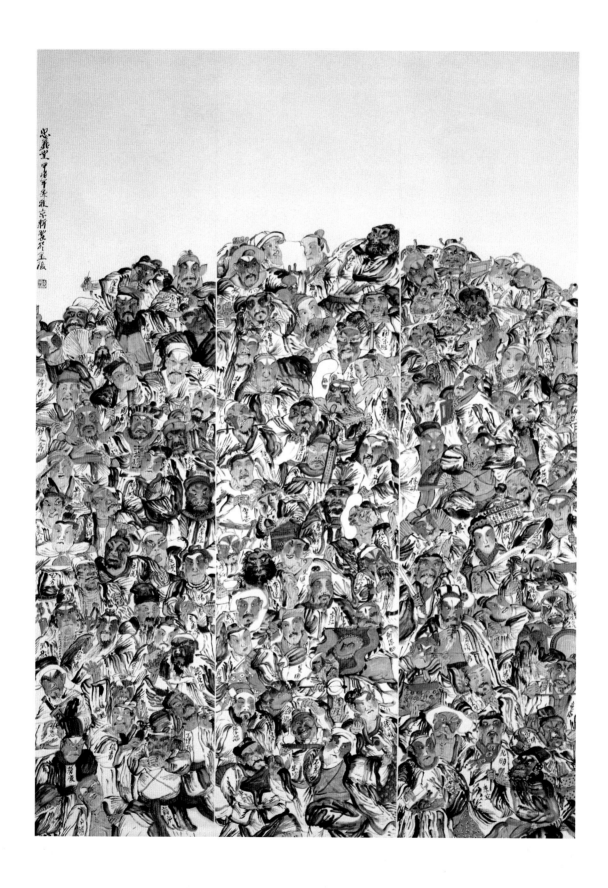

在这件作品中，我意欲把梁山好汉全数堆成一座山，在这座山里，他们亦各有姿态，各有神情，各有长短。笔墨的表现已然凸显出一种水墨加重彩的气象，其蕴含在骨子里的斟酌与追求，依然是我不变的定律——写而求意。

京张铁路——詹天佑和修筑它的人们　　纸本水墨　256×189cm　1994年　　　　　　赵　奇

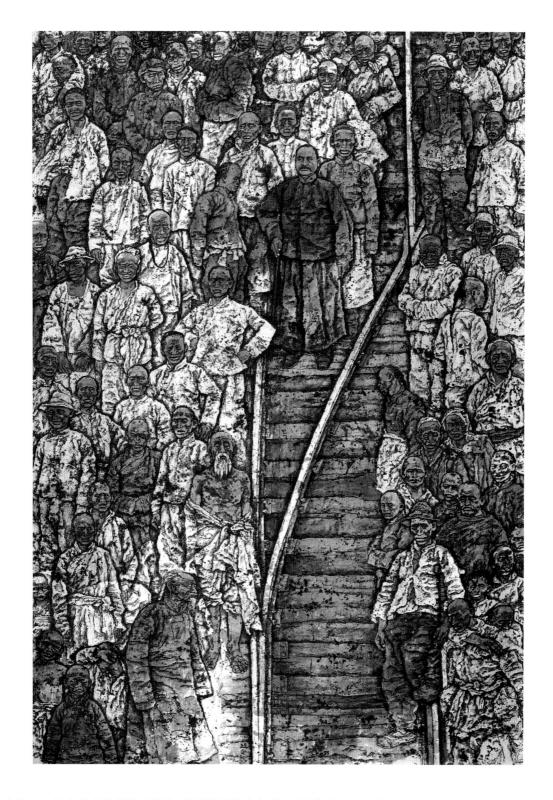

　　赵奇善于把历史的碎片连缀成整体，由偶然转换为必然，由恍惚的感悟转换成可视的画面，形成整体的历史悲剧气氛。并把沉重晦暗的历史浓缩、精炼为人性悲歌和永恒的生存寓言，使之感人至深，也更加耐人寻味，对历史的回眸成为与当代人交流、对话的鲜活映象，成为当代人"心中的丰碑"和"心中的历史"。
　　把历史形象化，给历史以形式表现，使赵奇独创了自己的话语空间。历史巨大的旋涡的向心力牢牢的牵引着赵奇，使赵奇无论面对历史转折，还是商业文化语境，都能不为所动、义无反顾的向着历史的身影追索而去，寻求那惊天地泣鬼神的瞬间，汇集那尘封已久却铭刻着精神轨迹的历史碎片，把握那超越时空且具永恒意义的事件，将它们定格在画面上，展示历史的纵深，使人和物在三维空间中得到推演，壮怀激烈也好，默默无闻也好，都获得了审美的严肃性和凝重的历史感。(恩　荐)

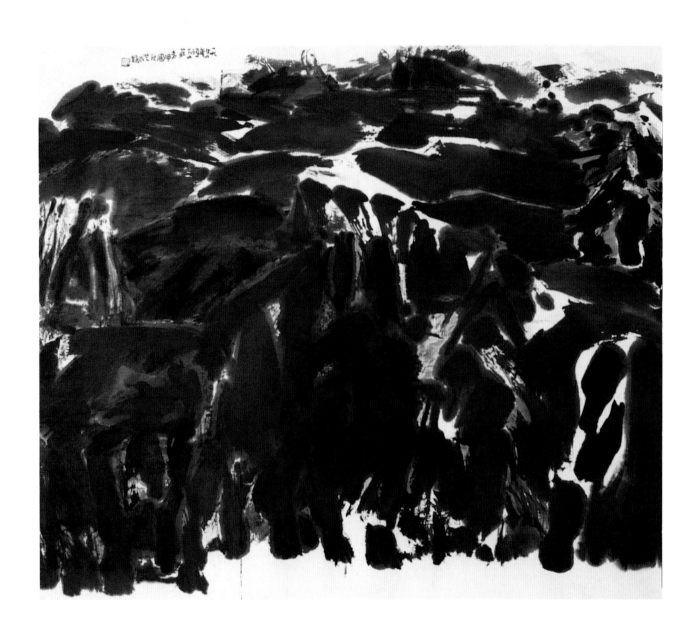

　　一直想画些山水画，苦于没找到切入口，1994年做了些实验，用排笔刷了几幅，这样既使画面有一定的新鲜感，又避免了与众多山水画家在一条道上瞎挤。但更重要的是以块面作画是我长期使用的办法，是我的老传统。

　　好作品的三要素：新鲜、好看、有所启迪。要新鲜当然要有较新的思维，我将宇宙视为一团气，宇宙就是一团气的不断流动与变幻……这是个视角，也可以说是个假托，合情合理，才可称之为艺术。这种思维近乎抽象，但我遵从视觉要求的规律，因而并不是哲学、幻学及巫术的诡辩；是正常的、平常的、可进入的水墨风景画。

夜雨　　纸本水墨　48×54cm　1994年　　　　　　　　　　　　　　　　　　　　　　童中焘

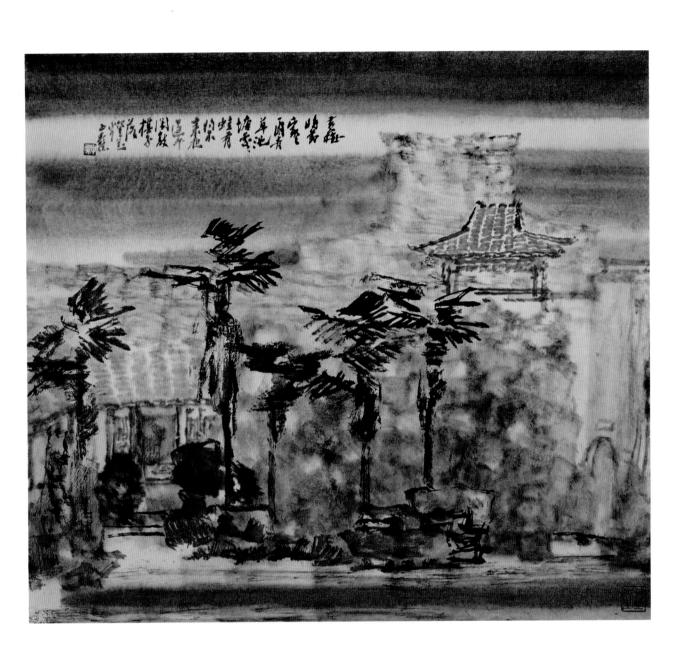

　　古云"境能夺人"，又云"笔能夺境"，终不如笔境兼夺为上。盖笔即精工，墨即焕彩，而境界无情，何以畅观者之怀；境界入情而笔墨庸弱，何以供高雅之赏鉴？缺一不可，不分先后。"笔境兼夺"四字，抉得山水精髓，也是我的追求。这幅《夜雨》，从宋人诗取境，却用园林作材料。然非拙政园、狮子林，亦非艺圃、沧浪亭，杂取可用者用之。一角假山，几树棕榈，数椽瓦屋，细雨里，夜色流动于白水素壁；而用淡墨、浓墨、焦墨、积墨、泼墨、宿墨，紧紧密密，疏疏斜斜，不知"有我""无我"，兴尽而止矣。

伴侣　纸本工笔　66×43cm　1994年　　　　　　　　　　　　　　魏　东

　　小的时候，我常常在炎热的夏夜和父亲坐在星空下的草地上喝茶、下棋，更多的时候是听父亲讲一些他儿时听到的故事。也许回忆本身是有偏差的，在我长大以后，才慢慢发觉他叙述的故事和大家普遍公认的情节有诸多不同。两者相互对比，我更偏爱父亲所叙述的故事，因为那虚构出来的氛围是真实的情节所不具有的。我再将这故事转述给别人时，本能地承接了这一特色，将自身的想像溶入其中，我会被自己描述的所感动，沉醉其间不能自拔。无人可听时，就常疾步于荒原丛生的野路上，无声地吸动嘴巴，陈述着想像之中的各种情景，我甚至觉得自己能跳出街之中的身体，站在路的另一边，看着一个七、八岁的孩子嚅动着嘴、挥动着手、飞快地行路，这种感受直到我许多年后读到老舍先生的《牛天赐传》时，才在另一个儿童身上看到。

　　今天的我试着用这种感受来看自己的作品，发觉当初异想中的故事和现在的真实的画面之中有一种奇妙的联系，只是当年那个独行的少年正用画笔来描述他成长至今所感受或经历过的事。那精心营造的气氛一如当初，是纯粹自我的，发自内心的，是在大家司空见惯的情节上打上一个属于我自己的批注。只有我自己能深刻地体会到这些儿时心灵所承受的压抑和孤独以及独处时自己给自己讲的故事，它们是如何长久地影响着我的创作，原本说给自己的故事，现在画出来给别人看，这在我永远是一种不可抗拒的力量。每晚入睡前，想一下明早留给自己的是自己最倾心的事儿，这一夜就显得格外美好。

家山林外　　纸本水墨　128×41cm　1995年　　　　　　　　　　　　　　　　　刘进安

　　传统，无疑给诸多中国水墨画家提供了无数个可能性，有些局部进入了当代绘画并得以拓展，有些技法被延伸了，法则得以强化，一树一景择取成画，某个朝代意味的作品样式在我们的视觉中已经见怪不怪了。

　　《家山林外》同样是建立在传统绘画的模式上而杜撰出的产物，是以画对画的翻版，它排除现实生活或景物的感染，强调总体样式效果，是一种纯技法经历下的组合或对传统绘画理解的个人方式。在具体绘制中，以异想天开式的思路任意布局穿插，以直线制造和随意笔触相对照，以结构方式透析繁复的景物，又以形状的组合削弱形象的含义，使非特定下的形象、情节、空间力求达到契合的一种断想和尝试。

反正我们是　　纸本水墨　220×340cm　1995年　　　　　　　　　　　　　刘进安

　　《反正我们是》所用的技法方式，是继1993年参加世纪末中国人物画邀请展，《查无此人》系列作品方式的延续。整幅画面采用统一的重叠皴法，而不见笔触，它是建立在非传统笔墨规范下的，而水墨方式又能够让人承受的一种视觉语言。

　　弱化人物形象，使总体追求单纯而凝重，单一而纯粹是这一时期对绘画艺术的主观追求。我一直无法舍弃和摆脱那种繁杂、交错、重复的方式，在这种方式里总能深含着我的性情、寄托和向往，或者从中企盼着能够包容我全部意义的结构方式……《反正我们是》的含义就是摆脱由巨细的言说误区而转换一种浑然的真实。

78

浑　　纸本水墨　240×840cm　1995年　　　　　　　　　　　　　　　　　　　　　　　　　关玉良

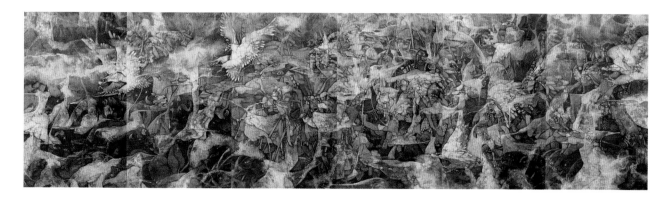

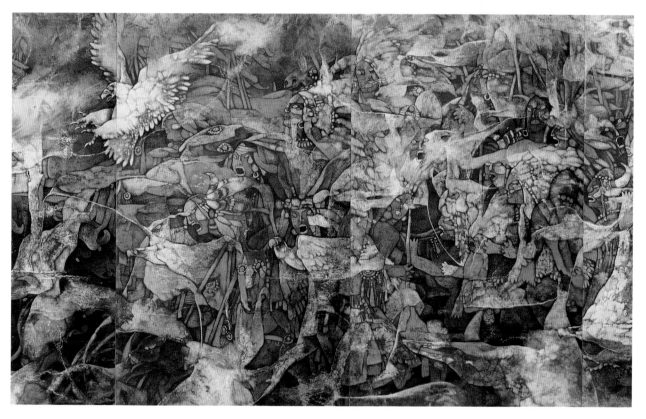

　　关玉良艺术的基本取向并非他个人独有,它大体可以归入20世纪80年代在中国大陆与现代思潮同时兴起的原始风、民间风。这股风兴起的前提是西方现代艺术的涌入,它打开了人们的视野、改变着人们的观念,继而是一批艺术家发现了原始、民间艺术与现代艺术惊人地契合——一种被有意误解的契合。这种本土艺术以其深厚而又巨大的精神震撼力激活了人们的创造性想像,于是借鉴西方现代构成方式、汲取民间、原始艺术的图式因素,以此对活的乡土生活感受进行解构和重组的绘画应运而生,而民间、原始艺术的固有的装饰性,则转化成了这类艺术的构成要素。它是中国现代思潮中的寻根倾向而与离家倾向互补对立。(刘晓纯)

静观·古典　　纸本水墨　180×145cm　1995年　　　　　　　　　李东伟

　　李东伟的山水画是把静物(花瓶)与笔意飘逸的山水形态糅合在一起；他的这种糅合更像是若干符号的拼贴，也就是说，在他的创作里，那些看似传统的样式其实已经离开了原来意义上的视觉含义，而变成了画家心目中意境的"配件"。

　　这样一来，李东伟与其说是在传统的圈子里讨生活，不如说他是在微妙而含蓄地向传统宣战，他把他从前所学到的内容看作是作画的一种可以利用的资源，他只是从一个丰富的"仓库"里取些有用的东西，重要的仍然是画家本人的认识，一种对自由心境的认同。惟其如此，画家才能够对那些狭小的、只看到眼前的地貌视而不见，才能够超越山水画的限制，从山水画以外的地方去看这个让人振奋也让人沮丧的艺术领地；也惟其如此，画家才能够从中寻找到方向，在现代与古代之间自如地行走。(杨小彦)

藤蔓系列——生机　　纸本水墨　96×90cm　1995年　　　　　　　　　肖舜之

　　在我们今天的时空交汇点上，中西文化的冲突与融会无疑上演了一幕幕让我们心跳的悲喜剧。肖舜之很清楚这一点。甚至可以说，米罗、弗洛伊德与中国传统水墨精神，共同造就了他的艺术语言。
　　由于历史的误会，肖舜之与20世纪80年代的喧嚣变革擦肩而过，他的激情没有爆发出来，但这却为后来的发展积聚了能量。相对于建国后的新中国画和20世纪80年代的水墨试验、新文人画，肖舜之属于更后来的一个时间段，或者说是建立在传统水墨和现代水墨基础之上的。他的勾线用墨极富韵律；水墨材料的实验只作为手段而存在。《藤蔓系列——生机》是肖舜之精神历程总爆发的结果。一种人人都熟视无睹、平凡得不能再平凡的植物，成为他对话的言语对象，他在这里找到了真正属于自己的艺术领地和新的绘画符号，并展现了一个全新的艺术境界。在结构样式的处理上，《藤蔓系列——生机》极富秩序感，却又是对旧有秩序的反抗：不是以形写神为山川写照，而是自始自终源于画家的心灵轨迹来作画。由下笔的粗点到细点、粗湿线条到细枯线条的过度扭转，依赖于笔序的时间流动，仍有"一画"的精神；有序的块面变化，点、线、面的交织回旋，产生了极好的音乐似的节奏。这些处理，说明肖舜之对画面形式的把握，进入到与心灵同构的自由境地。(左剑虹)

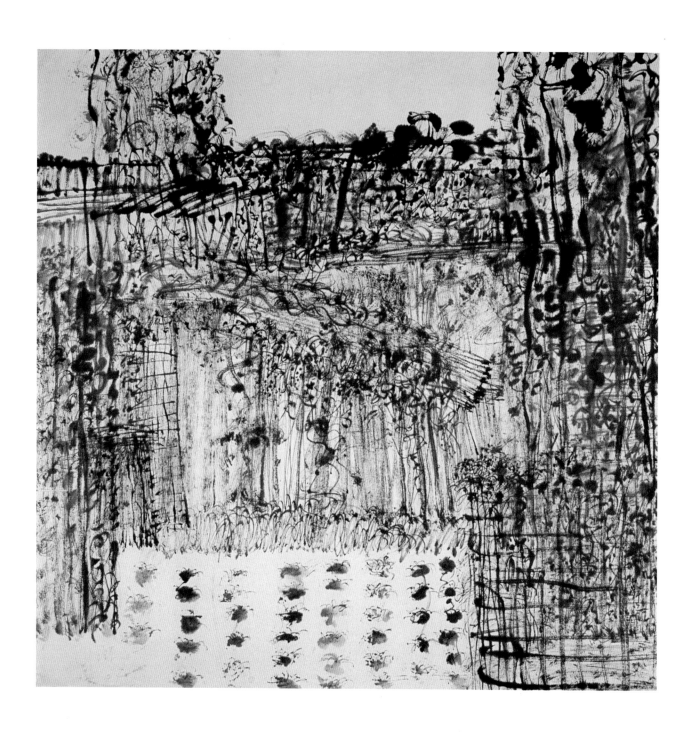

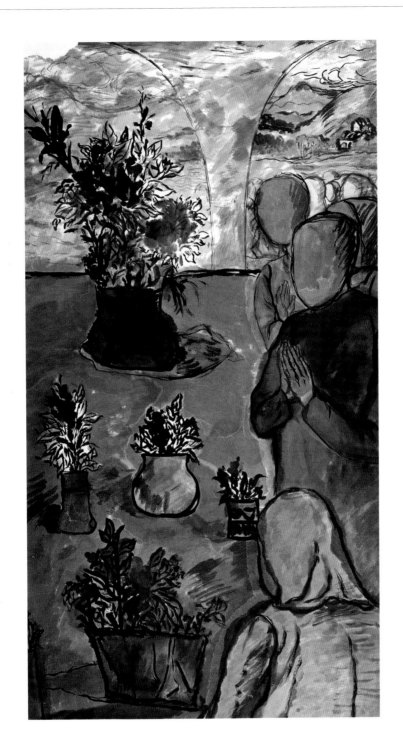

北京的春天仍有凉意。

屈指数来，在黄村已住了十三、四个月光景。记得当时是在仔细研究北京地图后才选了这块地方，因为在首都的东、北、西三面都聚了画家们，我想讨清静，便向了南。

黄村是个不大不小的镇，在这段时间里，我换了几个地儿，最后在车站附近落了脚，晚饭后，我常去小站，倚在铁栅栏旁，看着驶过的火车……

梦里常见姥姥，她是在我上大学那年去世的，想从前她和我在一起的事，直到天亮。

世间究竟有无生与死的对话？我说不清。有时在梦里自己化成一片云，一缕烟，去宇宙的另一端与姥姥的云相融，四周堆满了人们祈愿吉祥的鲜花。

组画就是这样开始的。

画面充满了黑灰调子，有人，有花儿，有尸骸，有些画面题有"吉祥花开"的字。常常我可以将这些画读下去，可有时却又不知所然……

美院换新址，我也有了自己的画室，搬出黄村时，我挺不情愿。

杳杳钟声　　纸本水墨　69.5×72cm　1995年　　　　　　　　　　　卓鹤君

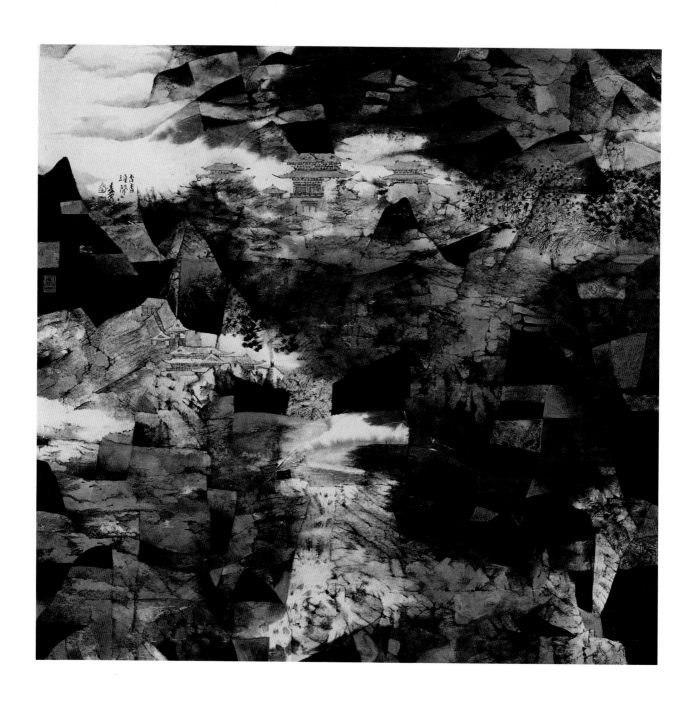

　　"钟声"是个难题，既然是自我的，那就有点"造险破险"的意思在。这里是成功了，它绝处逢生，"音效"很好。
　　构成与构图，相差无几，但在人们的眼里，一种是现代感觉，一种是传统的程式。在相互地移动着、冲撞着。然而能和谐地凑合在一起，当然能达到拥簇在一起那更好。如同《杳杳钟声》的钟声那样给人们一种神秘的感受，在这种感受中追忆着刚逝去的清和、优美的旋律余音。
　　颜色围剿水墨，现代追逼传统。再次冲撞是明显的，抵抗也是顽强的。是坚守，还是妥协。是歪门邪道，还是必由之路。这可能并不需要郑重其事地理论，更重要的是，它让我们耳目一新。(曹工化)

都市系列——穿行　　纸本彩墨　70×54cm　1995年　　　　　　　　　　　郑　强

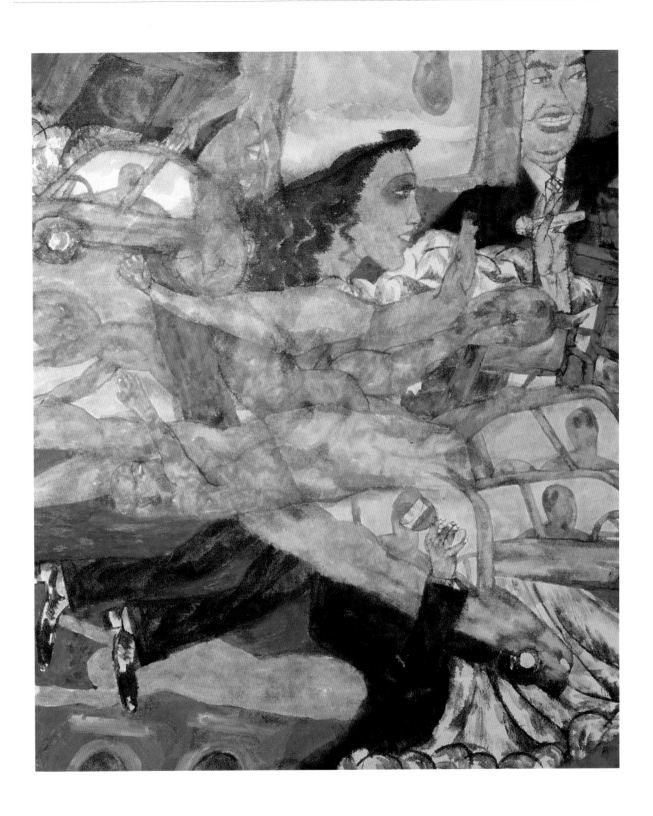

　　我画中的人是拥挤交错在一起的，他们漂浮着，不停地蠕动，在失落中寻找着什么。我看到四周都是人。人们在自己制造的物质中穿行，人和物在不断地交融变幻，人们在喧闹中，在自觉和不自觉中蜕变……这幅声势浩大、壮观的图景，就是我看到的这个充满欲望、浮躁和活力的当代都市。我要用我的画笔把当代都市人生动而真实地留存下来，并让人们感受到在这个充满矛盾、冲突和希望的时代中，都市人五味杂陈的心态。由着衣和赤裸的人组成的似云似水的图形，被我反复地使用。它们转瞬即逝，又流向久远，是我主要的绘画语言之一。它也表达了我对生命的感悟。
　　我在画中引入传统壁画灿烂的色彩，保留了毛笔书写趣味和宣纸质地的美感，融入了中国传统绘画中的意象精神，努力地表现当代人的情感。她是中国的，她属于现代中国。

无题　　纸本水墨　136×136cm　1995年　　　　　　　　　　　　　　　　　　　　张　浩

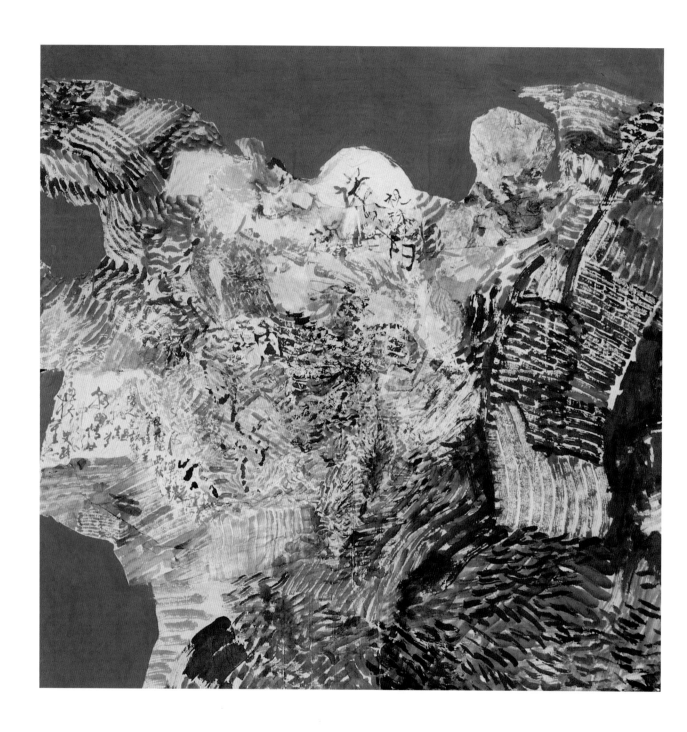

　　1989年至1995年间的作品，当时是我正在寻求精神目标与艺术原则的阶段，该作品主题来源于河北的太行山区，形式是对内心感受的解释。在艺术处理上，不采取谐和的方法，而是用对比的手段达到整体的统一。面向太行山，感发于太行山区的社会生活，是这个时期的创作主题，这是思想发展的时期。艺术语言不做思想的解说者，而是思想的视觉展现，在那上面，放射出全部内心世界的映象。艺术语言的生命是在过程中产生的，将自己投入并把握住过程，才能使生命永驻于画面上。生存于物质的世界上，生活在社会人的历史中，既充满幻想又要面对现实，两方面的矛盾对抗使我这个时期的作品侧重于对现实方面的感受和表白。

山灵　　纸本彩墨　50×68cm　1995年　　　　　　　　　　　　　　　　　　　张桂铭

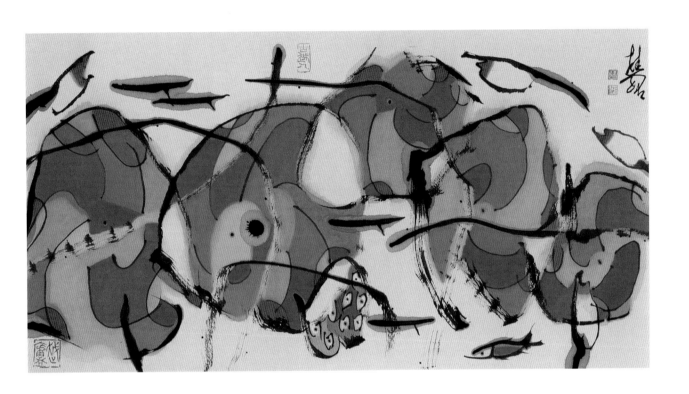

　　《山灵》是张桂铭在自我的风格系统中探索山水画法的代表作之一。构成不留天地，不留题跋，完全是线与色的音乐空间。传统章法中某种交迭喻示的物理空间完全让位于心理空间。这里没有斧劈皴、披麻皴，只有一棵不作介子点的小树寓示着大山水；只有右下角一条"非驴非马"的小精灵吠出空旷与清寂；只有珠联的墨点似依稀的具象写出山林的流动。
　　我们看他的作品常常能联想到米罗，正因其中有息息相通的音乐美。这也正是他对传统水墨的解构有别于"新文人画"之处。而与"实验水墨"的援引西方框架不同的是，他的变法保留了中国绘画"以质求量"的根本优质。"重质"，因而虽然抽象、单纯，仍然张力饱满，虽力求二维中的节律，而仍有三维中的回旋激荡之感。"求质"不仅仅是指线质的骨法内核，也是指用色在求得画面力场的平衡中、意境的营造中皆能以一当十。这不得不说是举重若轻的大手笔。
　　（惠　蓝）

黄土高坡　　纸本水墨　96×326cm　1995年　　　　　　　　　　　　　　　　郭全忠

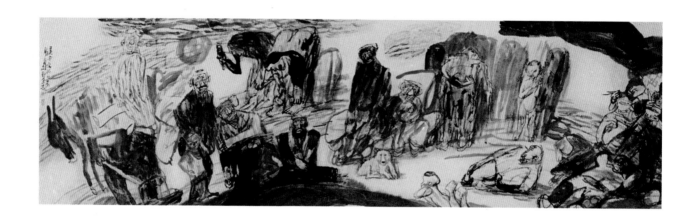

　　郭全忠写意性的人物画作品，乍看去并不招人喜欢，但是非常耐看——这对艺术创作的生命力是至关重要的。关键是他的人物画中有"形象"，而现在不少人物画作品是缺乏形象表现力和鲜明性的。郭全忠笔下的那些陕西农民自由自在地生活在他们的天地中，给人的印象有点像户县人在炎炎夏日吃的大肉辣子疙瘩，表层浮出的红色辣椒油让外地人看了吓一跳，却又香又辣得诱人；又像听秦腔，像扯破了喉咙般的高腔，是从心底爆发出的激越高亢的情感，令人为之震动。画家抓住的是社会、时代心灵的东西，一种属于大山独有的"天籁"。(李　松)

精神家园·变体（之一）　　纸本及综合技法　90×122cm　1995年　　　　　　　　　　　　梁　铨

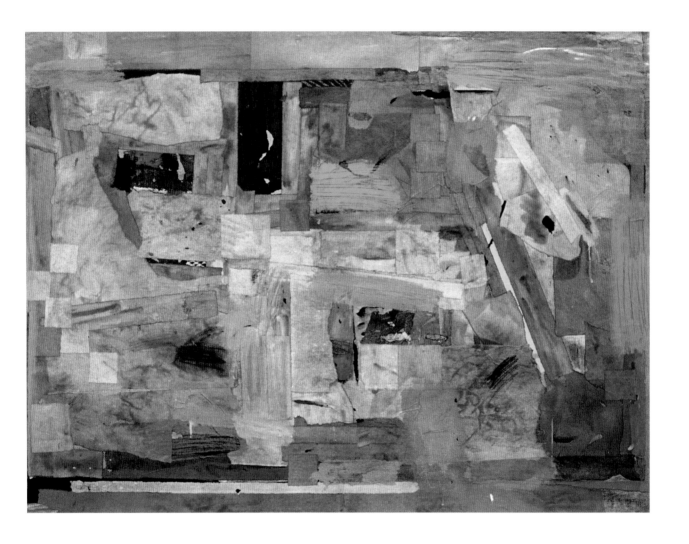

　　在中国画家中，有人表现笔，有人表现墨，我尝试表现纸。以体现中国纸特有的包容、恬静、淡雅和脆弱……我把撕碎的纸片再组合起来，在上面用水、用墨、用色。并用丝网印刷、油画棒等各种想得出的技法加以综合创造，力求表现出一种精致清晰、讲究承转起合的整体。我想画得机智一点，在方寸之域，不断地作各种想法的试探；我也想画得有趣一点，在反复创作之中把作品当作一件纹样复杂的编织物。没有统一的视点，画面是多重的。符号、碎纸片像一些警句、比喻一样悬浮在纸片的王国中。像一位评论家所说的"在拼贴和涂鸦的交替重复中，他似乎也体验着人类这样的两种原始快感：手工艺人的制作乐趣和儿童的用涂写来表现心灵的冲动……"

静静的时光　　纸本水墨　135×195cm　1996年　　　　　　　　　　　王颖生

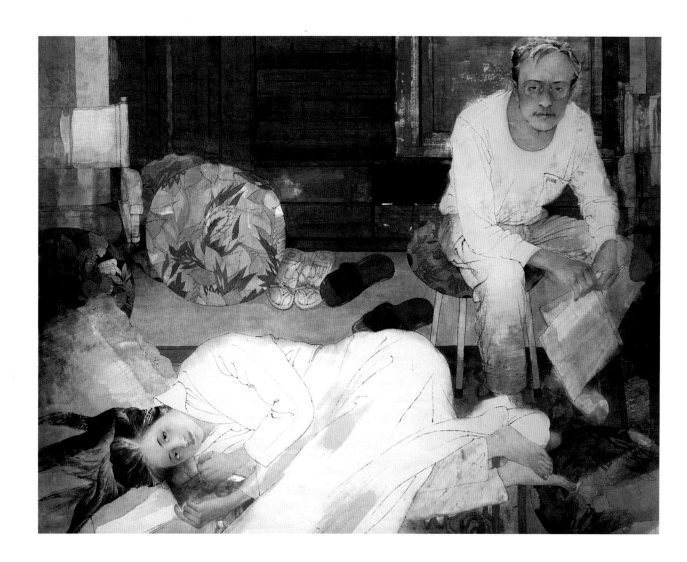

　　这几年我画的内容几乎都是自己熟悉的朋友，也就是所谓的都市题材。对人的具体表现，也由过去的大场面、中距离而变为特定的场景与近距离。

　　人际关系是我最怕，也是最弄不明白的事，但我仍然喜欢画各式各样的人，并且企图揭示出点什么。出游观景，总让我对自然造化感慨不已，但回到画室，我最想画的还是或忧、或喜、或激动、或平静的人。我的作品在造型方法上没什么大的区别，我是由水墨入手而后学工笔的。我以为画工笔做到工整、细致，并不是什么难事，难的是把工笔画画得松动、空灵。重材料、重画面效果、重制作，使工笔画家常陷于技术主义，使工笔画的精神容量相对弱化。我试图有所突破，在画面处理上常用水墨的办法泼染勾填，在空间的处理上由真实空间走向想像空间，是我试验的产物，完成后觉得仍有诸多问题，只好寄希望于以后的作品了。

中国扇　　纸本水墨及综合材料　200×200cm　1996年　　　　　　　　　王天德

　　"中国扇"系列，不仅仅是一种传统文化符号的放大，而且是在新的社会背景下，对水墨语言形式的转换。在技术处理上，强化圆形与墨点内在关系的重叠。竹片材质的存在，构成对称的图像，使材质介入水墨空间变得自然。

　　《天大地大》是以"游心太玄"为基调，来表现我心灵所倾慕的人与宇宙的关系，展示对空间存在的认识和对自然的回归感。在这里我的"境"，不是单纯的心境，也不完全是"心物合一"的意境，而是对天地氤氲的赞叹。直白说吧，这个系列全靠激情驱动画笔，依凭灵感，使水墨晕化，即天即地，由显而隐，出奇不意，倾倒而成，凡此一切已不在意识的控制之下。这一情一境常常是十分奇突。意外中作品获得最大的自由表达，巧合中呼唤出精神自由的实现。这当中，既是一种观念和理想的切入，使水墨带有了更多的精神因素，表达了一种超越空间局限的渺远；又是一种对传统经验的反叛，显示出在传统精神和文化价值的当代转换中所作的努力。

　　朱青生的观念水墨是一个进行了 13 年的集体实验艺术工作。合作者是孔长安、丁彬、朱岩和一批参加实验的犯人和北京大学学生。

　　观念水墨在他们的实验中不是水墨画作品，而是水墨的用途。

　　水墨的用途在他们的实验中试图证明两个结论：

　　1. 绘画在现代社会中可以成为普通的发泄压抑、寄托心情的方式。没有人是艺术家，也没有人不是艺术家；

　　2. 水墨在现今世界上所有技法中最能够实现上述目标。

　　这次实验与现今现代水墨画的艺术创作有很大的区别。首先，不重艺术家，重普通人；其次，不重作品，重制作过程；（这里所说的过程不是艺术家为了作品而进行创作的过程，而是相当于一次歌唱一样的过程，过后无痕或只留下一些墨迹。最后发展到在投影仪上画，画完就没有作品可以留下。）再次、不重形式，重意向。（作者任凭情绪宣泄纸上，不管结果如何。）今日发表者是从千万张作品选出的，因为意向最后凝结在纸上，成为一幅"心图"。

祁连风骨　　纸本水墨　136×200cm　1996年　　　　　　　　　　　　　李宝林

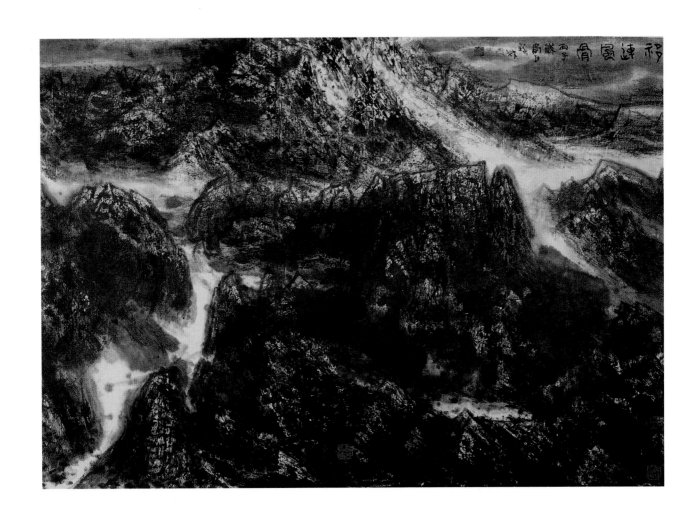

　　李宝林生活积累丰厚，成了他的内功渗入他的作品，这几年他又出国跑了许多地方，开阔了眼界，对传统有了新的理解，他用最大功力打进去，用最大的勇气打出来。他的画与甜俗无缘，有一种苦涩的苍凉感，很耐看。就像砖茶，看着黑乎乎的，喝着很苦，但品起来有余味。(李　松)

都市上空 · 日落　纸本水墨　180×140cm　1996年　　　　　　　　刘庆和

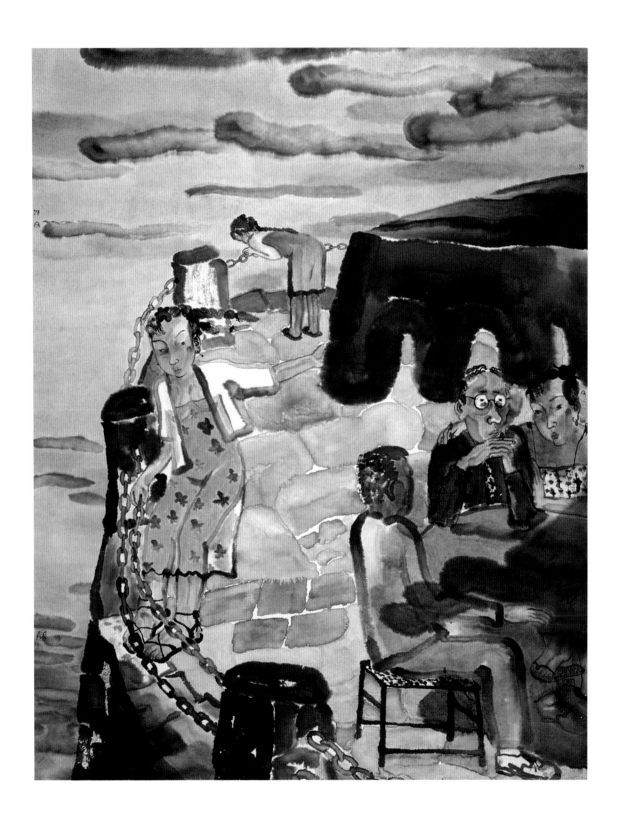

　　都市上空系列作品是想通过一些现代人的脸，搜寻到面对自己家园的陌生目光和神情，反省自身行为的孤寂和漠然的感受。选择都市上空这样一个看似真实但又很虚幻的场所，把我们置于一个走进自然但又离不开城市的尴尬境地。无论是正午，还是夜半或者日落时分，人们总是在意欲逃离种种规定限制和向往在自然中畅游，流露了无奈的感伤与迫切情性。在本幅作品中，晚霞辉映着山顶的石板和遮阳伞，锁链圈着几位休闲的人，看似一派祥和。然而，在这平静的气氛里却能感到一种凄婉的吟唱。锁链边的危险动作和向下俯瞰，表达了高空与人间烟火的关联。灰色与暖色的协调，加强了暮色唱晚、浑然一体的感觉。

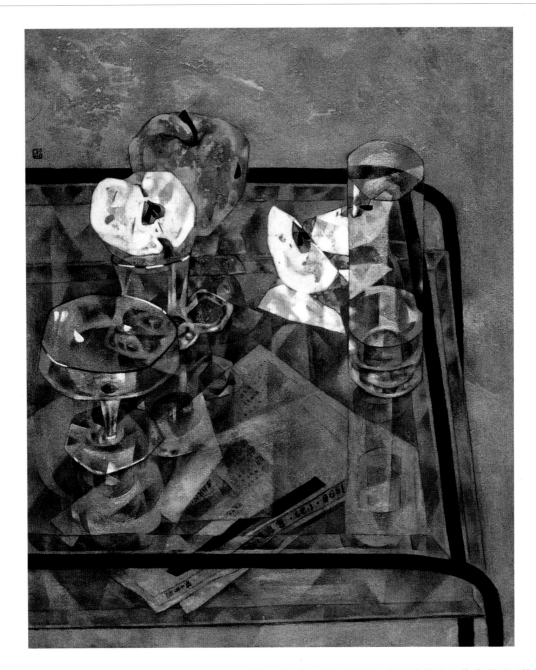

　　胡明哲的这批新作记录了她人在中年的心路历程,这个历程对于我们认识她,甚至认识今日艺术所需要的精神都是有意义的。这些年来,胡明哲的画室几乎成了一个实验工作室,她完全醉心地投入材料与技法的探索之中,她的画面出现了以往不曾有过的语言的光彩,十分明亮也十分精神。

　　在每个个体的艺术家那里,语言方式总是与自己的性格气质内在地联系着,或者说,对语言方式的选择与运用,就是对自己的发现与表现。胡明哲的性格有率直和爽朗的特点,岩彩运用过程中不拘一格的制作感觉与她的性格是相符合的,制作的过程中有犹如工匠般的大斧切磬,与材料接触的直接性也使全部的创造冲动得到淋漓尽致的抒发。用她自己的话说:"从表达物象的质感转为表达材料的质感,在感觉与材料相互局限又相互生发的碰撞交流之中寻找种种媒介,导演出画面的生命。"作为女性画家,胡明哲的性格中也有细致、细腻的一面,因此她特别敏感于岩彩材料晶莹的光亮,视它们如生命的光芒,在一次次敷色、一遍遍打磨、一点点区别质感的过程中,让它们从斑驳的色层与浑然的空间中浮现出来,以细心的琢磨让富有个性色彩的颗粒显示出生命的存在。同样,胡明哲艺术感觉中的现代意识与岩彩的艺术手段也是默契相合的。多种技法的综合使用,使作画过程变得丰富起来,也使她的感觉保持着敏锐与开阔的锋芒,并且持续进入热情的实验与探索状态。

　　当她的情感更加集中地驻落在岩彩的内在效果上时,她的整个心境也更加恬静,更多地画自己熟悉的事物以及动心的事物。在那些窗前的花卉中,她寄注了生命的感怀,把花卉宁静的生命情态细微地刻画出来;在那些青春女性的形象中,她刻画了生命的活力和情感的单纯;在那些室内的角落里,犹如回忆的思绪贯穿成弥漫的线条,有时甚至出现多种时间维度的结构和神秘的符号。从内容上看,她的作品更加个人化也更加具有性情色彩,语言的自由与观念的集中从两个方向使她的心理情怀展示在作品之中。(范迪安)

1996系列　　纸本水墨　185×430cm　1996年　　　　　　　　　　　　　　　　　　晃　海

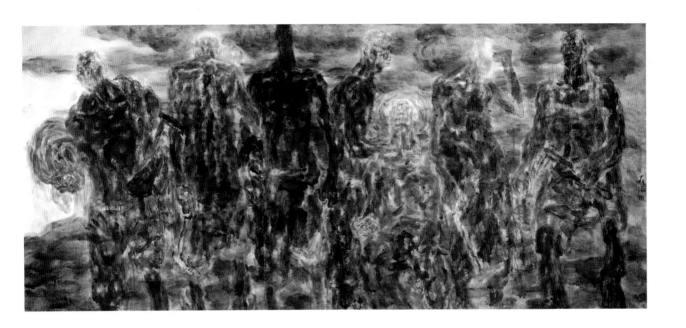

　　雄浑与淡泊两极同体，入世与出世两极同体——晃海的这种艺术精神可以称为大遁世精神或现代庄禅精神。这是中国现代艺术极为重要的精神取向之一。

　　虚无观和淡泊意境，体现了晃海对大农民精神、大华夏精神、大生命精神的最后超越，以及对现实主义、表现主义、象征主义的最后超越。（刘骁纯）

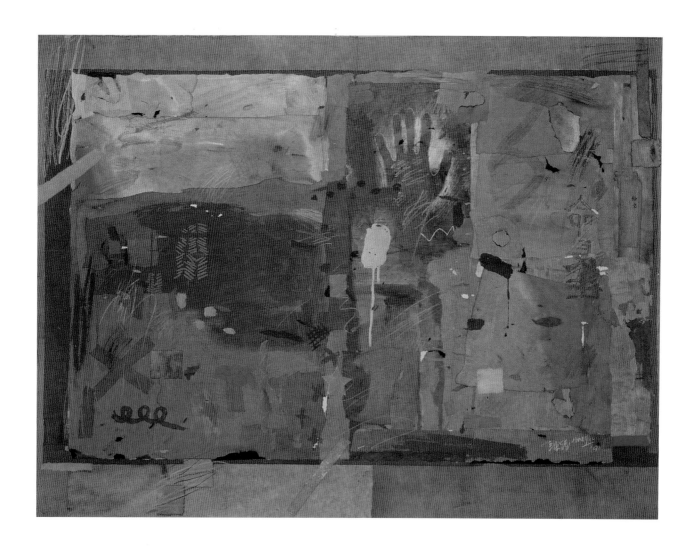

　　我有许多杂乱无章的感受、回忆。我把它们堆在一块红色的背景上。有一次我去故宫，我看到红色的城墙，虽然城墙的红色不如黄、绿琉璃瓦漂亮，但我深深地被感动了⋯⋯

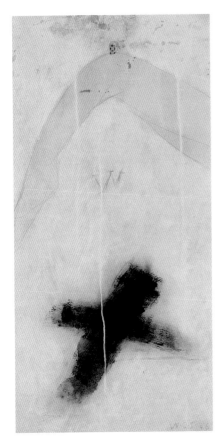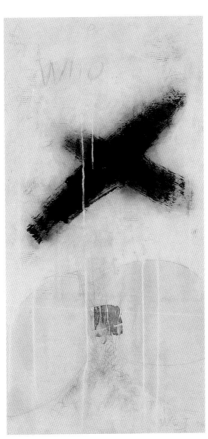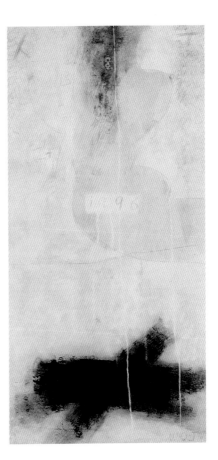

在近来的工作中，我致力于从绘画的本原展开并演绎出具有个性的话语，我试图建立一套新的水墨表述语言，使绘画的装饰性、寓意性、叙事性得到更新意义上的发挥。新材料与新技术的应用并非旨在改变水墨的材质，而是由此使水墨成为一种真正开放性的语言，真正适合观念多样性的表达而适应当下文化的挑战。同时，我也致力寻找一种差异性——因为今天本身就属于一个个性与多元化的时代。"水墨"并非我身份的标签，也非文化权力斗争的工具，而是我观念表达的自觉选择——我喜欢也善于利用这一媒材，其极强的可塑性预示着在绘画语言表述上的无限可能。

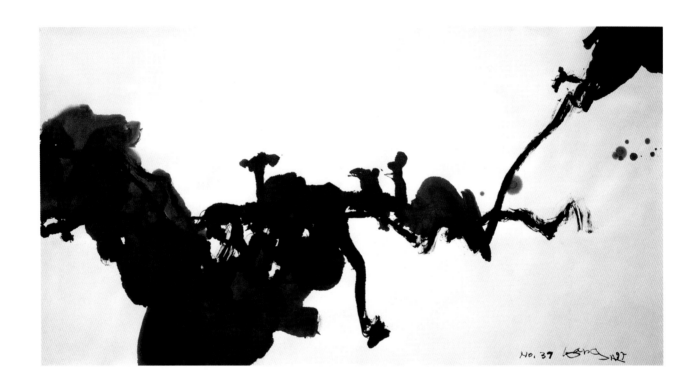

　　我用剪刀将毛笔上毛锋一刀剪去，剃削掉有关掌握笔锋之中诱人的无穷变化，跳越文化笔墨的陷阱，毛笔直接地在宣纸上涂涂画画，迟钝的笔在宣纸上反反复复磨擦引起一种凝固的快感，犹如我听音乐之中对位(contrapuntal)，在察觉不同的内心反应的时刻，倾听内心的声音，用这一种声音取代另一种声音，用这一种涂画取代另一种图画，我正在用一种图画取代水墨画。

　　对于一个离弃故乡的人来说，"涂画"成为他居住的地方。

　　王孟奇的作品给人最初的感受是随意松灵，笔墨精妙，造型怪诞。他注重作品的完美无缺，注重技巧上的细腻与耐读。他对美的观念和技巧的掌握与文人画优秀传统是一脉相承的，他所追求的是中国画的最高典范，追求由古圣先哲们所创造并汲汲于其中的用绘画表现出来的文化精神。王孟奇在他的绘画表达语言中几乎舍弃了大块的墨色，而将线条发挥得淋漓尽致。他在线的运用上到了绝对与极端的地步。人物造型的个性与精致，画面的分割与节奏，画家的情绪与格调以及文化精神的追求，全由此而出之。

　　中国画《石为笺》的人物造型极为洗练，作者用线简极而生神，于飘逸中见持重。这充分体现出画家对中国画极高的品位和素养，从其作品中能透射出幽远、冷峻、含蓄、忧郁、高雅的风神。《石为笺》是画家近年的代表作《悠然怀抱》系列条屏中之一帧。此画使人感受到画家那种超越现实社会氛围的一种精神理想。(潘肇雄)

　　　　王赞所营造的空间和场景并不是一般意义的，他和他的作品都带有一种哲理。他背叛了我们普通的思维模式，他的作品背叛了我们对艺术的观念，即摆脱平庸的、文学性的联想。他的作品试图让读者首先进入他所设定的氛围，尔后必须撤离解读，走进艺术本体，最终接受来自本体所赋予的阵阵悸动。(谢　海)

　　1992年至1998年是我注重现实和表现的时期。

　　《沙发》是受到一个孩子的启发，她坐在文案的怀中，说她的文案是"会说话的沙发"。几年以后，我的孩子出世，我全身心想做的就是成为她的沙发，一个温暖、宽厚、舒适、结实的沙发。

　　我体验到：这不只是我一个，是一种天然，有史以来几乎所有的母亲都是这样的奉献。画面中人和物同形的沙发正是这样一种象征，母爱是人世间最无私的给予。

　　造型夸张，色彩温厚、强烈，由情而引发了一场轰轰烈烈的形色效应。

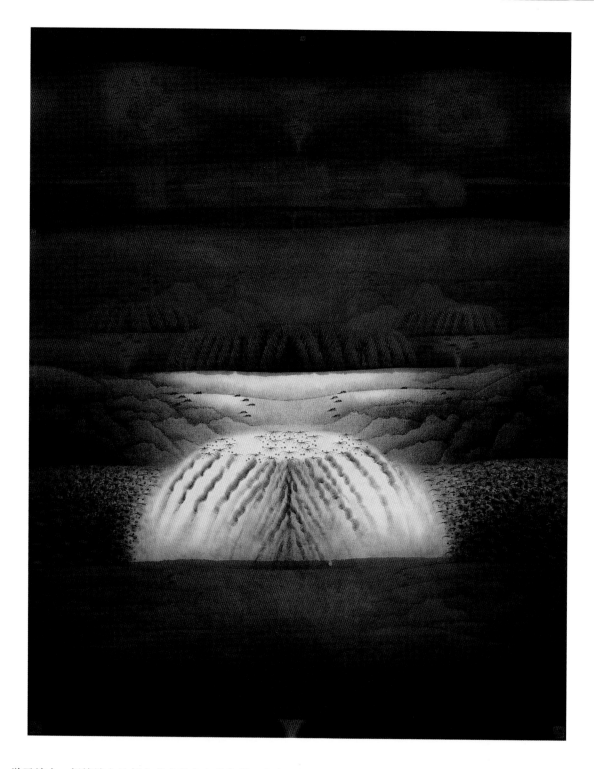

　　学习前人、超越前人是每个艺术家心中的梦想。当中国打开国门，"合中西，而为画学新纪元"的提出为中国画的发展开辟了一条崭新的途径，因而近百年的中国画坛都是在继承与变革传统的争论与尝试中度过。20世纪之初，西方写实技法的引进着实令中国画坛呈现一片新气象。进入新时期以来，改革开放更给中国画发展带来美好前景，人们似乎在西方解构崇高、抛弃逻辑、蔑视一切的狂热中看到了中国画前进的曙光。然而这种对西方现代艺术新近的热情却使更多的画家、理论家重新审视传统，卢禹舜也在这审视中坚定了信念——无论怎样变化都不能失掉传统的根。《神静八荒》正是他"师法自然、立足传统、结合中西"之后产生的艺术精品。

　　《神静八荒》采用平列层叠构图，与垂直长幅互相映衬；北方苍茫大山、傲雪松枝，夹带冰块的流水在作品中被画家进行了弱化处理，去其粗犷，现其浑厚；画面上、下两段用纯红罩染与中间留白处形成鲜明的视觉反差；画家在作品中采用了带有一点制作方式——缓缓的、细细的、认真的、耐心的表现手段，使作品呈现出位置经营、一招一式，赋色用彩及皴擦点染的精微细密与画面混而为一的浑然效果。这是画家创作走向成熟的作品之一。(徐　可)

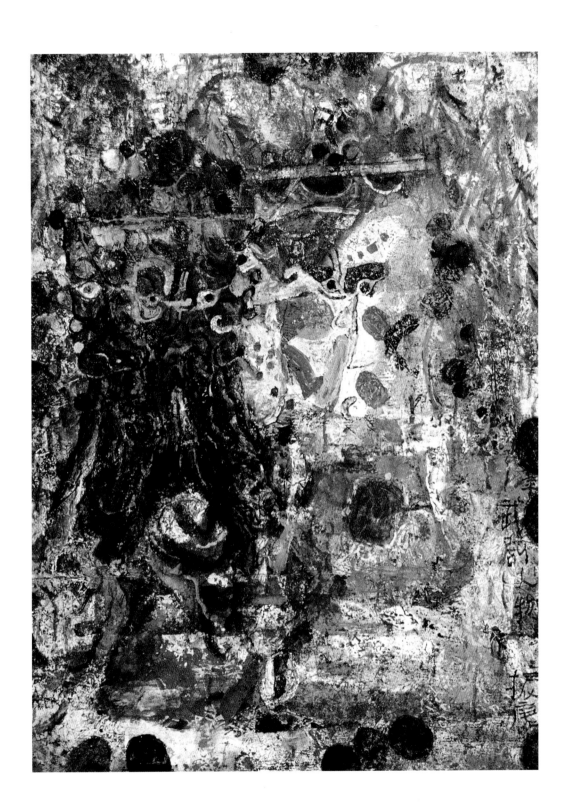

　　朱振庚以现代人已掌握的素描观,着重描述画面中虚实浓淡的丰富效果来揭示画面语言的隐喻成分,体现了他的艺术追求所在。他想方设法将传统的笔墨体系与各种现代风格融合,表现了强烈的超越意识。并且成功地借鉴了民间壁画中的许多东西,创造了独具个性特征的新型风格。他以白粉调和水墨,反复皴擦,反复渲染,使得画面产生了斑驳、厚重、隐约、耐看的艺术效果。其笔下的白粉,是对传统写意的笔画规范和类型的极大偏离,打破了由水墨、宣纸、毛笔三者形成的超稳定结构,带来了技术上及视觉上的重大转换。多层次的色彩覆盖,相互错落的笔触,达到了视觉上的层次感和厚重感与力量感,开创了意笔画创作的新面目。(高伟川)

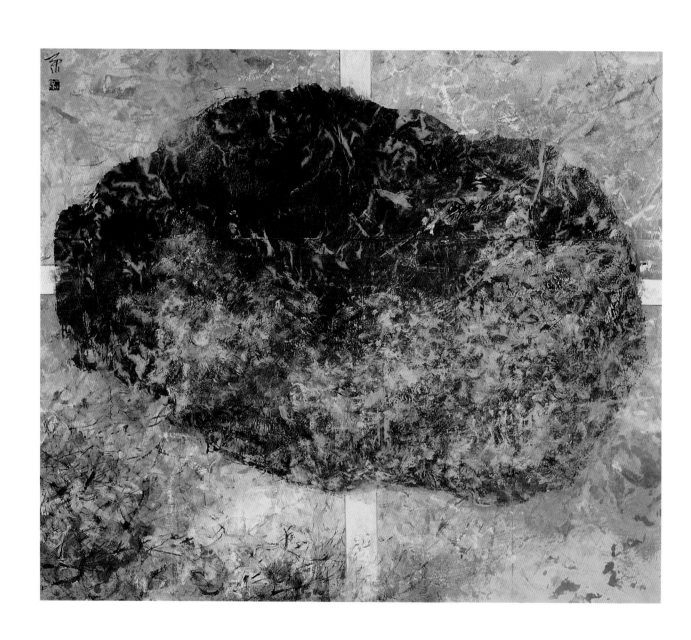

　　一尊巨大的石团悬浮在苍穹，两杆测位的标尺架设在天际，石团升腾即成星辰，坠落便为陨石，它正在天火中燃炼，未了沉浮。

　　整个画面为黄色笼罩，有着神秘、玄奥之感，亦有警喻之意。用拓印、滴洒、皱擦等作画技巧，造成深邃而浑厚的效果。

无法重合的漂浮　　纸本水墨　82×163cm　1997年　　　　　　　　　　　　　　刘子建

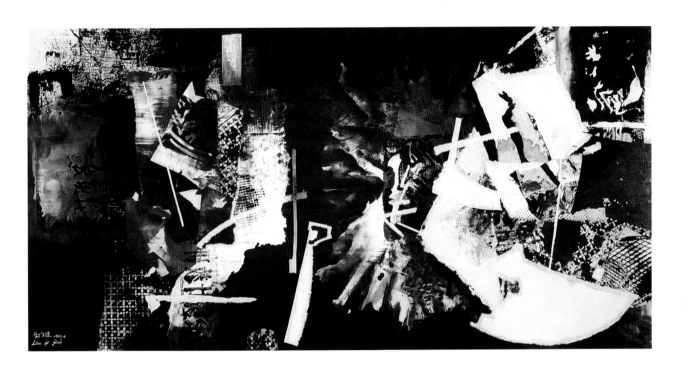

　　把以水带墨的方法推向极致，追求水墨的随机、流变与通透感；摒弃色彩，独尊墨色，要的是在墨色的层次变化和运动中产生的类似声、光的效果；把水墨的自律性运动引入强硬的阻断与限定机制，以拼贴的硬边去强化画面的紧张感与强迫感。

　　画面出现的符号不外乎球体和它的碎片，它们在黑色的背景下呈现出旋转、飘逝与浮现的宇宙景观。球体同生命之初的现象有关，小至细胞、大至天体。碎片是它们的另一种存在形式，意味着完结与开始。轻薄与脆弱、碎裂与残缺，画面给人的是一种撞击下分崩离析的感觉。碎片飘过时，白光从物体边缘上滑过，尤如刀片般锋利，带出阵阵痛感。基于现实，即终极现实的确是可以用"生命"一词表示的。这些符号和它们之间的关系，真实地表达了我内心深处的焦虑与不安。

　　《辨不清的自己》取材于司空见惯的生活之中。似乎还有观念之嫌，不过如此而为也是无意识的，因为我对单纯的观念绘画不感兴趣。

　　生活往往令人多虑，多虑意味怕失衡。而迅猛的信息时代给人的困惑是让我们无法逃避的，这显然会让我们迷失而辨不清自己是谁。我们吃力地活着，好像整个身骨都被撕碎，然而并没有忘记一次次沉重而艰难的呼吸。在到处是行尸走肉，在到处让人透不过气来的窒息当中，我的梦想和幻想还存在吗？

　　一面镜子，熟悉的镜子却变幻了自己的影子，离距身体的头游动在空气中，隔断的肉体是否能逮住灵魂。

　　在处理上试图把人与物设置在一个近乎空洞的空间中，造成一种迷茫、游动不定的感觉，细节的刻画如吹风机叶尽可能赋予物体生机而与人物有某种对话。

费洼山庄　　纸本水墨　135×50cm　1997年　　　　　　　　　　　　　　　　　陈　平

　　把毫临池染墨，涂幅梦底家山。再写歪诗自赏，伊休笑我痴顽。
　　呀！想我与那笔墨结缘，镇日案头自娱。当眼底浮来奇想，即秃管为之。这样年来月去，渐生就个《费洼山庄》。"费洼"是幼时所居村名，位于河北景县，今借为图中名目。随兴勾留，辄画庭前淑景，或描山后桑麻。尤喜撮几间茅舍，铲半亩荷塘。渍墨疏烟，堆云叠岸，出落个自家形骸，搏得个理想图样；与壁上青山为邻，同管中人物对语，幻化出似古似今，而又非古非今的"费洼山庄"。自身也恍如做了山庄野人，每每新晴雨散，便拟掩绿野烟合山小，穿虹桥波棹溪长。正是：
　　寻那桃花，嫩影重重碧水斜，款款青山下，映带庄儿雅。好个景堪夸，武陵人家？绿簇红团，宛似王维画，回首东风立个咱。(中吕宫·驻云飞)

猩红色的树　　纸本水墨及综合材料　175×320cm　1997年　　　　　　　　陈铁军

　　陈铁军的作品及行动对当代水墨画界的最大意义是，他以水墨的形式，表现了现代人生存的一种无法回避的焦虑和躁动，并且他从意志的角度，体现了"张力"在现代水墨中的独特地位。（王璜生）

　　陈钰铭的创作，始终围绕着一个宏大主题——生命，他把生命主题意蕴化与诗性化，从多侧面、多层次构成宏伟的生命乐章。

　　明确地把生命主题意蕴化和诗性化，在当代水墨创作中并不多见。陈钰铭自20世纪80年代中期步入画坛便流露出讴歌生命主题的势头，并显示出对驾驭这类题材的能力与素质。他的近作无一不是在探索人的精神，关注人的命运，显示人的存在，从而使其水墨创作中的生命主题总是内容充实，形式丰富。

　　陈钰铭在创作中灌注的是自我心理感受和主观感情色彩，因而在表现上侧重含蓄和并列，不求助于连贯的情节和写实形象的具体描绘；这样，生命主题因画家心灵的变化、感情色彩的辐射而呈现出丰富的色泽，使之从单一的视觉艺术转化为综合性的通感艺术，并由绘画美升华为意蕴美与诗性美。

　　陈钰铭为我们展示了生命主题的另一侧面：内敛中的亢奋，含蓄中的冲动，模糊中的明确。事实上，这正是对生命本体的微妙而真切的感悟与体验，那种艺术化了的生命焦灼与庄严期待的图景征服了我们。因此，浓烈的情感色彩和诗性意蕴，成为陈钰铭表现生命主题的突出特征。（恩　存）

　　对于城市的陈述，在中国水墨画传统中是一种创造；而对于现实的提示，则是我们这个时代对于水墨画艺术家的苛刻要求。置于交通台前的女性光头裸体和我创作中所有画面中出现的光头女性一样，是现代都市的符号。她们(他)并不代表具体的事件或某种形象，我之所以要如此表达，因为我们这个时代的特征在所有现代化面前都会异变(包括人类自身的异变)。交通台前的女性人体表达着我心灵对于自由的一种书写，她(他)无忧无虑，无所顾忌，尽管窗前有众多的戴帽男性在注视着她(他)，这是现实与理想的别异。

　　画面引用了光影效果、解体的透视空间、互为矛盾的景物及紧张的人际关系，加之神秘而黑黝黝的公众通道，构成了一种强烈的超现实场景。为增加画面的当代效果，我选用了做衣物中的衬垫来作画，这种材料可以反复积染，画面厚实而不涩重，与传统的水墨画及中国画构成截然有别，但它又不同于架上绘画的基本手法，在这里，中国水墨画的功能及现实表现显然增加了丰富而且新颖的创造意义。

　　《现在是红灯》已成为中国城市交通的公众用语，"红灯"是一种禁止的信号。置身于画面前的是几个光头女性，她们的造型随意而又具有无所表达的意义。我以为她们的所作所为是对常规行为的反叛，抑或她们只是一种随心所欲的信念。现代绘画可以带给我们一种全新观念的思考和欣赏，互为、置换、抽象中的具象，具象中的抽象内涵，构成了我们在视觉空间中绝对更新的审视意义。画面中理性禁忌和自由放荡导致了多种当代意义：变异、冲突、置换、荒诞等……

　　我在创造这批作品中，首先将自己置身在城市十字路口，让我去超越沉沦的日常状态而环顾四周，意欲发现怀着不同目的、希望、渴求、甚至焦虑的芸芸众生，让各种互为矛盾的事物、场景和符号同时并置在一个空间中，把人物的形象和行为描绘成荒诞的，并让他们处在与环境失调和对抗的位置上，而这都是为了表达都市不可表达的性质。

初雪图　　纸本水墨　110×55cm　1997年　　　　　　　　　　　　　　　　　　　林海钟

　　此幅是《林泉居图册》中的作品，林泉是古代文人归于山林的理想境界，所谓"林泉之志"。
　　宋代郭熙《林泉高致》一书中论："君子之所以爱夫山水者，其旨安在，丘园养素所常处也，泉石啸傲，所常乐也；渔樵隐逸，可常适也；猿鹤飞鸣，可常亲也；尘嚣缰锁，此人之情所常厌也；烟霞仙圣，此人情之所常愿而不得见也。"
　　《初雪图》是仿五代荆浩笔意而作。

大江左边右边的山　　纸本水墨　74.5×71cm　1997年　　　　　　　　卓鹤君

　　谁都知道画上画的是《大江左边右边的山》，有题其实还是无题。没有任何文字提示也就没有了任何画面语言之外的先在的制约，给画者和观者更大的自由空间。但是，有题终究不是无题，它终究还是给了你提示，这提示在文字之外。
　　笔墨神畅，岚气一片。画面显现一派大江大山为一体的江山可居图。左边右边敦煌壁画中的群山冲入画面，不仅充实了可居的视眼，而且开阔了大江的无限宽广感，给人们以提示：走出幽居，走向更开阔的境界，去饱览胜景，那里会更美好。（曹卫化）

　　题目是我在作品完成后加上去的，只觉得这样叫比较对头，无所谓什么确定的意思。笔墨语言是作品的主体，其对人物造型的塑造、解析、点化、臆构等等征服性的表现，使我有了似突破重围、打出一片新阵地般的快意。

　　戏剧脸谱是中国传统艺术链上的环。它的形成可从傩舞面具及远古图腾中找到渊源。因此，戏剧脸谱在历史长河中积淀了民族文化的质朴、神秘和野性。揭示脸谱中隐含着的文化内涵，正是《远古幽思》的创作动机。

徐累的画蕴藉斯文，几分慵懒气。借用贝尔特鲁齐描述一位中国演员的形容词，他的画境颇显得"高贵而消极"。徐累精于假借：他的造境出于诗的修辞；意象的跌宕跳动则像是散文片断；他偏爱采用舞台布景式的人工化空间，故意画出老式摄影那种道具摆设的呆相，画中时间因素的支配方式类似电影剪辑。他对设计原理颇有心得，极善落幅、裁剪，他运用的装饰效果来路高明，兼蓄水印木版的洁净，日本屏风的端然，波斯插图的繁华。他的图式来源更旁及民间绣片、院体工笔画、古版地图，院林景致，这些图像片段多为当今"新文人画"采作风格的调料，但在徐累手中是作为形式取样：他行使假借的动机和方式均带有观念的性质。（陈丹青）

一片蓝天　　纸本工笔　102×107cm　1997年　　　　　　　　　　　　　徐勇民

　　1997年夏天，我去了多年来萦绕于梦的敦煌。我知道，去那里，必然要付出除精力之外的许多体力。为了保持一种良好的心理接受状态，我选择了直接飞抵的线路，免去了许多疲乏之苦。在那里，我看到了浓丽的色彩和恣意的涂抹——这是我面壁肃然之外的视觉所得。心绪也一直处于亢奋之中，同时庆幸自己选择了到达敦煌的方式。

　　我想起了我们今天正在使用着的宣纸，还有那可以产生奇异变化的毛笔。我在想，倘若要用宣纸和毛笔与心灵相沟通，是否还会存有一条直线的绿色通道。

　　柔软的毛笔，加上同样柔软的宣纸，编织了一个美丽的陷阱，置身其中，你更多地是感到自慰，以至忘记了身处何处。在这个美丽的陷阱之上，还会有蓝色的天空吗？

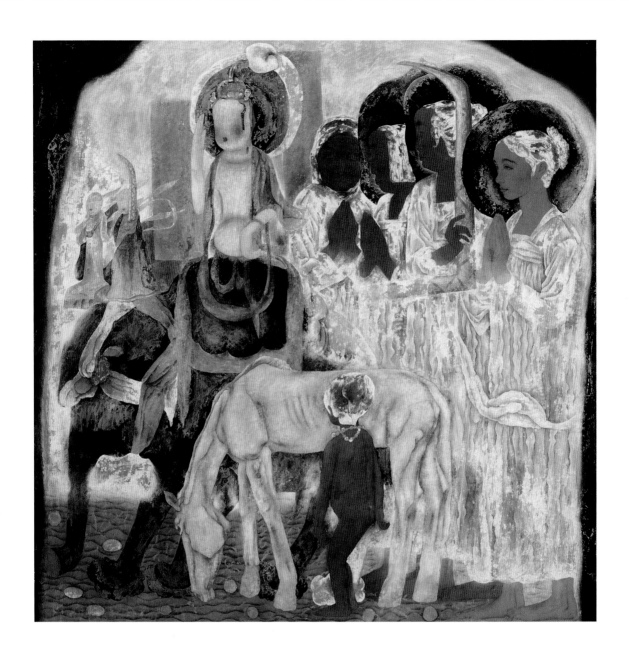

　　身为具有代表性的工笔人物画家，唐勇力在回溯传统的同时对工笔画这一画种进行了深入的思考，作为画家，他很少将其思考宣之于口，但从他近年的画作中，我们或可以略窥一二。面对唐勇力的画作，我们可以明确地感到，尽管仿照了唐代人物画的造型与色彩，他的画与唐画之间还是存在着明显的不同，除去造型因素的一些显然的变动之外，这种差异感最主要是由于唐勇力画中的那种被强调了的写意因素——这也正是他对传统工笔人物画所作的一项重要的改造。

　　传统的工笔人物画只能在轮廓线的内部平涂、渲染，但唐勇力却多采取内外皆染的方法，轮廓线在许多地方被湮没在一片彩墨氤氲之中。人物与背景之中，人物和衣饰的各部分之间的边界由清晰变得朦胧起来，一切都被自然地融入如烟的神秘氛围之中。另外，唐勇力在人物面部及身体各部分的皴染中也适当地把握了虚、实关系。而在传统的工笔画中，一切都必须被严谨工整地刻画出来，对某些细节的虚化处理使整个画面摆脱了传统工笔画的那种工谨刻板的匠气，从而变得灵动起来。

　　事实上，长期以来笼罩在我们头脑中的意笔与工笔之分仅是手法与趣味的分野，从更深的层次上说，工笔与意笔一样也在写"意"。只不过它们挥写时所依赖的程式不同罢了。顾恺之画裴楷时，在其颊上添了三毫，使得其形象"神明殊胜"，可谓中国古代人物画家追求和表现对象本身之内在意蕴的典范。在工笔与意笔的简单对立中，人们似乎全然忘记了这些动人的故事所蕴含着的深意，不但如此，在文人画理论的笼罩下，人们也往往忽视了一个画学史上的重要事实，即最早的绘画理论大都是就人物画面提出的，正是从早期人物画的实践与品评中，古人才引发出了"意与象"、"形与神"等诸种对立。最初的写意、最高妙的写意存在于对"目送归鸿"的敏锐把握之中，只是在元代之后，"写意"才成为抒写主观意兴和自由、粗率的代名词。无疑，正是在这种认识的基础上，唐勇力的画才打破了工笔与意笔的传统对立模式，为现代工笔人物画开辟出一个异常自由的创作空间。(范景中)

流动的绿　　　纸本彩墨　85×85cm　1997年　　　　　　　　　　　　海日汗

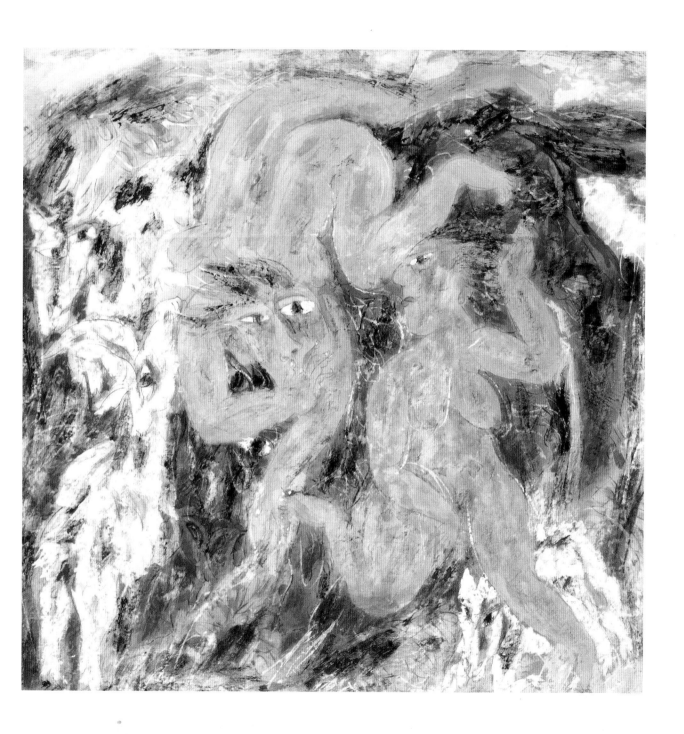

　　海日汗属于"土著型"画家，作品中鲜明的地域情调和人文寓意已远远超越一般民族风情画的范畴，对他的作品寓意的解释必须借助民族学、民俗学的知识。(黄　专)

暮色　　纸本彩墨　68×73cm　1997年　　　　　　　　　　　　　海日汗

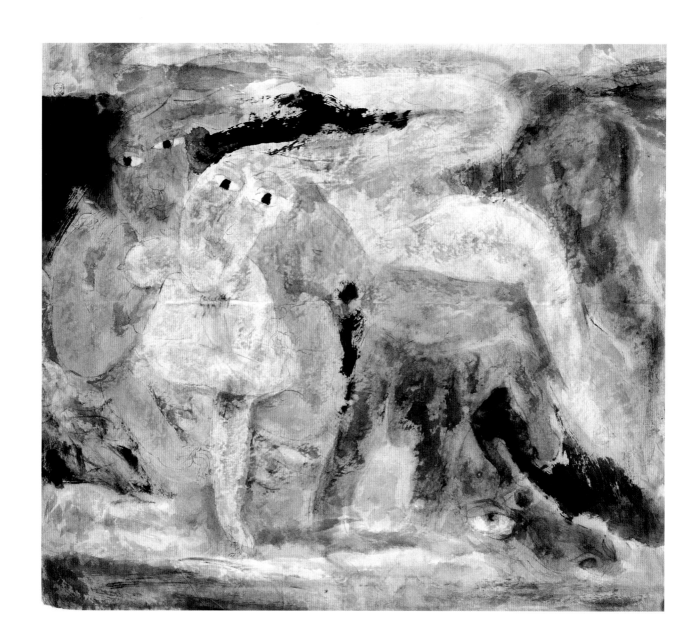

　　色彩在中国画并非禁区，然而某种观念形态下惟有黑白走向了极致，毫无疑问它是精神的产物。但这并不能说色彩就与精神无缘，相反，现代视觉经验演绎了精神的无限丰富性，使这一切都成为可能。就我的色彩而言，纯粹是一种本能的表达，我就是无意中掉在绿色里的一个粉红的生物，无论精神还是肉体都是彩色的，惟有色彩，方可表达我的内心。如果说拓展了表现语境，那也纯属偶然，因为相对一脉相承的水墨传统，我原本就是一个"异形"。
　　生命的躁动弥漫在画面中，充满梦幻与神奇，激烈、尖利的笔法时而冲动狂暴，时而平和舒缓；那诡异与狂怪的野性色彩，除了讲述着亘古不灭的生死传说，那更是艺术家面对现实生活的种种困惑自觉或不自觉采取的一种姿态，抑或是心灵幻想，表达着对远离了社会属性的自由人性和浪漫人生的向往。

金笺山水（之一）　　纸本水墨　180×160cm　1997年　　　　　　　　　　　　萧海春

　　萧海春的独特之处，恰恰就在于他不是一个赶潮人。他生活在现代大都市里却一刻也离不开惟纸砚是伴的画室。他探索着顺应时代的新风格，却永远忘不了向传统深处寻根。他与许多山水画家一样，用大量点线和反复渲染营造艺术气氛，却始终不肯放弃笔墨自律的纯粹化原则。在或大或小、或工或写、或繁或简、或浓或淡的画面变化之中，令人明显感受到对墨、对传统精神的回归意向。那笔笔相生、在在呼应、如琢如磨、亦真亦幻的绘画形象，与其说是画家处身变革的时代和寻求个性风格的见证，毋宁说是渐渐远去"玄根"作为一种集体无意识，在萧海春不期而然的绘画生涯中获得了自在的体现。

　　毋庸讳言，重物欲、崇新变的工商业时代，"玄根"只能在极其有限的程度上发挥作用，倘将董源、范宽、倪瓒、王原祁、龚贤乃至黄宾虹绘画中的水墨精神作为参照系，那么，萧海春的山水画毕竟带有更多的人间情味。尽管后者执着地使用着泉石、林木、烟云等等超时空的永恒性形象语汇，偶尔涉及建筑，也必孤亭茅舍，但对氤氲自然的心象阐释，则分明是一个现代人追怀失去的桃源时所涌现的怅惘之情。惟其如是，萧海春的黑色调山水画，也就比其他色调的山水画更具魅力。(卢辅圣)

　　这是一幅渲染山水诗情、讴歌人类博大胸怀和高洁心境的现代山水画。画面上，兀立的雪峰、萌动着生机的植被、遍洒于天地间的皎洁月光、远空中若隐若现的物质颗粒……构成了一个冷峻而又充满深情的观念空间，和鸣着万物共荣互动的浑然交响。而把人与自然通连起来的，则是那用粗笔黑墨架构起来的"门、窗"。"门、窗"是工业文明的产物及象征物，又寓有包容、开放之意，是情感的大门、心灵之窗，也是人拥抱自然的臂膀；它们宣泄出了现代人冷硬表象深处涌动着的天人合一的渴望，使"无人之境"充满了真情关爱，并与奇变的肌理、淋漓的墨韵相映成趣，产生了一种独特的形式之美。

　　这幅画所采用的语汇很特殊，也很新。拓印与肌理制作、皴折、喷点、构成以及传统笔墨在"形式语义场"生成了一种当代话语，能动地切近了客观物象的本质，直接阐示了生命的奥秘。它的建构，与技法的革新相关，但决非技法游戏，其学术本质乃是时代语汇和艺术高新境界的拓创，难度相当大，因为中国画形态的现代转化包袱太多太沉重了，突破与超越同时意味着苦斗与牺牲。但我无悔并深感义不容辞，因为，一个艺术家存在的意义，首先就在于创造。

　　长衫、旗袍具有很强的符号特征与身份特征。在整体处理上，服装结构框架中隐显出山山水水，枯树繁叶，有意把山水画引入服装符号中，其图像技术表现基本处在朦胧状，同时将部分有限的图像逐渐消除。不难窥视古典符号与现代水墨既存在矛盾，又存在互补需要。画面以焦墨处理方式进入。由于反反复复铺设焦墨，使画面局部自然开裂，形成一个新的结构关系。另一方面作品不要求托裱平整，以增加肌理感。可以说，一件作品的完成，如同一个加工厂，需要一整套"工艺"过程。

功夫茶　　纸本水墨　220×180cm　1998年　　　　　　　　　　　　　　　　王孟奇

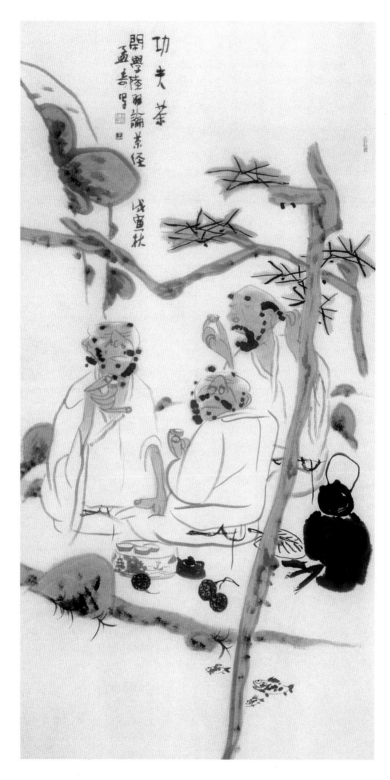

　　中国传统文化博大精深，而文人绘画则有着精湛的精神内涵及人文价值，这是中国绘画的精华所在，其借鉴价值是毋庸置疑的。中国绘画史上，文人画在山水花鸟画领域方面已取得了绝高成就，王孟奇先生则希望在写意人物画上作出新的努力。多年来，他一直在苦心探索借鉴花鸟、山水画的写意精神运用于人物。他愿意与传统为邻，说些家常话。
　　王孟奇的作品以儒雅、含蓄、轻松、亦庄亦谐的画风，独特的人物造型，灵动的线条征服了无数同行，被赞为"简妙清空，奇思颖悟"，"灵魂的幽雅栖所"。如今，他虽已饮誉画坛，却始终牢牢把握自我，不随俗，不弄潮，使他笔下的作品在当今中国人物画坛上以极具典型性的中国文人画精神内涵的再现而称著。《功夫茶》是其近年的代表作之一。
　　王孟奇在中国画教学上力倡挖掘发扬中国文化传统，他主张："兼容并蓄，师古达变，借古开今，用中国人的文化眼光看世界"，力求传统绘画语言的个性化。他的成就不仅在一件作品，而是整体个人风格的语言魅力及精神魅力。
　　（潘肇雄）

　　有人评价王赞的作品是一种"奢侈的创作","奢侈"的体现就是他把其超越常人的笔墨功力和才情，消耗在最不惊心动魄的场景营造上。而事实上，艺术并不仅仅关注的是震骇人心的事件，也包括日常生活中鸡毛蒜皮的小事。伟人和平凡的人最大的前提都是——活生生的人。王赞所做的努力就是"进入"现场，观察和目击，然后呈现给别人看，看人存在的真实。

　　王赞经过无数次的追问和摸索之后，发现层层叠加笔墨的魅力，从此他的水墨作品开始了这一方面的尝试，从此他的作品由对人文精神的缅怀转为更深层面的艺术探寻。(谢　海)

踱步　　绢本工笔　（125×200cm）×3（局部）　1998年　　　　　　　　　　　　　　　王颖生

　　《踱步》是我所画的组画中的一张，我选择的人物形象大都是自己身边的朋友和同事，年龄与自己相仿，我们这一代人在东西方文化之间徘徊，在传统文化上不如先生们深厚，在拿来文化上又不如后生们彻底，但也从来不曾放弃过自己的思索与努力。
　　在画面处理上我把工笔的细致深入与水墨的放达自由结合起来。用塑形膏做出肌理，轻搓使其剥落，在工写和肌理变化中传达自己的感受。

　　画画是我幼时就喜欢的事情，我生活中的全部情趣也尽在其中，喜怒哀乐的情绪，平静的生活，躁动的观念，传统与新潮的交错等等，都被宣泄在纸上了。内心总是音乐伴随，或是平静如田园，或是激烈如摇滚，前者是我的遐想，后者是我的现实。这大概是我们这代都市青年的心理吧。

　　一个偶然的机会，我喜欢上了"国粹"艺术，传统的永恒和今世的浮夸也开始在我的画面中同济一堂。时空错位，这是传统文明和现代文化的碰撞给我的感觉。我想我应该忠于现实又超脱于现实。石涛的"笔墨当随时代"是我非常推崇的观点。超越传统，是我们当今所追求的，尤其是中国画，应该跟上时代的脉搏。

　　一个生在这个时代的人，怎能不得益于这个时代呢？

　　我们家住的院子里有个儿童舞蹈班，教小女孩的形体训练，邻居的孩子都去学了，我的女儿也在里面。

　　我每天都要经过这座大房子好几次，但从没想到停下脚步去看一看，总觉得自己有太多的事情要做，对这样的事情也不太关心。

　　那天下雨了，我拿着雨伞走进去，却看到了里面的情景：平滑的地板上轻挪着穿着柔软舞鞋的小脚，老师缓慢地做着一个动作，女孩们黑眸子闪烁在屋子的四周，外面下着细雨，屋内的光线有些暗，朦胧的光线使一切增添了厚重、甚至还有一丝庄严，像是一幅凝固的充满着温暖、平静、忧郁的画面，使人能感悟到平静生活的真谛。因此我在动作、构图处理上都强调一种新的相互协调的因素，目的是表达出那种深沉、平静、凝重而温暖的气氛。

梦底家山　　纸本水墨　203×123cm　1998年　　　　　　　　　　　陈　平

　　其结构整中有奇，墨色黑润有光，时与大片青色、黄色相映衬，被列入传统笔墨表现型的现代水墨画家。有人说他"感应渐变，但并不逐浪。"（郎绍君话）或认为其艺术"有其神秘而无其冷淡，有其深思而少其迷茫，似乎他心中有光明，哪怕是暗夜中的温煦灯火。这得之于传统的涵养，传统文化中符合高尚人性的因子感染了他。"（薛永年语）（刘曦林）

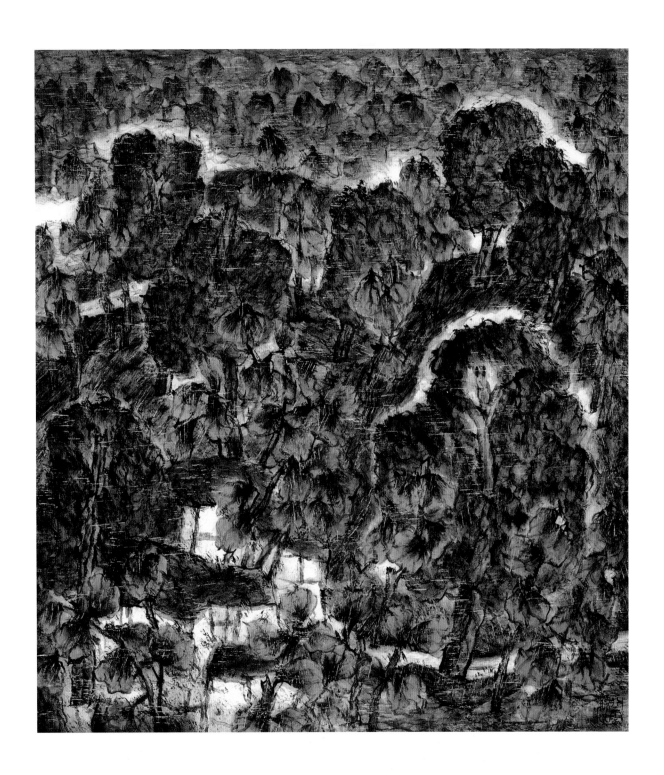

　　生活在城市的喧闹之中，又不断在画着田园的景致，其实这也是一种当代山水画的"怪圈"。《兰江记忆》是对20多年前在兰江边上插队生活的一种"记忆"，生活的回忆并不重要，画画时的注意力和用心之处还在于：色、墨的融合与透明；树、石的结构组合和造型变化。

　　也许因为中国画是影响深远的传统绘画，因而几乎每一个国画家从开始画画起，便每天每时或隐性，或显性地记着传统的伟大、历史的悠久。于是，对历史的关注，便是势所必然的。《史书系列》、《有文字的大陆》等等系列作品就是我"必然"产生的结果。

133

在创作上，邵戈以严肃之思在个人感受与文化关注之间建立起内在的联系。在《城市垃圾》系列中，那些呈示出画面空间的"状态"和"结构"不是观察事物的结果，而是思考事物的结果，是在精神空间才得以存在的现实。在整个"现代水墨"还较多地处于表现性描绘的时候，邵戈的这个系列以观念性表现显出了与众不同之处。他的水墨语言所具有的强力特征，让人看到，他的冲动不是与无奈，而是与希望联系在一起的。（范迪安）

　　邵戈在水墨语言上重视的是黑、白、灰的效果，在许多画家那里，"黑"与"白"是主要的语言要素，黑白关系是主要的结构关系，而邵戈则特别地看重了"灰"，用"灰"色作为作品整体的背景，使画面上的形象在这个背景中生发与运动，这种语言方式一方面使艺术主题得到恰如其分的表示，渲染了基本的氛围，另一方面又使黑和白在对比中更加明显地形成尖锐的视觉要素。除了留纸质的白色之外，邵戈还在画中运用了粉色的白，那些分布在结构中的白色亮点，形成了醒目的精神化的光斑，使黑、白、灰构成的世界具有丰富的意味。

　　为了使有限的水墨语言在单纯中显出丰富性，邵戈还拉开了黑、白、灰的肌理效果。他画中的"灰"通常是用水多而且作透明的渲染，有一种优美的亚光效果，而着力用墨之处则采用综合技法，使黑色的肌理呈现强烈的表现性。他的作品基本上不用颜色或极少地用色，但却有一种色彩的气氛，这种色彩感是精神性的体现。

　　水墨的传统感觉已经给我们留下丰厚的遗产，"现代水墨"画家对水墨的感觉首先从传统感觉中得来，随着经验的增长，水墨的传统感觉有可能更加坚实，这便与"现代水墨"所谋求的观念嬗变形成矛盾。因此，许多画家都努力通过水墨语言的实验，使水墨的方式与变革的观念相辅相成。邵戈也是在语言实验的过程中逐步建立起水墨的现代感觉，他画的"内容"本属精神空间，造型无"法"可依，这就要求他在大量的实践中找到新的表现方式。对黑、白、灰结构的追求，使他获得了具有现代特征的水墨感觉。(范迪安)

群众　纸本水墨　60×80cm　1998年　　　　　　　　　　　　　周　湧

　　周湧的水墨创作所关注的是每一个严肃的当代艺术家都会关注的课题：中国画艺术到底具不具备对当代文化问题和社会问题发言的权利和能力。这个课题的艰巨性在于它不仅要求艺术家真正掌握中国画这门语言的历史属性，还要求他们真正了解中国文化中那些真正具有价值的当代问题。周涌的作品表现出了对这个课题的富有挑战性的热情和智慧，一方面，他坚持在中国画内在的语言气质和技术方式中去寻找解决问题的理性基础，这使他的作品充满了极强的历史意识；另一方面，他又坚持将水墨艺术纳入到当代文化问题的思考过程当中，这又使他的作品具有极强的批判色彩。当然，也正是因为这种艺术态度，使他的作品中存在着一些十分强烈和矛盾的美学因素，从而为我们提供了一种富于挑战性的视觉经验。（黄　专）

无题(之一)　　　纸本水墨　97×92cm　1998年　　　　　　　　　　　　　　　　　　　　　罗平安

　　罗平安的艺术风格可以概括为：以独特的点线符号和具有现代意味的平面构成图式，丰富深沉的整体色调，表现他心中那苍凉、粗犷、绚丽、神奇的北方山水。他在营造点线符号时，非常重视用笔。为了追求力度和平面构成的形式感，他以中锋用笔为主，舍弃了文人画用笔提按转折和用墨浓淡干湿的诸多变化。他谨慎地把握着中国式的意象造型方式，寻求点线符号和表现对象之间、主观意象和客观形象之间的恰当契合。他以中国式的固有色为基调，吸收西方绘画冷暖对比的手法，力求画面色彩的丰富变化和整体色调的单纯统一。他经过长期的体验和探索，最后把生活的感受点收缩到一个地域范围(陕北榆林黄土高原和沙漠地区)，同时又把艺术表现的触角扩大到古今中外(既有中西传统观念又有现代意识)。

　　罗平安是20世纪80年代后期较早形成个性化、风格化的画家。个性化、风格化形成之后怎么办？罗平安不主张无休止地求新求变，而是不断地完善和深化。多年来不是"上山下乡"调整心态，就是"深居简出"笔耕不辍，不断把个性化风格向极致推进。（崔振宽）

137

灵光　　纸本水墨　200×200cm　1998年　　　　　　　　　　　　　　　　　　　　　　　张　羽

　　我所尝试使用的是一种极其单纯的，并带有一定综合性的表现方法，但过程却是繁琐复杂的。所谓繁琐，就是从始至终都在很单纯的皴、写、擦、染中反反复复，同时又反复多遍的喷染。当然，这一切都是因为表达的需要，也只有如此，水墨极为丰富的表情及不可替代性才能充分的呈现。在近几年的创作中，我舍弃色彩，坚持使用浓郁的墨色，并有意放大墨的能量。追求水墨在极黑的墨色中的微妙变化，获取在这个层面法度上难以实现的通透感与厚重的量感，并使水墨在自律性运动中，提高人为的控制力，阻断它的随意性流变。通过这些表现技法，努力在纯视觉空间关系中，实现水墨富有韵律感的形式构成及精神表达，而抽象水墨应该说是在对水墨的充分理解中，在综合经验的把握下(心理、技术)，在现代艺术、现代视觉经验的启发下的结果。

　　我作品中的图式极为明确，残圆、破方及运动中的碎片，在声、光的笼罩下，在黑色的背景中呈现出旋转、飘浮的宇宙景观。残圆、破方在飘浮的状态中，其内部本身由于脆弱形成的碎裂，以至出现分崩的碎片，在其中共生，整个作品给人的是一种撞击心灵的感觉，带出恐惧与不安。我只有以此图式符号，通过冲突、碎裂、飘浮、无序、交错来言说我内心深处所感到的人性中特有的焦虑与不安、复杂与痛感。

马儿哟，你慢些走·落日　　纸本水墨　200×193cm　1998年　　　　　　　　　　赵 奇

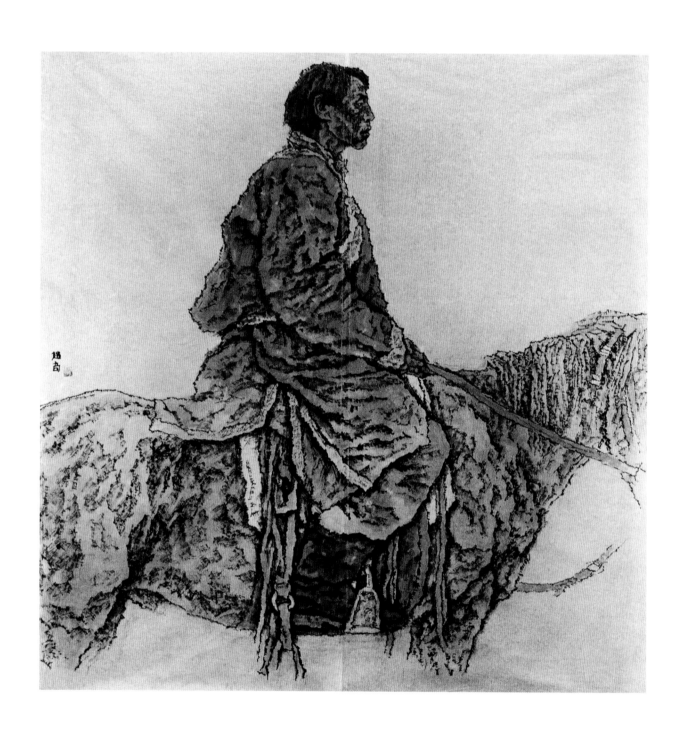

　　始终把目光和笔触面向人、面向历史，还现实主义艺术本来面目，在回眸历史与直面人生的认知途径方面，融合多种价值尺度、审视角度和把握方式，这是赵奇现实主义艺术的本原含义。

　　在一个物质至上的时代，在一个缺少彼岸的世俗生活氛围中，在一个被"后现代"文化幻象切割零散的文化秩序中，在一个无可逾越的前工业化历史途程中，人们对现实主义艺术有着极大的曲解和误读，在此情势下，返观赵奇的现实主义艺术道路，便发现这也许是一种真正具有历史眼光和真实价值的选择。（恩　荐）

抽象系列（之九）　　纸本水墨、丙烯等　400×780cm　1998年　　　　　　　　　胡又笨

　　我是以材料为切入点的。当我穿过巴黎的马路时，当我在农村田野游逛时，当我见到断壁残垣、断裂的土坡时，我都能产生无限联想，仿佛一幅奇特的图画浮现在眼前。我对很多现成材料产生兴趣，从而激发我的创作灵感。

　　我的作品是我整体精神的体现，我从小生活在太行山中，太行山雄浑的气派，从小就感染着我，云水、山雾、水气交融在一起，用东方水墨表现尤为准确，就像油画表现西方理性一样。东方佛、道、儒伟大哲学思想是非常神秘的，如何将它表现在艺术上并将其推向极致是我毕生愿望。

　　谈中国绘画我们今天的艺术家总是不满足于传统中国艺术的小情小调，总想表现宏大的气势，但是近百年来对中国艺术的改造，并都没有达到其目的，东方民族，有其自己的发展史及哲学体系，我们的艺术作品为什么不能以雷霆万钧之力震撼西方呢？

雨歇　　纸本水墨　89×180cm　1998年　　　　　　　　　　　　　　　　　　　姜宝林

作为当代中国画坛有影响的山水画家，姜宝林早在 20 世纪 80 年代就以其风格强烈的白描山水画引人注意。对于姜宝林白描山水画的评价长期以来分歧很大，一些人认为，姜宝林的白描山水已不是传统意义上的山水画，对于先后毕业于浙江美术学院中国画系(今中国美术学院)、中央美术学院山水研究生班的姜宝林来说，"舍弃"其扎实的传统功力，而转向白描山水创作，是扬"短"避"长"，太不值得。但更多的人认为，姜宝林的白描山水强化线条的作用。注重装饰美、重复美，其画富于视觉冲击力，作品单纯、质朴、自然、大气。虽评价不一，但姜宝林的白描山水受到了不少人的欣赏确是事实，特别是他的画受到国际艺坛的关注，一些国外学者对其作品予以高度评价。还有一些人认为，这些学者不过是站在西方文化的立场上作出反应。(王　平)

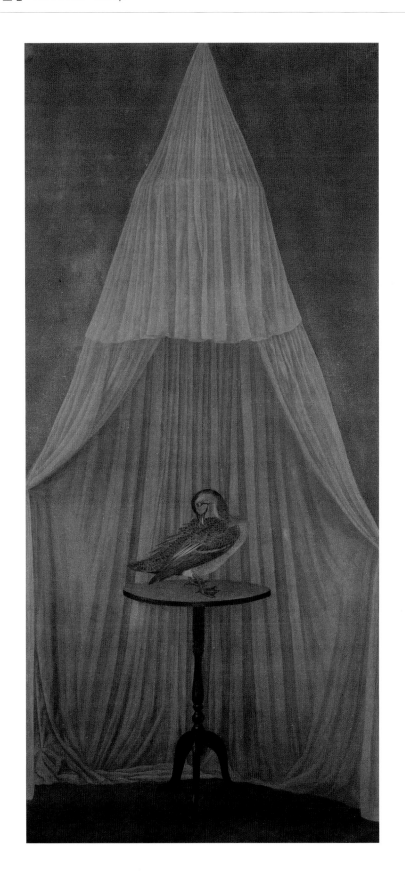

　　徐累这批纸本"国画"的自我设限仅止于国画工具，余皆外求西画规则：阴阳向背，三度空间，造型排除任何形变夸张。双勾部分在性质上是排除表现意图的临摹。但徐累同所谓"国画创新"和"民族风格"这类空泛的概念无瓜葛，他的旨趣无所谓"国画""西画"，要说醉翁之意是在画作的"年龄"上，他要让这些画有陈旧的隔世之感。（陈丹青）

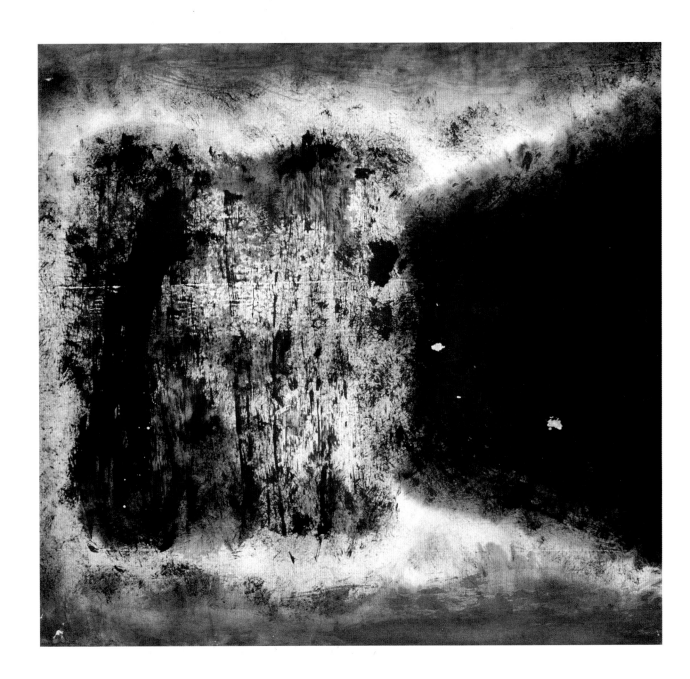

　　阎秉会的作品以狂热的激情和肆意的自我表现作为感情活动的轨迹，用动荡的灵魂和"深刻的片面"直视无可奈何的人生，对抗令人无所适从的现实——对抗我们自己。我感动于他对自由的追求与渴望，在我们这个极为特殊的人文环境里，有这样的渴望就足够了，足以称得上"轰然一声雷"了。（寒　碧）

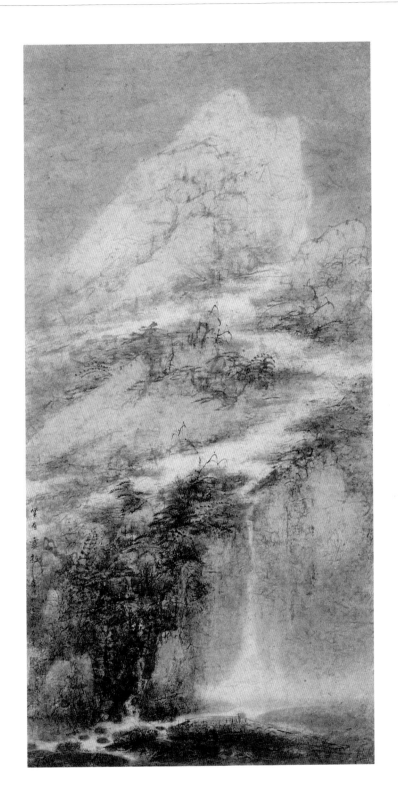

　　常进创造了不同于前人又与古代山水画一脉相承的自家风格：简洁幽眇，淡泊寥廓。寂灭中跃动着生机，恍惚中隐现着风物，山川在静穆中生成变灭，丘壑在虚灵中崭露头角，这是一个似近而实远的空境，是一个无古无今的神境。

　　他的画法不十分写实，总是在略存景象形影的前提下，按性之所近与情之所寄去简化、去生发、去映带，一丘一壑、一草一木，都随神思而变异，仿佛是流动中的凝聚，又蕴含着凝结后的挥散，静而动，近而远。

　　在常进那自家为体、古法为用的山水世界中，高旷而雄秀的山，灵动而诡秘的树，幽奇而冷清的石，迷离而苍茫的空间，湿润而遍生芳草的土地，不舍昼夜而涓涓长流的泉水与久经风化而留下斑驳褶皱的山岩，早已生动有机地交织在一起，展现了作者出实入虚、往来不滞的心理空间，那里有清寂与寥廓、幽邃与混茫、永恒与多变、已知与未解，更有本身就是自然一部分的人与自然的和谐，有着现代西方科学家所努力接近的充满直觉与反思的中国文化精神。(薛永年)

对未来多种征象的感应　　　纸本水墨　74×50cm　1998年　　　　　　　　　　　　　　　　燕柳林

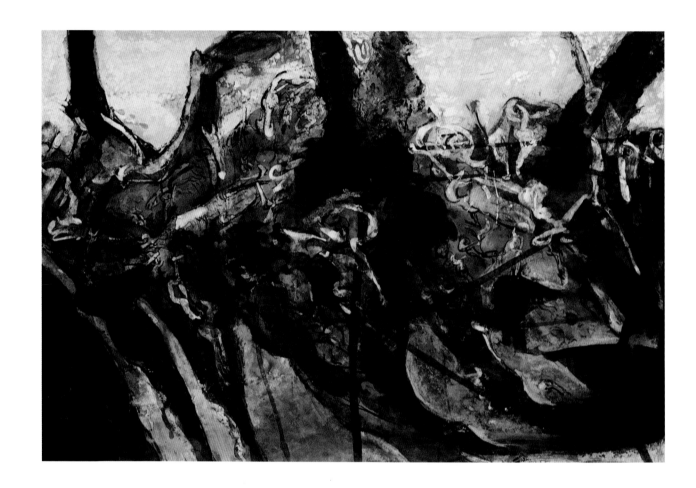

　　燕柳林虽然在幼年时代就喜欢上了画画，但却从来没有进过正规艺术院校，甚至也没有拜师学艺。所以，几乎是无师自通。20余年来，一直是在自学、自练、自画。先是素描速写，后是油画，1987年至今，主要是"软表现"（"心理影像"）水墨。说水墨，又无笔无墨。即不讲传统用笔和用墨，只是把宣纸、笔墨作为媒材和媒介而已。随心所欲地涂抹他的"心理影像"，时而也用墨染，更多的是用线赋形。他的作品，主要构件是千奇百怪的图式符号。这些图式符号与传统文人画的图式几乎是毫无干系。同时也不简单摹仿任何一位西方大师的作品，甚至也没有刻意去做什么手脚。画自心生，率性而作，"但见性情，不见色彩"。抓住了一点（如软器官图式），便不及其余地画呀画的。画了10年，也不改其初衷。所以，他画中的水墨图式符号的标题虽变了不少，但构架却大致相仿。(陈孝信)

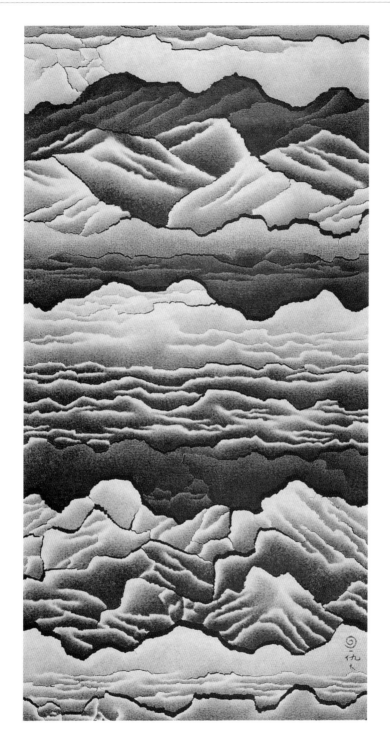

　　静止的裂纹在普通的石头上、木头上、大地上到处可见，其实它是不存在的。它永远在时间和空间中不停地演变、运动，所以"裂变"二字应联在一起，在生活中我们能直接看到的裂变只是很少的一部分，更多更广泛的"裂变"形式需要依靠我们的想像才能有所感悟和体验。从细胞分裂产生生命至能量大爆裂宇宙形成，"裂变"是物质、能量最基本的形式，千变万化，"裂变"使旧的破坏，新的产生，永远如此，裂变即本源。

　　从中国传统美学思想的角度讲，"裂变"也是它的源头，中国远古图腾——龙，就产生于电闪雷鸣、天崩地裂之际，像甲骨文的占卦术，也使用了甲骨"裂变"的自然性即"天意"占凶卦吉。但是，在古代"裂变"的自然美没有得到充分的重视。线条艺术在中国传统艺术中具有独立的审美价值，有充分深入的研究。其最高的境界、最终的目标是"天趣自然"。怎样的线条才是真正属于"天趣自然"的？在传统书法、绘画艺术中一直未能有直截了当的展现，作为艺术的裂变就是真正的"天趣自然"，裂变是自然美，是本源之美。

　　根据我的体验，艺术不是马蒂斯的"安乐椅"，不是毕加索的"鸟叫声"，艺术不是那么的嘻嘻哈哈。艺术是上天赐予人类的第五条肢体，在艰难困苦的人生旅途，艺术是一种力量之泉，它使人格升华。

　　所以《裂变——本源——升华》既是我的艺术的总标题，也是我的艺术思想，也是我的人生哲学。

　　《文明硕果·CD系列》借用了CD固有的视觉效果，但不受物象之拘。尽管CD在画面上已全然失去传统笔墨本来的古意，但作为主体精神的载体，占据了画面的主要位置。显然我所理解、吸收、切入的传统是当下生存的际遇。如是观之，CD归之为我选择的理想形式。在具体的制作中也很简单，从材料入手，运用炳烯、漆、白粉等非一般常用的绘画原料，并尝试用刀刮、喷射、拓印等"做"的表现手法，以刀代笔、计黑当白、涂改再涂改地将CD置入"虚拟"的水墨空间中，造成一种具有浮游感的触觉效果。当然，这些手法的运用也是建立在宣纸的承受力上，即特殊媒材在宣纸上表现的可能性。另外，我如实地把笔、墨、宣纸视作工具和材料，视作物质本身，而不讨论笔墨，也无意再现以笔墨为中心的本质特征。在这当中充盈着我对水墨材质媒介的可能性体验和观念性的种种渗透。我这样做，目的在于摆脱水墨画的诸多局限，同时也摆脱画种固有的文化指向。

　　如果说"团块"的形态在初期阶段孕育了一种混沌的生长意志，在与"框架"形态的合成中扮演了被规范的原始冲动角色。那么，应该说"包装"这一理念则针对着生命力不断膨胀的欲望与社会现代文明的文饰性。我的"包装"借用了流行时装的一些形态，当我觉着自己忽然成了为异形的团块打点服装的设计师时，心中不禁大乐。这一意象刺激了我的想像力，我说过"形而上必合于形而下"，我最终是要介入实在世界的，但我的介入一定要带着我多年的形而上意志及想像力修炼的主观性。在水墨中我不是描述者，不是游戏者，也不是批判者，而是一位自我精神分析者。我藉此图流露出对生命力健康与邪恶同体性的敬畏。

　　画家高度运用了自然中的意象符号，山、水、树、石都作为画家的情感载体，来表达画家对原生自然的热爱，此外，画家还用象征的手法还自然以诗意的本色，用哲学的图式阐述对道的体悟。本作品之中着意突出了"宁静"之美，画面充满神秘、玄妙、肃穆、空灵、神圣、永恒的意味。（徐　可）

行色匆匆　　纸本水墨及综合材料　230×200cm　1999年　　　　　　　　　　　　　　　　　冯　斌

　　冯斌对于中国画的认识和实践,具有世界文化交流背景下的紧迫意识,这使他将自己的创作,自觉地作为对中国画传统的提问和再认识。在西藏建筑与喇嘛系列作品中,冯斌将人物的形象与建筑物都作为一种媒介,来表达自己对传统文化与宗教历史的感受。另一方面,他通过中国画材料、手法的多样性试验,进一步回溯中国画的早期传统,媒介本身的转换使用,也预示着冯斌对中国画现代转型的清醒认识和执着努力。在冯斌那里,对于明清以来高度成熟的水墨写意画的笔墨趣味和程式化的范式技术的自觉超越,实际上是先行牺牲某种传统规范,进而在广泛的视野中重新探寻当代中国画的文化位置。(殷双喜)

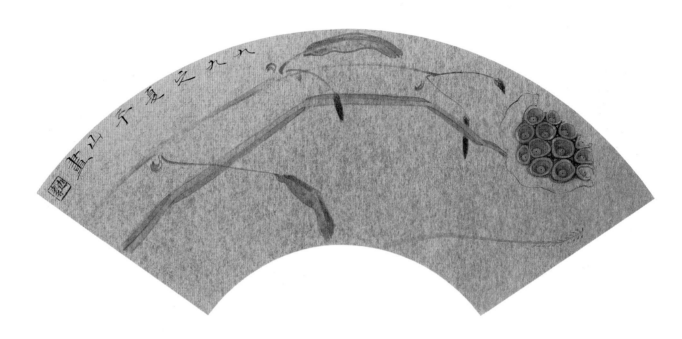

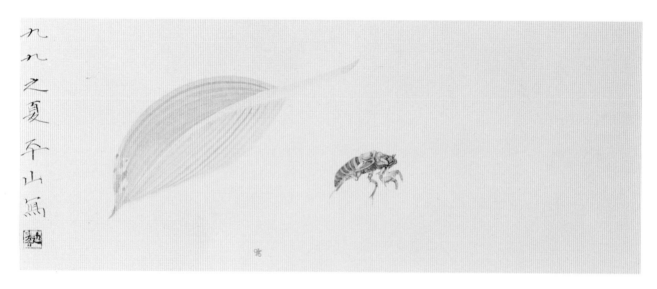

在继承传统的同时，如何创造新的绘画语言，一直是富于探索精神的新一代中国画家面临的课题。北京青年画家边平山在这方面，以自己独特的风格作了有价值的尝试。

我们在看他的中国画时，首先被他那简约、含蓄的氛围所吸引。这是传统文人画的典型风格。

可特别引起我们注意的是，一向在中国画受重视的背景的空白，却被他大胆地推到了显著的中心位置，看他的画，一下子闯入我们眼睛的就是那一片广漠而突兀的空白，而通常被画家安置在中心位置的景物，则往往被他有意地移向边缘，甚至挤出画框。

我们看这些画时有一种奇特的视觉和心理效果，画面的景物虽被展露得十分简约，可托起它们的一大片空白，却使这些景物在我们的想象中有了无限可能的延伸。

画家还非常注重墨色淡浓和轻重的强烈对比。边平山作为一个当代中国画家，他显然还受到了西方画风的影响。他在画中对景物的切割和组合，不仅使我们看到西方古典风景静物画的某种风格，而且还使我们联想起抽象派大师康定斯基关于点、线、面的抽象主义绘画理论和西班牙现代主义画家米罗在构图中表现出来的音乐性和韵律节奏感。

我们看边平山的画，不仅要用眼睛，而且要用心灵，不能被动地观看，而且要用自己的想象去丰富，去倾听。这就如唐代诗人王维的富有禅意的诗句："空山不见人，但闻人语声。"（忻江敏）

越墙而过　　纸本水墨　135×135cm　1999年　　　　　　　　　　　　　　　　　　　吕　鹏

　　吕鹏把工笔重彩的绘画样式转呈为介入当代社会文化问题的文化形式，把原本十分俗气、甚至与当代绘画根本没有任何联系的民俗的风格样式，提升成为当代文化含量极高的有强烈视觉冲击力的当代性图像。他的工作告诉我们：任何一种样式都可能拥有当代性，核心是图像学的价值转换。（马钦忠）

惑　　纸本水墨　121×104cm　1999年　　　　　　　　　　　　　　　　　　　　　　　刘一原

　　这是一幅充满困惑与焦虑的图画。白色的布带无力包紧被破坏而受伤的环境，黑色线条与白色线条相互纠缠，紊乱不安，躁动的笔墨所显现的风景是一种抽象还是一种写实？是梦中对现实的思考还是现实中对生态的写照？

迷离错置的空间　　纸本水墨　138×138cm　1999年　　　　　　　　刘子建

　　像恬静与和谐诗意地活在了过去时代的图像里一样，我们这个因数字化生存而垃圾疯长的时代亦应有它自己的图像。能为这个时代打下手印的，不一定是纪实性图片，那些具象和片断的东西，越具体越显得局部和片面。有一股像酒糟散发出的气味，浓浓地凝结在时代的空气里，看不见却能嗅出来。只有从现实中感性地抽取抽象的因素，在虚拟的空间中构成充满对抗、碰撞、毁灭的景观，才能捕捉住这种气味而接近现实的真相。

　　没有比用现成品直接拓印得到的痕迹能更直观地和我们所处的环境发生关联。在我们的生活中到处充斥着各式各样的垃圾，它们的痕迹令我着迷。通过拓印将之转移到画面上，这些冰冷又机械的印痕应和几何体锐利的硬边，与水墨的自律性运动形成对抗与碰撞，构成视觉上的张力，以强调数字化生存对生活强硬插入的印象。

流星雨　　纸本水墨　230×170cm　1999年　　　　　　　　　　　　　　　　　刘庆和

　　《流星雨》并非是记录某一事件。而是借流星雨这一自然景观，反映出时下现代人对待社会，对待人生，尤其是对待自然的态度。画面中一群都市青年坐在远离闹市的山顶，遥望昏暗的天际，寻找流星将要带来的希望和诱惑。反映出现代人的生活与自然之间的距离以及人们渴望了解自然，与自然沟通的心情。画面中出现的楼群、锁链及光影效果等都打下了都市的烙印。远处夜空和山峦以及飘忽不定的云雾笼罩在人物的周围，增强了画面浑然的气氛。同时，也是一次利用传统水墨方式表现现代人生活的有益尝试。

春禽　　纸本工笔　65×45cm　1999年　　　　　　　　　　　　　　　　　江宏伟

　　对江宏伟作品的理解和研究不能只限于画家至诚热爱并深入地研究宋画这一"古代时限，"更应该注意到他成长的现实背景：受过正规的学院式教育并长期在艺术学院从事教学工作。一个多元、交流、开放的现代社会对他产生的影响也是不可忽视的。江宏伟对西方从古至今的大师们有着同样的敬意。他作品中那些梦幻般的色彩以及各种用以营造氛围的手段，与其说是对传统技法的继承发扬，倒不如说是受西方艺术的影响使然。（漠　及）

春天的色彩　　纸本水墨　200×180cm　1999年　　　　　　　　　　　　　　　　　汤集祥

　　　　这是献给祖国改革开放新时代的作品。改革开放的的确确真真实实改变着许许多多的方面。但我们原先习惯的绘画路数实在无法表现她。思考、构思了好一段时间，终于从充斥我们日常生活中的衣食住行广告中得出灵感，把众多的生活用品罗列出来，组成一个画面，弄成一张画。好像倒也有点我们过去想都不敢想的生活记录。梦已成真。

三个吸烟的男人　纸本水墨　97×135cm　1999年　　　　　　　　　　纪京宁

　　画面中的情景，在北方是很常见的。几个男人凑在一起，先吸烟再说话，他们或坐或站，大口地吞着烟，有时在室内烟雾浓得几乎看不清他们的脸，使他们看上去心事重重，深沉而迷茫。他们有时通过吸烟来缓解心中的压力，有时通过吸烟抑制心中的兴奋，有时通过吸烟来掩饰内心的尴尬，这个动作已远远超出一般的过个烟瘾。我想表现几个在一起吸烟的男人的沉重、无奈和迷茫的内心世界，通过他们的动作和背景的处理来增强这种压抑的因素。减掉日常生活中具象的东西，只给他们留下仅能坐或站的空间，而且只是冰冷的台阶，空气中弥漫的烟雾使画面模糊而压抑，中年男人厚重的身影和他们呆滞的眼神，希望能表现我们身边的这些生活得很沉重的男人。

　　人物造型上的诙谐是最体现李津才气的地方，李津笔下人物诙谐把握的是既丑丑的，又是很可爱的，生动的和好玩的，而且这种丑得可爱的造型，又不漫画化。我觉得李津对他笔下的人物的"神"总有特别的个人感觉，而这个"神"既是被刻画的人物的，更是李津自己独有的人文感觉。（栗宪庭）

　　在中国人的艺术精神中，由艺进道，得意忘言是使本心逐渐澄明朗现的体悟，更是弃绝杂念，身心同游的修行。

　　李华生独步艺坛多年，才艺双绝。是画人，也是诗人。说他是画人，是因为他精于笔墨，功夫老到；说他是诗人，是说他放浪形骸，自求真趣。有胆识、有手段、有魄力、有道心、有凡心、亦有童心。

　　与众多现代水墨的探索者不同，李华生是从新文人画极境转入现代水墨创作的。以他那样一种恣意张狂的个性和强烈的浪漫气质来说，这种断绝退路，改弦易辙的转向决非易事。

　　1998年10月至1999年12月间创作的这批作品，他以一种从容不迫的制作性和秩序感将现代水墨的精神与形式逼至极简，他用记日记的方法，收视返听，专注于墨线的书写排列，每天在宣纸上画线，或积点成线，或积线成网，或积网成象，层层叠加，反复书写，直入空无之境。修身与体道并用于心，秩序与自由合而为一。其中虽有西方极少主义的参悟点化，但其所呈现出的精神境界与境外之象，却更多的与明清文人画以前的中国文化的远古源头相通。这是肉身修持的结果。

　　现代水墨在当代中国的实验当更具本土精神与开放性，惟其如此才能在中国文化的现代性重建过程中发挥一种不可替代的作用，从而丰富我们对传统中国文化的创造性认知，同时也开启另外一种更具原创意义的、通向未来的艺术实验的可能性，从这个意义上来讲，李华生的这些作品值得我们认真看待和深思。（管郁达）

股票！股票！　　纸本水墨　350×700cm　1999年　　　　　　　　　　　　　　　　　　　　李孝萱

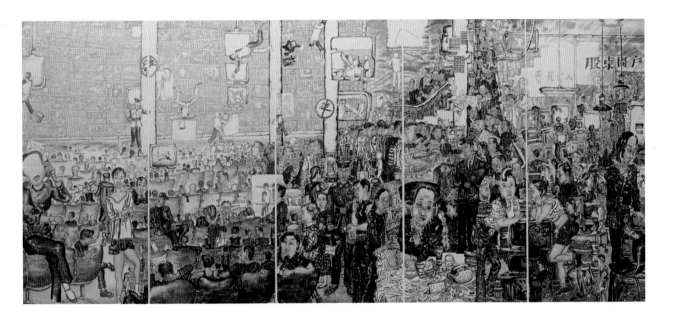

　　《股票！股票！》一幅画反映了当下我们的股票市场，从这一角度透视当代人的基本心理。

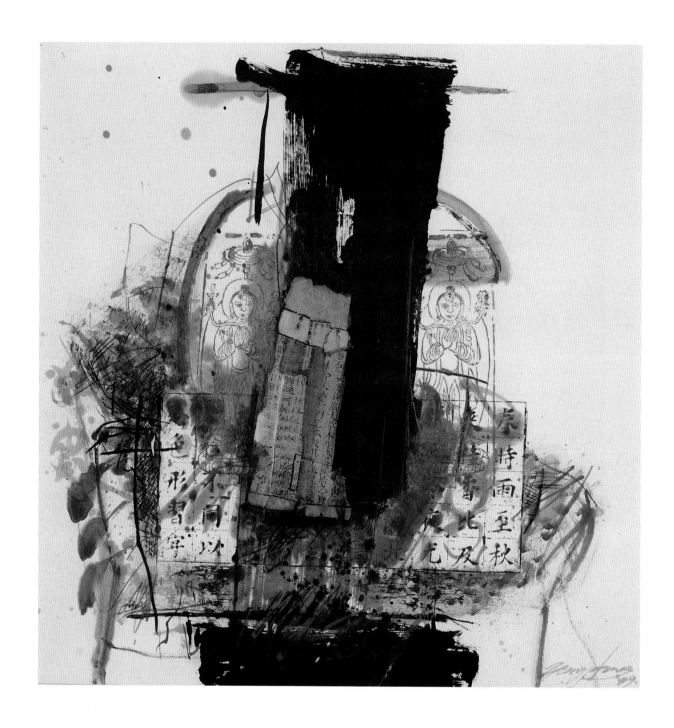

　　记忆总是支离破碎的，但这些支离破碎的记忆往往在人的意识里起作用。尤其随着人的经历和阅历的增长，记忆的重叠和延续形成了某种经验的脉络，因此，即使记忆时常不会为人特别去把握，它却是一个不可忽视的存在。在作品《历史记忆之一》在图式处理上，看似是将一些历史符号随意组合，但在创作者看来，着力把握涌现于脑海里的"记忆"不仅是潜意识的一种反映，也是当下某种情境的必然回应。为什么此时此刻会出现历史的片断？为什么今天会有那么多历史的失落感？这些互不相干的外部因素，本质却有着它必然的联系。重视和正视这类稍纵即逝的"记忆"，未必不是肯定人存在价值的一种呼唤。

　　《历史记忆之一》在创作上选择了"碑"式的造型和"窗"形的结构，在创作理念上是隐寓着对"经典"与"世俗"的某种文化批判。作者将"碑"与"窗"在形态上处理成重叠式，隐含着一种对过程和结果的再认识之需要，而在水墨艺术程式的应用上，并不拘泥于传统美学标准，而借用了西方结构主义的美学元素，其旨在传递视觉图式的创造性组合会更使观众有效地接受信息，并参与其间而使作品在文化内涵上得到延伸。

　　作抽象水墨十几年，主题几乎都是"历史"、"传统"格式，与手法虽有小小的变化和发展，但内在关注脉络始终如一。绘画语言与媒介是绘画走向当代的主要问题之一。鉴于中国画媒介的相对单一性，十多年前，凭着年轻气盛，在试验了多种纸后，终于把布、板作了衬底，把铁、木、油、蜡及其他不可思议之物搬到了画面。当时，自以为作品便有了"力度"和"发展"。现在看来，力度可以是一座山，也可是一滴水、一根线、一颗尘土。至于"发展"，用墨在纸上画，虽表面上看与二千年前未有二致，但也可以有发展的。于是近几年，我几乎就主要是在宣纸上画，不是用的笔墨，偶尔也用一点色。传统的山、水、树、房为了表述的简洁有力，都已成了被大大主观归纳了的符号，于是在我的抽象水墨中，也建立了自己的符号系统：山、水、树、草、生命代码及文字。而文字之所以被我大大看重，主要是由于文字是每个国家、民族最为显著的特点，汉字尤其如此。至于汉字是用抑扬顿挫的书法形成出现，还是用近乎呆板的宋体字则无关紧要——印刷术与活字印刷不还是我们引以为荣的重要发明么！要印刷，字体就要规范，——宋体字可以作为此种文明与发明的象征。

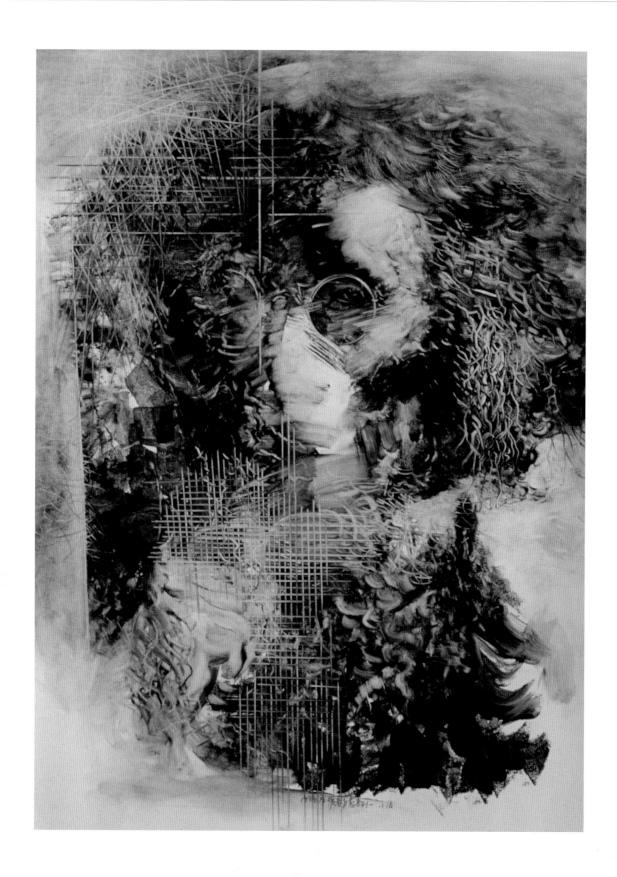

伤者自愈系列　　纸本水墨　120×90cm　1999年　　　　　　　　　　　　　茅小浪

　　　现代意义不是从天而降，也不是一味"拿来主义"地七拼八凑，而应在自觉推进与自身演变的同时，广泛而有效地吸收，并要经过原发的创造过程及"静观默想"的中间学术状态来加以实现。

　　　创造的真品格是自觉和毫不犹豫地将"已经拥有的"逐渐放弃，而把兴趣不断投入到陌生的和未知的领域中去。

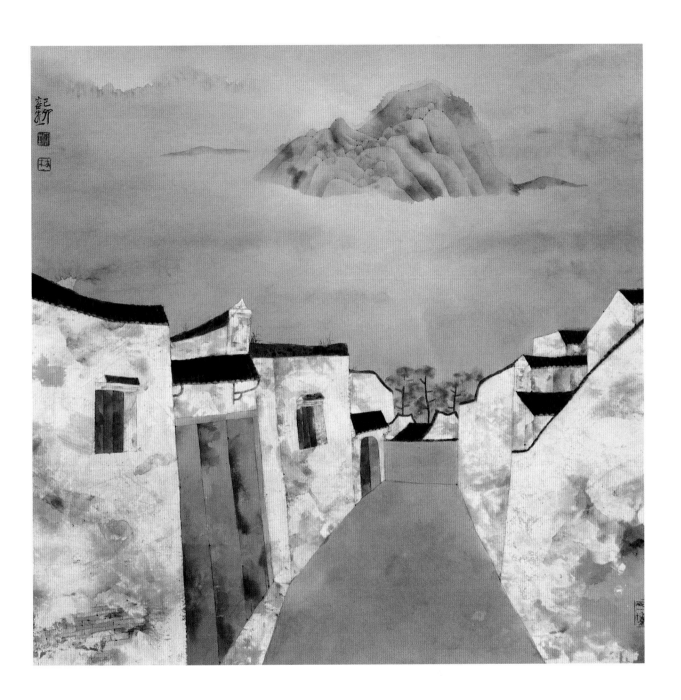

　　容生的工笔重彩山水画几乎全以闽北民居(间或也有闽西土楼)为主题,浓缩了独具特色的建筑美感及生活情调:一座苍苔斑驳的庭院、贴着红联的门洞、窗前或墙头养着盆花、偶尔檐下挂个鸟笼、门道里停辆自行车、园里宅后种些花木或蔬菜、蓝天白云倒映在屋前池塘……日光熹微、没有风、也没有人影、时间凝固了,一切笼罩在悠闲、恬静与平和的浓郁情调中,那是一种令人向往的桃源境界。然而它却不是艺术虚构,是画家深入生活,面对真实的家居产生的诗意感受。或者说,他用艺术筛选净化了生活真实,把它们酿成醉人的春醪。为了达到高浓度的艺术效果,画中的建筑造型被高度地概括和巧妙地变形,然后随心所欲地根据立意的需要剪裁组合;布局虽有某些传统成份但更多地应用了现代构成知识,简练的景物借助精到的勾染和丰富的肌理来加强耐看性。这一切使作品焕发出鲜明的现代气息,同时又具有浓厚的装饰性。装饰性是中国画的本质特性之一,它使容生的重彩山水依然具备鲜明的中国特色。而这种装饰性又被控制得恰到好处,不至于像当代许多工笔山水画因装饰过度而沦为装饰画。画中所用的艺术语言,依旧和早期水墨作品一样,是心平气和从容自在地"娓娓而谈"的。虽有景物变形而不夸张,有色彩对比而不刺激,有装饰加工而不造作,有特技制作而不炫耀。巧而厚重,工而写意,沉着温馨, 不务奇诞而才情毕现,常常令人赏玩得不忍释手。(洪惠镇)

静观之图　　纸本彩墨　107×78cm　1999年　　　　　　　　　　　　　郑　强

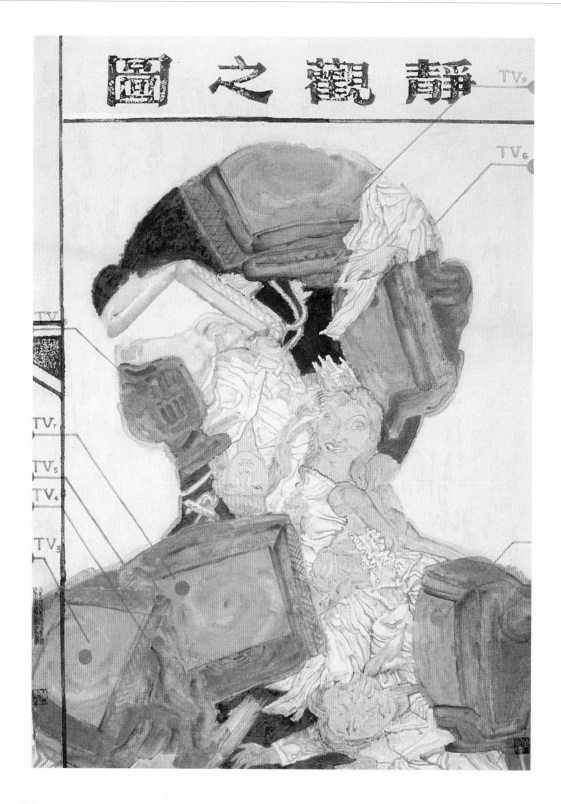

　　《静观之图》是不美的和枯燥的，违背了"美术即美"的传统原则。在作品中，作者试图表达出无节制的物欲对人的异化及工业化对人天性的侵蚀。它顶多只是理性大于情感的"议论文"，与抒情和优美无关。
　　它是拼装而成的。借用了中国古代传统针灸图和相命书插图的形式，加进自己一些臆想的形象，用这种七拼八凑的样式，极力证明自己的中国身份，企图造成一种既传统又现代的印象。
　　它无法归类。作品既不是写意，也不能算是工笔。它无宗无门，并滥用色彩和拓印手法，破坏了中国画的单纯与意境。因此，它可能永远进不了中国画的殿堂。
　　整幅作品趋向荒诞不经，局部又画了一些真实的形象或不太真实的形象，还随手加进了一些如条形码、CIH病毒、TV等符号，让人感到晦涩难辨，使观赏美术作品时的愉悦感和趣味性大打折扣，因此，应该向观众致歉。

嶂石岩·99年印象——蜥　　纸本水墨　50×50cm　1999年　　　　　　　　　　张　进

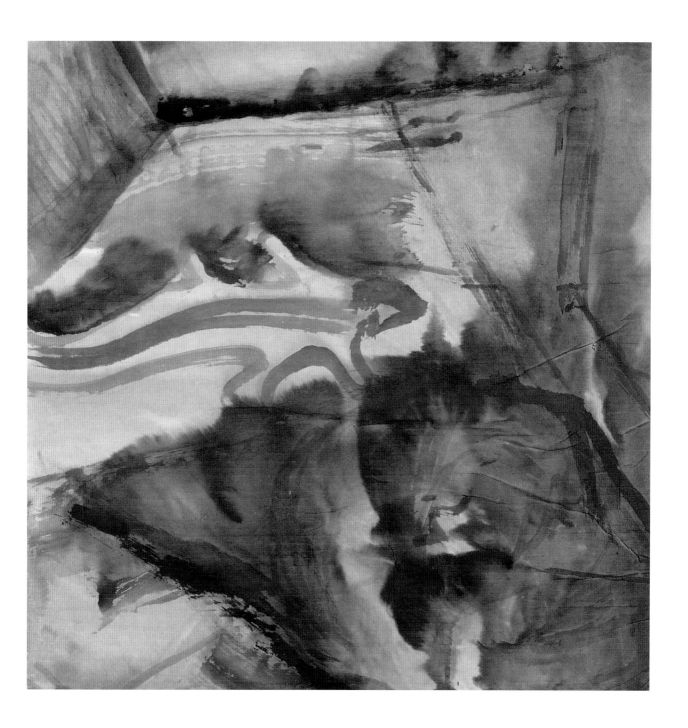

人有各种情致，画有不同风格。

我不喜欢与自然有对抗性或过分强调人的因素而忽视自然本身赐予人阳光、雨露和生机的言论。

我所崇尚的是"天人合一"，这一道教思想的贡献超越时空并始终指导人类与自然和谐相处、相互依存，这是传统文化与现代科学都要遵循的根本。

基于这种认识，更源于我在密林深处的体验——人的感情与灵性在自然中融洽和苏醒，以及摆脱都市生活的紧张与挤压而回归山野的精神快乐与解放，可以说这种在自然漫游中获得感性与野性延展的结果，是由研究"物"化的过程逐渐进入到神秘的、原始的和自由的"景象"之中，而这种"景象"之所以是神秘和自然的，个人化和难以读懂的，在我看来，那是因为，人们更需要在这水墨图式的"景象"中读出自然世界与人文世界共生、共存的道理。

这条路我走了20年，如果没有西方现代艺术的启迪它将是传统的，没有传统文化的基奠它将是西化的，没有自然万物的造化它将是伪饰和苍白的。

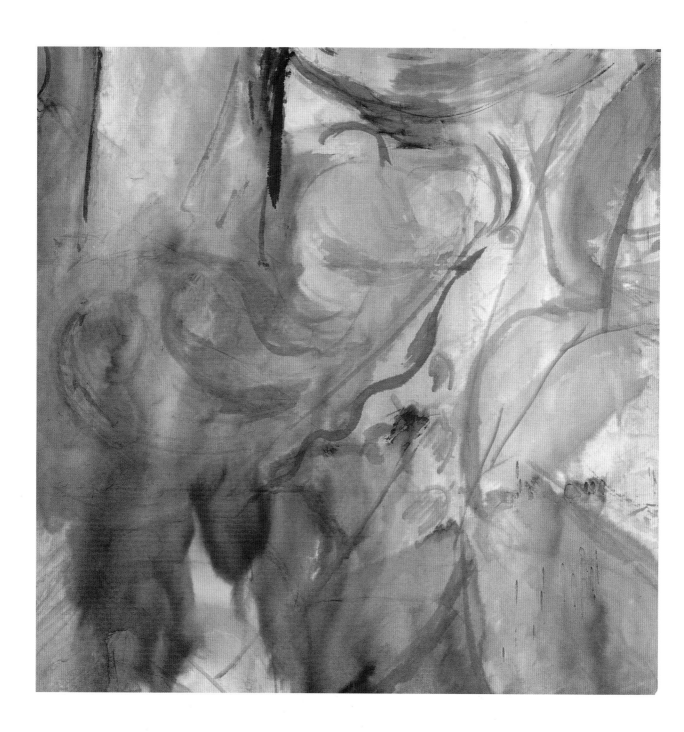

嶂石岩·99年印象——蝶　　纸本水墨　70×70cm　1999年　　　　　　　　　　张　进

佛尔蒙特3号　　纸本水墨　193×105cm　1999年　　　　　　　　　　　　　　　　　姜宝林

　　从美术史的角度看，姜宝林的探索是具有学术和艺术本体层面上的先锋意识的，如果说，本世纪以来的识见之士曾引进或吸收西方绘画的造型、色彩乃至现代艺术的成就以达到发展中国画的良愿，那么，姜宝林则是本着明确的传统艺术主体意识，更广泛地吸收、借鉴西方现代艺术的成就，同时，正如张仃先生所说："近年来，宝林作品面目很多……但不论怎么变，却万变不离其宗——仍然未脱离开中国笔墨。"确实，不论是姜宝林"白描山水"一类的"白宝林"，还是以积墨法写出来的那黑得发亮、黑得透明的"黑宝林"，它们都在给观众强烈的视觉冲击的同时，让人体味到他那耐人寻味的笔墨韵味。也就是说，他所变的只是形貌，不变的是他对传统笔墨精神的追索之心。(王　平)

　　与消极遁世、讳谈现实的传统水墨画家不同，黄一瀚近期在进行水墨创作时，凭着艺术家的敏感与良知，自觉地把艺术视角放在了都市商业文化、电子网络文化、卡通流行文化与由高科技带来的"后人类"文化中，并且以一个知识分子的独立的立场去体验、去反省、去批判，结果他用实际行动为中国画争取了对社会现实问题的发言权。(黎　川)

中国新新人类·卡通一代——玩转生活　　纸本水墨　248×246cm　1999年　　　　　　　　　黄一瀚

　　在艺术表现上，黄一瀚大胆吸收了广告、电脑以及卡通的处理手法，这使得他的作品在风格样式上与所有传统的、现代的水墨画创作完全不同。比如他作品中的人物头像就是用类似广告摄影的手法加以处理的，方法是先将脸部、手部用水浸润，然后再均匀地染上黄色，继而用精细的写实手法勾勒出细部；又比如他画中的卡通明星、西式玩具以及部分人手完全是用动画式的手法画出来的，而人物的着衣处则是努力将传统的笔墨处理手法与电脑的碎片感觉相结合。细心的观众可以发现，在黄一瀚的作品中，技法往往是混杂共生的，而且造成了异样的感觉与强烈的视觉冲击力。(黎　川)

姿态　　纸本工笔　69×74cm　1999年　　　　　　　　　　　　　　　　　崔　进

　　用"翩若惊鸿，婉若游龙"一类的字眼来形容崔进作品的气息并不为过，但这只停留在古典审美的层面上，崔进作品的魅力在于其所隐含的人在现代社会中的不适与逃避意识。逃避的表现是回避激烈的形体运动、回避冲动的情绪、回避公众社会的物像，甚至回避对自身的追问，而以阴柔、自我满足的快慰进入私语状态，只在暗示一种无涉于他人的喃喃私语。我认为崔进正是在这种基调中确立了自己作品的精神指向，也确立了他既有别于传统、也不刻意追求现代的独特风格。(顾丞峰)

　　人生在世，难免纠缠——尽管其中也不乏可歌可泣之处，但它的悲剧色彩是显而易见的，人性的扭曲、生命的污染，可以说在形形色色的纠缠中体现得淋漓尽致。人们在那剪不断、理还乱的情境中的挣扎是何等痛苦，超脱又是何等的艰难！

　　在我看来，纠缠，蕴含着人生命境界的升华以及人与自然等深刻的文化命题，是一种广泛存在的生命矛盾运动方式，对于该情境的表现，"之乎者也"、"OK"及其他一些学舌式的言语都是无能为力的，必须把握其深层的本质特征，创造出某种恰切的语汇，才能直抒胸臆。于是，一种以乱麻般的墨线为主、墨(色)块(多为富有象征意义的图像)，及一些颇含"玄"机之效果的言语形式便在纠缠系列作品中发挥了能动的作用——此事说起来轻松，做起来很难，既需要深切的生命体验感悟，又要有相关的素质和能力。这语汇是笔者形式语言体系中的又一个子系统，它更多地是借助于活生生、鲜灵灵的"语象"，把形式(作品的也是语汇的)与内在精神意蕴(作品的也是语汇的)化合为一，在语言语义境界的升华之中，获得蓬勃而又实在的生命活力。体现在形象塑造方面，是别具匠心的"自缠缠人"样态，在画面的大结构方面，则与"书"的框架融为一体，把富有传奇色彩的纠缠纳入"书"中，发人深省。

　　人生，不就是一部书么！

　　在电子讯息与商业运作高度发展的今天，人的本性也逐渐被物质化、机械化和生产化，这件作品即是作者对这一现象的深刻反思。作品以蛛丝状的线，不断重复着一个个单一的形象——一个类似于机器零件的人形合成品，这里的隐喻是不言自明的。作者在构造这个形象时，显然灌注了自己对生活、对人性的感知，在他看来，人似乎正被机械、电子所吞没，当我们在享受现代工业文明的成果时，也应考虑这种进步对人、对自然的破坏与伤害。
　　作品的诱人之处还有作者笔下那些敏感而灵动的墨线，在这些线条的浓淡组合和纠缠之中，透出一种不易觉察的脆弱感与暴力感。(蒲　菱)

记忆的属性　　纸本水墨及综合材料　190×180cm　1999年　　　　　　　　　　　　魏青吉

　　通过水墨这一媒材，我所表达的是其中的物质和精神。同时，我赋予作品一种新的人文精神，画面成为我各种经验、感觉、思维和记忆出没无常的开阔场所，在具有"悬念"与"泛宗教化"的情景中，蕴含的或许是新的想象、个人激情、潜意识与历史的印迹，当然，也不乏性感与诱惑。

王 川

1953年生于四川省成都市，1982年毕业于四川美术学院国画系。现旅居美国纽约。

王孟奇

1947年生于江苏无锡市，1977年毕业于南京艺术学院美术系中国画专业并留校任教，1986年晋升为副教授，1991年调入广东画院，1992年评为国家一级美术师，1998年调入深圳画院，2000年调入上海大学美术学院任教授。中国美术家协会会员。

王颖生

1963年生于河南沈丘，1983年毕业于河南大学美术系并执教于该系，1995年考取中央美术学院国画系研究生，1997年毕业获硕士学位，现为中国美术家协会会员、中央美术学院壁画系讲师。

王天德

1960年生于上海，1988年毕业于浙江美术学院中国画系。现为复旦大学艺术教育中心副教授、中国美术家协会会员。

王 赞

号木瓜子。1959年出生，籍贯江苏扬州。现为中国美术学院中国画副教授、中国美术学院中国画系副主任、中国美术家协会会员、浙江省美术家协会理事。

王彦萍

1956年出生，1982年毕业于中央美术学院国画系，获学士学位，1989年毕业于中央美术学院并获硕士学位。现任北京工业大学建筑系艺术教研室副教授。

王玉珏

1937年生，祖籍河北玉田，1964年毕业于广州美术学院国画系并留校任教。1972年调入广东省文艺创作室任美术创作员，1978年调入广东画院任专业画家。现为广东画院院长，一级美术师，全国政协第八、九届委员，中国美术家协会理事，中国美术家协会中国画艺委会副主任，广东省美术家协会副主席，广州美术学院院外教授。

王迎春

1942年出生于山西省太原市，1961年于西安美术学院附中毕业，1966年于西安美术学院国画系本科毕业，1978-1980年在中央美术学院研究生班深造，受教于叶浅予、蒋兆和，同年参加中国美术家协会，1981年至今在中国画研究院工作，1986年被评为国家一级美术师。

仇德树

1948年出生于上海，1977年高中毕业，1979年组织"草草画社"，提倡艺术的独创性。1985-1986年，美国波士顿塔荷茨大学该年度访问学者，现为职业画家。

方 土

　　1963年生，广东惠来县人，1986年毕业于广州美术学院中国画系，获学士学位。现为广州画院专职画家、国家二级美术师。

卢禹舜

　　1962年生于哈尔滨，1983年毕业于哈尔滨师范大学美术系并留校任教。现任哈尔滨师范大学副校长，艺术学院院长、教授。黑龙江中华文化发展基金会会长，《振龙美术》主编，中国美术家协会理事，黑龙江省文联副主席、美术家协会主席，黑龙江艺术教育委员会副主任，全国青联委员省政协常委。

冯今松

　　湖北黄陂人，生于1934年，1957年于华中师范大学美术系毕业并留校任教。曾任湖北省美术院副院长、院长。现为国家一级美术师，中国美术家协会中国画艺委会委员、中国画研究院院委。

石 果

　　1953年生于陕西西安，1982年毕业于西安美术学院，1986-1989年任珠海画院副院长。现为自由职业画家。

田黎明

　　1955年生于北京，安徽合肥人。1989年考入卢沉教授研究生，1991年获文学硕士学位。现为中国美术家协会会员（中国画艺委会委员）、中央美术学院学术委员、中国画系副教授、副主任。

边平山

　　1958年生于北京市，结业于中央美术学院国画系、中国艺术研究院、中国画名家研修班。曾任荣宝斋出版社编辑，现客居上海为职业画家。

卢 沉

　　1935年生，江苏苏州人，1951年于苏州美术专科学校学习，1958年毕业于中央美术学院，毕业后留校任教，现退休，为中国美术家协会会员。

冯 斌

　　1962年出生于四川成都，1981年毕业于四川美术学院附中，1985年毕业于四川美术学院中国画系，1991年、1995年曾受邀为荷兰阿姆斯特丹美术学院(The Academy of Fine Arts in Amsterdam)客座教师和访问艺术家。现为四川美术学院副教授、美术馆馆长。

吕 鹏

　　1967年生于北京，1987-1991年在北京师范学院(现北京师范大学)美术系中国画专业学习，1991年获文学学士学位，1991年至今任教于北京教育学院。

朱艾平

　　原名朱爱平，1982年毕业于中国美术学院。现为山东版画家协会副主席、山东省美术馆一级美术师、教授。

朱新建

　　1953年生于南京，1980年毕业于南京艺术学院，并留校任教。现为中国美术家协会会员、职业艺术家。

刘二刚

　　1947年生于江苏镇江，曾就职在镇江国画院18年、工厂8年、《江苏画刊》编辑部8年。1993年结业于中国艺术研究院中国画名家研修班。现为南京书画院专职画家。

朱青生

　　1957年出生于江苏镇江，1978-1982年在南京师范大学美术系油画专业学习并获学士学位，1982-1985年在中央美术学院美术史系攻读硕士学位，1990-1995年在德国海德堡大学美术史研究所攻读博士学位，1985-1987年任中央美术学院助教、讲师，1987年至今任北京大学讲师、副教授、教授。

任　戬

　　1956年生，1987年毕业于鲁迅美术学院获硕士学位，现任教于大连轻工学院艺术设计学院。

刘　彦

　　1965年生于北京，1990年毕业于首都师范大学美术系，主修中国画，1995-1998年入首都师范大学美术系攻读工笔人物硕士学位。现为首都师范大学美术系讲师、北京美术家协会会员。

朱振庚

　　1939年生于江苏徐州，1980年毕业于中央美术学院中国画系研究生班，为中国美术家协会会员、湖北省美术家协会中国画艺委会副主任、华中师范大学美术系教授。

刘一原

　　1942年生于武汉市，1981年毕业于湖北美术学院中国画专业研究生班。现为湖北美术学院中国画系教授，从事山水画和花鸟画教学并致力于现代水墨艺术的创作研究。

刘子建

　　1956年生于湖北沙市，1983年毕业于湖北美术学院并留校任教，1992年在华南师范大学美术系任教，1997年在深圳大学艺术学院任教，现为艺术学院艺术研究所所长、副教授。

刘进安

　　1957年生于河北省大城县，1982年毕业于河北师范大学美术系。现为首都师范大学美术系教授。

关玉良

　　1957年生于黑龙江省望奎县，1979年毕业于哈尔滨师范大学艺术系，1998年调深圳大学艺术学院，为一级美术师。

孙本长

　　1956年生于天津，大专学历，现为天津工艺美术学院副教授、中国美术家协会会员。

刘庆和

　　1961年出生于天津，1981年毕业于天津工艺美术学校，1987年毕业于中央美术学院民间美术系，1989年毕业于中央美术学院中国画系，获硕士学位，现任中央美术学院中国画系副教授。

江宏伟

　　1957年生于江苏无锡市，1974年考入南京艺术学院美术系，1977年毕业留校当教师。现为南京艺术学院美术系副教授。

纪京宁

　　1957年生，1985年毕业于河北师范大学美术系，留校任教至今，1989—1990年结业于中央美术学院国画系。现为河北师范大学美术系副教授。

刘国辉

　　1940年生于江苏苏州市，1956年考入中央美术学院华东分院附中，1967年因"文革"冤案，被流放乍浦劳动改造，1979年"平反"，重返杭州，破格考入浙江美术学院研究生班，毕业后留校任教，现为中国美术学院教授、中国画系主任、院学术委员会副主任、博士生导师、中国美术家协会中国画艺委会委员。

汤集祥

　　1939年生于海南岛，1957年就读于武汉大学法律系，一年后改考广州美术学院版画系被录取，1962年毕业后到著名的佛山民间艺术作坊里学习与研究木版年画、剪纸、陶瓷共8年时间，1978年在岭南美术出版社筹办《画廊》杂志，一年后调入广东画院从事中国画专业创作及理论研究工作，1990年后，淡出艺评，以中国画与油画并重。现为广东画院副院长、一级美术师。

李老十

　　1957年生于哈尔滨，祖籍山东，1987年毕业于哈尔滨师范学校美术专业，并留校任教，1980年于哈尔滨师范大学国画系进修。1985年毕业于中央美术学院民间美术系并获学士学位，1993年参加中国艺术研究院"中国画名家研修班"学习深造。为中国书法家协会会员、中华诗词学会会员，曾任人民美术出版社古典美术编辑室美编。

李少文

　　中央美术学院教授，清华大学美术学院兼职教授，李少文工作室主任，博士生导师，中国美术家协会会员。1942年生，籍贯山东省掖县，1963年毕业于北京艺术学院美术系，1979年考入中央美术学院中国画系研究生班人物画专业，师从叶浅予先生，1980年毕业并留校供职。

李东伟

　　1961年生于广东汕头市，1988年毕业于广州美术学院，现为广州画院专业画家、国家二级美术师。

李乃蔚

　　1957年生，北京人，1978年毕业于湖北美术学院中国画系，1979年到湖北人民出版社任美术编辑，1986调武汉画院任专业画家，国家一级美术师。现为中国美术家协会会员、湖北省美术家协会中国画艺委会委员、武汉美术家协会理事。

李宝林

　　1936年生于吉林省四平市，1958-1963年毕业于中央美术学院中国画系，师从李可染、叶浅予、蒋兆和、李苦禅等大师，1963-1990年任海军专职画家。现为中国画研究院国家一级画家、中国画研究院务委员、中国美术家协会中国画艺术委员会副主任、李可染艺术基金会副理事长兼秘书长、河山画会会长。

李华生

　　1944年生于四川宜宾市，国家一级美术师，现为成都市居民，职业画家。

李伯安

　　1944年生于河南洛阳，1959年考入郑州艺术学院，1961年学校停办后，以画插图、肖像为生，曾当过临时工、小学代课教师等，1969年到洛阳市东风轴承厂当徒工，1975年正式调入河南人民出版社美术编辑室。中国美术家协会会员、河南美术出版社副编审。

李　津

　　号：李三、李小哥。1958年生于天津，1977年毕业于天津工艺美术学校染织专业，1983年毕业于天津美术学院国画系，并留校任教至今，为副教授。1985年赴南京艺术学院进修。

李世南

　　1940年生于上海，1964年先后师从何海霞、石鲁，1985年在湖北省文联任专业画家，1990年在深圳画院任专业画家、为国家一级美术师。

李孝萱

　　1959年生于天津市汉沽区，1982年毕业于天津美术学院。现为天津美术学院中国画系副教授。

杨力舟

　　1957年人西安美术学院附中学习绘画、雕塑，1961年人西安美术学院油画系，1966年本科油画系毕业，1978年考人中央美术学院国画系人物画研究班，1980年以大型国画《黄河在咆哮》、《农乐图》获叶浅予奖学金毕业，后在文化部中国画创作组参与筹建中国画研究院，1989年任中国美术馆常务副馆长、党委副书记。国家一级美术师、中国书法家协会会员、北京市博物馆学会理事、1998年被选为中国美术家协会副主席、中国美术馆馆长。

肖舜之

　　原名肖桂联，1956年生于桂林，1984年毕业于广西艺术学院师范系美术专业，获学士学位，1991年结业于中国美术学院国画系，1990年至1992年参加广州美术学院中国画研究生专业课程进修班。现为广西师范大学艺术系副教授、中国美术家协会会员。

陈向迅

　　1956年生于杭州，1984年于浙江美术学院中国画系山水本科毕业，获文学学士学位，1990年于该系山水硕士研究生毕业，获文学硕士学位。现为中国美术学院中国画系教师。

杨春华

　　祖籍浙江温州，1976年毕业于南京艺术学院美术系版画专业，1980年毕业于中央美术学院版画系研究生班，1981-1988年任无锡书画院专职画师兼副院长，1989年在南京艺术学院任教，曾任美术系主任。现为教授、硕士研究生导师、中国版画家协会理事、江苏分会副会长、中国美术家协会会员。

吴冠中

　　1919年生，1941年毕业于国立杭州艺专，1946年赴法，进巴黎国立高等艺术学校。中央工艺美术学院教授。

陈运权

　　笔名:石泉。1959年生于湖北沙市，1983年毕业于广州美术学院中国画系。现为湖北美术学院国画系副主任、副教授、中国美术家协会会员、湖北美术家协会国画艺委会副主任。

杨劲松

　　1955年出生，湖南湘潭人，1982年毕业于广州美术学院版画系，1988年毕业于中国美术学院版画系，获硕士学位，1991年留学法国，1997年应聘回国，执教于西安美术学院版画系，任系主任、副教授。

陈　平

　　1960年生于北京，1984年毕业于中央美术学院中国画系，毕业后留中央美术学院书法艺术研究室执教，又结业于中央美术学院研究生课程班，1997年调人中国画研究院任专业画家，现为国家一级美术师、中国美术家协会会员、中国书法家协会会员、中华诗词协会会员。

陈铁军

　　1982年毕业于中央美术学院国画系，现为职业艺术家。

陈国勇

号清瘦客。1948年生，重庆市丰都县人，1977年毕业于四川美术学院中国画系，1978年考取西安美术学院中国画系山水研究生，1980年毕业留西安美术学院国画系任教，现为西安美术学院国画系副教授、山水画教研室主任、硕士生导师、陕西省收藏家协会副会长、艺术鉴定委员会主任委员。

何家英

1957年生于天津，1974年去天津宁河县插队，1977年考入天津美术学院学习中国画，1981年毕业于天津美术学院，并留校任教，1984年任中国美术家协会理事、天津美术家协会常务理事。现为天津美术学院教授、院学术委员会委员、当代工笔画学会常务理事。

邵　戈

1962年生于北京，现为职业画家。

陈心懋

1954年出生于中国上海，1987年毕业于南京艺术学院美术系，获硕士学位。现为华东师范大学艺术系副教授、中国美术家协会上海分会会员。

谷文达

1955年生于上海，1976年毕业于上海工艺美术学校，1981年毕业于中国美术学院国画系研究生班，获文学硕士学位，1981－1987年执教于中国美术学院，1987年移居美国纽约，现为职业艺术家。

武　艺

1966年生于吉林长春，祖籍天津宁河，1993年毕业于中央美术学院国画系，获硕士学位，从师卢沉教授，现为中央美术学院壁画系讲师。

陈钰铭

1958年出生，河南洛阳人，1976年入伍，1983年考入天津美术学院绘画系，1993年结业于中国美术学院中国人物画高研班。现为中国美术家协会会员。

邹建平

生于1955年，湖南新化人，1977年毕业于湖南师范大学，1983年结业于广州美术学院。中国美术家协会会员。

茅小浪

1957年生于南京，曾为插队知青。在中央美院进修一年。现为自由职业画家及艺术撰稿人。

林 墉

　　1942年生，广东潮州人，1960年毕业于广州美术学院国画系。现为中国美术家协会副主席、广东省美术家协会主席、广东省文联副主席、广东画院副院长。

卓鹤君

　　1943年生于浙江省杭州市，祖籍浙江省肖山市。1981年毕业于浙江美术学院中国画系山水研究生班，师陆俨少教授，毕业后留校任中国画系山水专业教师至今。现为中国美术学院教授、中国美术家协会会员。

周京新

　　1959年生于南京，祖籍江苏通州，1984年毕业于南京艺术学院美术系中国画专业，获学士学位并留校任教，1989年于南京艺术学院美术系中国画研究生毕业，获硕士学位。现为南京艺术学院教授、硕士生导师、美术学院副院长、中国美术家协会会员、江苏省国画院特聘画师。

林容生

　　1958年生于福建省福州市，1982年毕业于福建师范大学美术系。现为中国美术家协会会员、中国书法家协会会员、福建师范大学美术系副教授。

周 湧

　　1962年生于湖北武汉，1984年毕业于广州美术学院中国画系并留校任教。现为广州美术学院中国画系副教授。

周思聪

　　1939年生于河北省宁河县，1955年进中央美术学院附中学习，1958年进中央美术学院国画系，1963年分配至北京画院从事专业创作，1996年因病逝世。

林海钟

　　1993年获中国美术学院中国画系山水画专业硕士学位。现为中国美术家协会会员，执教于中国美术学院国画系，曾任山水研究室主任。

周韶华

　　1929年出生于山东荣城青木寨，1941年参加八路军抗日，1948年随军渡黄河南下，开始发表美术作品，1950年毕业于中原大学美术系并到湖北省文联工作。先后担任湖北省美术工作室副主任、湖北省美术家协会副主席兼秘书长、湖北省美术院院长、湖北省文联党组书记。现任湖北省文联主席、中国文联委员、中国美术家协会理事，为多所大学的客座教授，曾任中共湖北省委委员，当选党的十三大、十五大代表。

罗平安

　　1945年生，湖北黄陂县人，1966年毕业于西安美术学院中专部，后从师于方济众，1981年调入陕西国画院任创研室副主任，1985年调入陕西省美术家协会任书记处书记。现为中国美术家协会会员、西安美术学院客座教授、中国书画收藏家协会学术委员、陕西省美术家协会常务理事、艺委会委员、一级美术师、国务院授予突出贡献专家称号。

郑 强

1955年生于湖北沙市，1981年毕业于湖北艺术学院。现任职于深圳美术馆，中国美术家协会会员、一级美术师。

张 浩

1962年生于天津市，1985年毕业于浙江美术学院舒传熹教授工作室。现为中国美术学院中国画副教授。

胡明哲

1953年生于北京，1975毕业于首都师范大学美术系并留校任教，1988年硕士研究生毕业于中央美术学院国画系并留校任教，1992-1994年为日本东京艺术大学加山又造画室客座研究员，1997年10月-1998年3月赴欧洲九国艺术考察。现为中国美术家协会会员、中央美术学院副教授。

张 进

1958年生于北京，1976年于北京五中高中毕业。现任职北京五十中学高级教师。

张桂铭

1939年生于浙江绍兴，1964年毕业于浙江美术学院中国画系，同年入上海中国画院从事专业创作，1984年任副院长，1988年被评为国家一级美术师，1997年调入刘海粟美术馆任执行馆长。现为中国美术家协会理事、中国画艺委会委员、上海市文联委员、上海美术家协会常务理事长。

胡又笨

1961年生于北京，1986年进修于北京画院，1987年进修于广州美术学院中国画系，1988进修于中国美术学院中国画系，现为保定画院专业画家，为副高美术师。

张 羽

字郁人，号石雨。1959年生于天津，1990年毕业于天津工艺美术学院。现为天津杨柳青画社编辑。

赵 奇

1954年生于辽宁锦县，1978年毕业于鲁迅美术学院。现为鲁迅美术学院教授、中国文联委员、中国美术家协会理事、中国画艺委会委员、辽宁省美术家协会副主席。

姜宝林

山东平度人，1942年生于山东蓬莱，1967年毕业于浙江美术学院，1979年考入中央美术学院山水研究生班。现为浙江画院艺委会委员、国家一级美术师、李可染艺术基金会艺委会委员、崔子范艺术国际基金会理事。

聂干因

　　1936年生，湖南涟源人，1959年毕业于湖北艺术学院。现为湖北省美术院一级美术师。

顾震岩

　　1962年生，上海亭林人，1981年上海市农业学校农作物栽培学科毕业并留校任职，1984年考入中国美术学院中国画系花鸟专业，1988年毕业获文学学士学位，并留校任学报《新美术》编辑，1993年考入中国美术学院中国画系助教研究生班，同时调入中国画系任教至今。现为中国美术学院中国画系副教授、中国美术家协会会员、西泠书画院特聘书画师、浙江省花鸟画家协会理事、华夏书画学会理事。

徐勇民

　　1957年出生，1981年毕业于湖北美术学院，1982-1984年进修于中央美术学院，获华中理工大学文学硕士学位。现为湖北美术学院教授、副院长、湖北美术家协会副主席、中国美术家协会会员、湖北省高等学校美术教育指导委员会主任、联合国教科文组织(UNESCO)国际造型艺术协会会员

贾浩义

　　1938年生于河北遵化，1961年毕业于北京艺术学院美术系，1978年调入北京画院。

晁　海

　　1955年生于陕西兴平，1982年毕业于西安美术学院国画系留校任教至今，1983年为中国美术协会会员，1993年为西安美术学院国画系副教授。

郭全忠

　　1944年生，河南宝丰人，国家一级美术师，中国美术家协会会员，中国美术家协会陕西分会常务理事，陕西国画院副院长。

贾又福

　　1942年生于河北省肃宁县，1960年考入中央美术学院，1965年毕业，师承李可染先生。现为中央美术学院教授、中央美术学院学术委员会委员、中央美术学院教师职称评审委员会委员、中国美术家协会理事。

徐　累

　　1963年出生，1984年毕业于南京艺术学院美术系。现为江苏省国画院二级美术师。

唐勇力

　　1951年生于河北唐山，1977年毕业于河北师范大学美术系，留校任教，1978-1979年在天津美术学院青年教师学习班进修一年，1982-1984年在中央美术学院国画系研修班进修二年，1985年考入浙江美术学院国画系工笔人物画专业研究生，从师顾生岳先生，研究生毕业后留校任教，1988年任国画系人物画教研室主任，1999年调入中央美术学院国画系。

阎秉会

1956年出生，毕业于天津美术学院，现为该院讲师、中国书法家协会会员、中国现代书法艺术协会副会长、天津美术家协会会员。

黄一瀚

1963年生于广东陆丰，1982年毕业于广州美术学院中国画系，1985年获该系中国画人物专业硕士学位，并留校任教。

崔　进

1966年生于江苏东台，1991年毕业于南京艺术学院，获学士学位，现为中国美术家协会会员、南京书画院专职画家。

海日汗

1958年生于内蒙古，1982年毕业于中央民族大学。现为内蒙古师范大学美术系副教授。

萧海春

1944年生于上海，祖籍江西丰城，别号为抱雪斋、烟云堂，1964年毕业于上海工艺美术学校。为中国工艺美术大师、中国美术家协会上海分会会员、上海中国画院特聘兼职画师、上海市突出贡献专家协会会员。

董克俊

1939年出生，高中毕业后自修美术，当过工人，现任国家一级美术师、贵州省文联副主席、贵州省美术家协会副主席兼中国美术家协会理事、中国版协常务理事、贵阳书画院院长、贵州省政协常委。曾兼任贵州青联副主席、贵阳市美术家协会主席。

常　进

1951年生于江苏省南京市，1981年江苏省国画院学员班毕业，现为该院山水画研究所副所长，国家一级美术师。

梁　铨

1948年生于上海，曾任中国美术学院副教授，目前任职于深圳画院，为国家一级美术师。

董萍实

1965年于吉林艺术学院美术系本科毕业。曾长期任教于东北师范大学美术系，1986年评为副教授，曾任教研室主任、系主任，兼吉林省美术家协会理事暨中国画艺委会委员。现任教于深圳大学艺术学院，兼深圳书画艺术学院特聘教授。系中国美术家协会会员、世界华人艺术家协会常务理事、北宗山水画研究会会长。

童中寿

字孟焞，1939年生于浙江鄞县，1957年入中央美术学院华东分院学习，1962年毕业，留校任教，曾为陆俨少助教、教授、前国画系主任，山水画家、中国美术家协会会员、潘天寿基金会艺委会及李可染基金会艺委会委员。

魏 东

1968年生于中国内蒙，1985-1987年在北京工艺美术职业高中习画，1987-1991年在北京师范学院美术系习画，1991获学士学位与优秀毕业生奖。现为职业艺术家。

蒲国昌

1937年生于四川成都，1959年毕业于中央美术学院，现任贵州大学艺术学院教授、贵州美术家协会常务理事、贵州版画研究会副会长、中国美术家协会会员、北京新华书画院院外画师、河南省中原书画研究院名誉院长、上海朵云轩文化经纪有限公司签约画家。

魏青吉

1971年生于山东青岛，1995年毕业于南开大学东方艺术系中国画专业，获学士学位。现任教于广州华南师范大学美术系。

燕柳林

1956年生于湖北省黄梅县，职业画家，现居武汉。

(鄂)新登字 02 号

图书出版编目(CIP)数据

中国当代美术图鉴 1979~1999 水墨分册 / 鲁虹主编.

—武汉: 湖北教育出版社, 2001

(中国当代美术图鉴 1979~1999 丛书)

ISBN 7-5351-2987-0

Ⅰ.中... Ⅱ.鲁... Ⅲ.①美术—作品综合集—中国— 1979~1999

②水墨—作品集—中国— 1979~1999 Ⅳ.J121

中国版本图书馆 CIP 数据核字(2001)第 027944 号

中国当代美术图鉴 1979-1999

主编

鲁虹

策划

陈伟

整体设计

山声设计工作室

水墨分册

主持人

刘子建

责任编辑

牛红

责任印制

张遇春

出版发行:湖北教育出版社

地址:武汉市青年路 277 号 邮编:430015 电话:027-83625580

网址:http://www.hbedup.com

经销:新 华 书 店

制作:武汉达美平面设计有限公司 邮箱:dmdesign@public.wh.hb.cn

印刷:精一印刷(深圳)有限公司 地址:广东省深圳市罗湖区太白路 3013 号

开本:880mm × 1230mm 1/16

印张:12.75 印张 3 插页

版次:2001 年 9 月第 1 版 2001 年 9 月第 1 次印刷

印数:1 — 3000

书号:ISBN 7-5351-2987-0/J · 32

定价:90.00 元

(如印刷、装订影响阅读,承印厂为你调换)